VENUS

維納斯藝術的故事

謝其淼 編撰

藝術家出版社

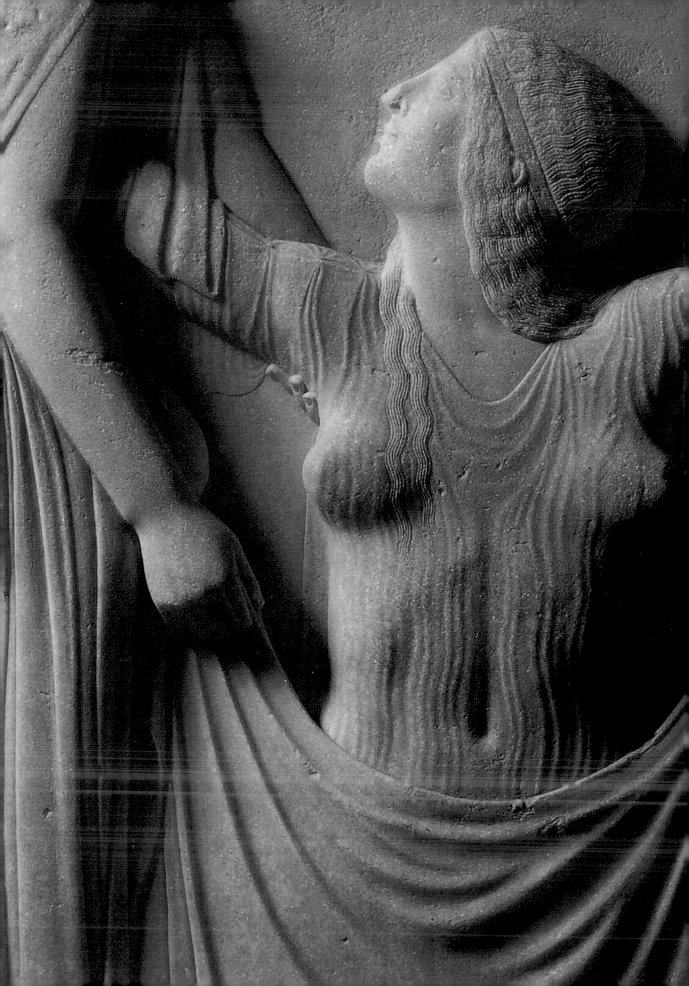

VENUS

維納斯藝術的故事

謝其淼 編撰

藝術家出版社

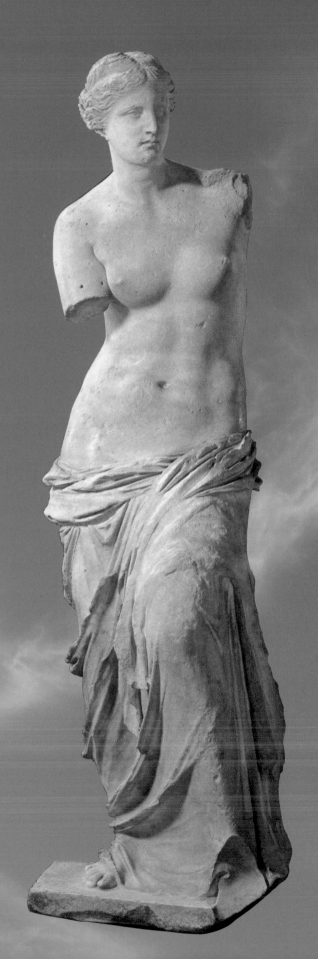

VENUS
維納斯藝術的故事

美與愛的女神
VENUS
維納斯藝術的故事

謝其淼 編撰

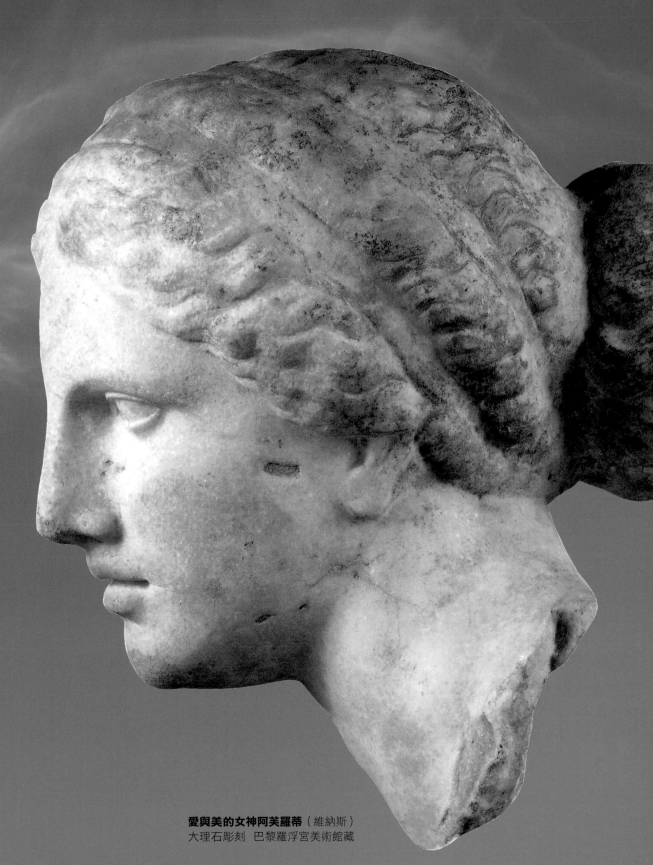

愛與美的女神阿芙羅蒂（維納斯）
大理石彫刻　巴黎羅浮宮美術館藏

導 讀

　　維納斯（Venus）原是古代義大利司掌原野和園林的女神，也是羅馬神話中的美與愛之女神。紀元前217年羅馬人統治希臘後，兩國神話傳說逐漸接近和融合，認為維納斯就是在希臘職掌愛與美的女神阿芙羅蒂（Aphrodite），因為兩位女神的職司和性格都很類似，因此並列為祭祠偶像，而且彼此混同稱呼，於是逐漸合而為同一神祇了。到後來甚至大部分的人只知道有維納斯女神，而遺忘了阿芙羅蒂。

　　出身尤利西亞氏族的凱撒，為了政治目的而提倡崇拜維納斯，在紀元前46年聲稱自己是阿芙羅蒂的後裔，並建神廟獻給「孕育萬物之母維納斯」。之後，執政的龐培和哈德良皇帝也紛紛建獻維納斯神廟，維納斯的地位當然隨之備受尊崇，也深受人民的愛戴和崇拜。

米羅的維納斯
大理石　高202cm
紀元前110-88年
巴黎羅浮宮美術館
（右頁圖）

米羅的維納斯(頭部)
大理石彫刻　高202cm
紀元前110-88年
巴黎羅浮宮美術館藏

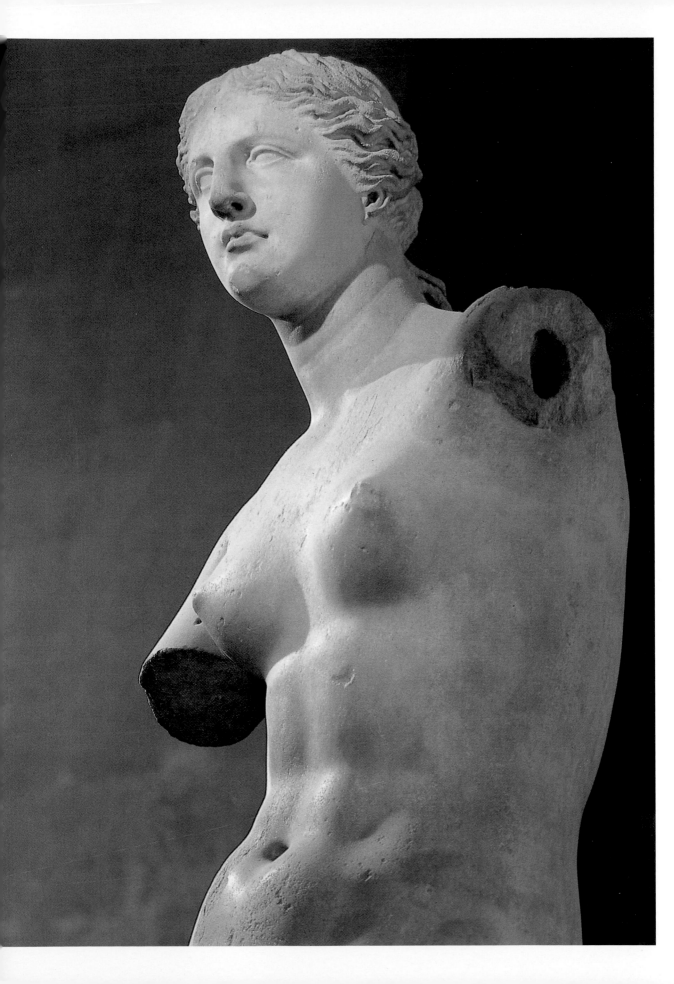

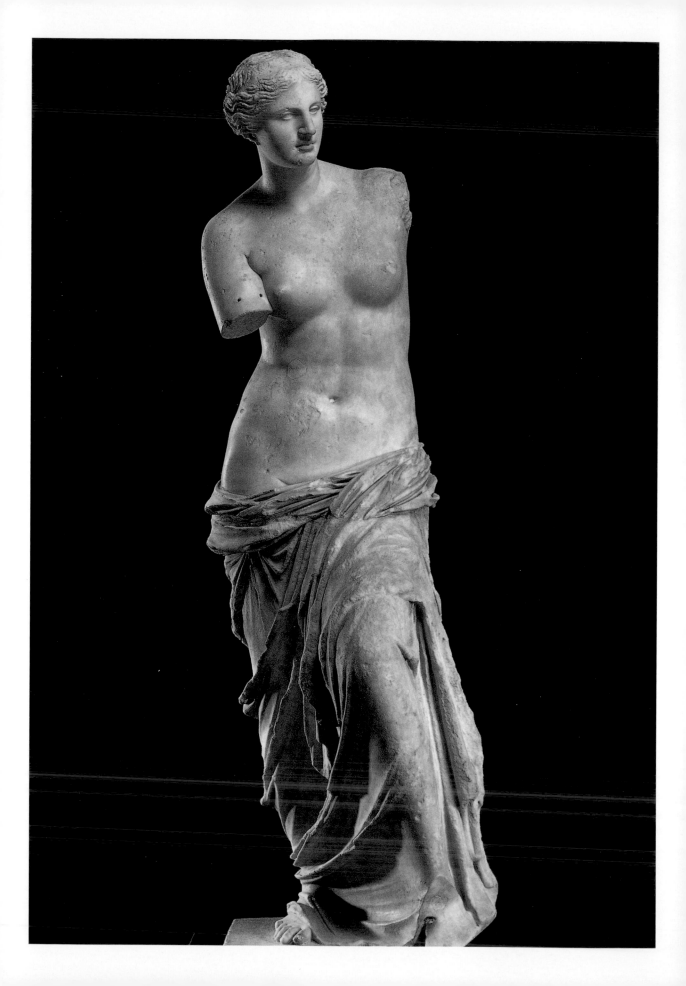

米羅的維納斯
紀元前110~88年
希臘米羅島出土
大理石　高202cm
巴黎羅浮宮美術館藏
(左頁圖)

蹲坐在貝殼裡的阿芙羅蒂
紀元前450年 陶器
慕尼黑國立古美術館

美神阿芙羅蒂(維納斯)
誕生之地塞普魯斯的
巴福斯(Paphos)海濱
有著芳香之地、女神之島
的稱呼(下圖)

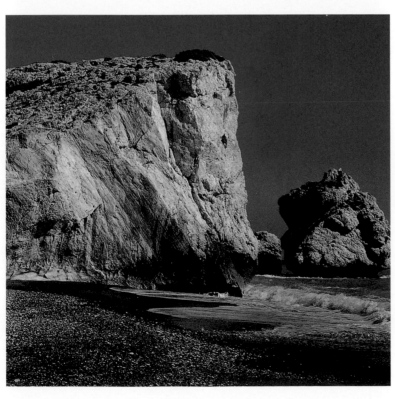

維納斯象徵愛情和女性美，也是一位高雅和豐饒的女神，自古就成為重要的藝術題材之一。最著名的是1820年在希臘米羅島山洞發現的〈米羅的維納斯〉（亦稱〈斷臂的維納斯〉）雕像，充份表現出古希臘人追求調和、均衡等人類完善的美，至今仍為西方美術追求女性肉體身材美的重要標準。尤其是自義大利文藝復興時期之後，這種歌頌肉體美的精神更加活躍。

　　天上理想化的女神自此降臨凡間，以不同的名字、身份和姿態成為彫刻和繪畫的主流題材之一。在歷經矯飾主義、巴洛克和洛可可風潮，延伸世俗性的多元化發展之後，維納斯繪畫的表現，更加多彩多姿，美不勝收。

　　尤其是1614年新古典主義大師安格爾所創作的〈土耳其浴女〉描繪一群出浴後的土耳其後宮女性，體態溫柔、色彩典雅，充滿異國風情和視覺官能十足，直接誘惑了人們的觀賞。1863年卡巴尼創作的〈維納斯的誕生〉(圖見173頁)，被理想化的裸女自海上漂起，女神圓潤的曲線，構成人體美的經典作品。19世紀末、20世紀初雷諾瓦，創作充滿陽光活力和肉體豐滿的〈浴女〉系列(圖見159頁)，兼具古典堅實風格和現代詩情的色彩形象，更發揮了女性之美的極緻。這幾位大師的劃時代創作都曾引領風騷，對其後藝術家和藝術史也曾有深遠的影響，甚至成為一個新的畫派誕生的元素。

　　當時雖然還沒有彩色印刷，但透過版畫製作技術的推廣流傳，黑白影像仍然細緻動人，其美育教化的影響仍然廣泛深遠。因此這些名畫得以深入歐洲各國的上流、中產和知識階級的心中，維納斯形象逐漸成為他們內心追求美、尋求心靈慰藉的泉源。

　　日本在開始治台的第13年，即1908年開始實施近代化的西方美術普及教育，至1930年前後，一般中學的美術教室中也出現作為素描課程教具之一的石膏像，與〈米羅維納斯〉同尺寸的維納斯胸（頭）像即為其中之一，因此台灣受過中等教育的知識份子，對維納斯的形象並不陌生。而且當時的政府也將台灣各地的自然和名勝指定為台灣百景等措施，也大幅改變了台灣人的審美態度和美感意識，美之心逐漸散播到一般民眾的心中。

　　戰後銀行印贈的月曆中也曾出現過〈米羅維納斯〉的圖像，加以專業美術月刊相繼問世，精美的藝術圖書也大量出版，介紹西洋

維納斯胸像石膏像
木炭素描

維納斯
15世紀細密畫（部分）
艾士登塞圖書館藏

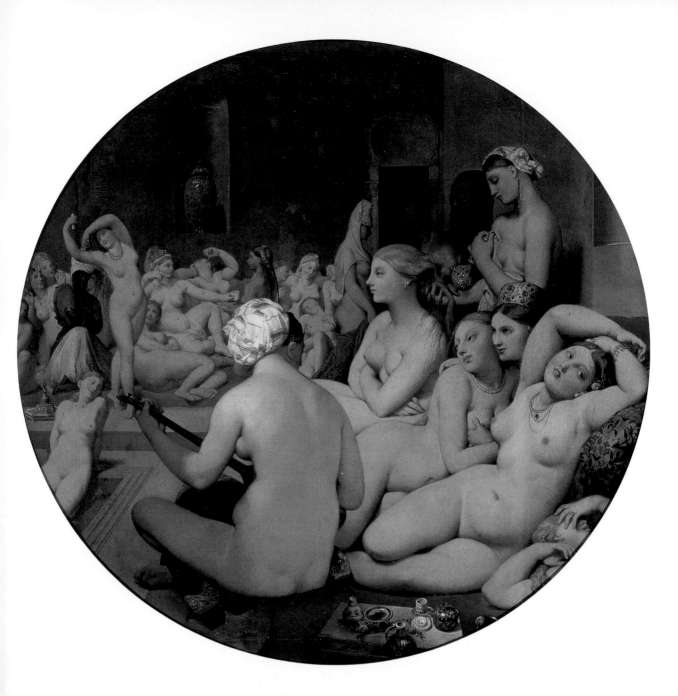

安格爾 **土耳其浴女**
1859-63年　油彩畫布
直徑108cm
巴黎羅浮宮美術館藏

美術不遺餘力，於是國內部分對美術有興趣的知識份子也漸次步上
歐美之前的腳步，開始憧憬維納斯的理想美，「維納斯」一詞也逐
漸變成他們「嚮往美麗高貴女神」的共同代名詞。

　　維納斯神話和藝術的歷史淵源流長而浩大，本書配合精選一百
多幅的精美圖像，對維納斯的神話傳說、彫刻和繪畫的起源、掌故
和演變，以說故事的方式作系統性的重點解說，希望能夠具體而微
地描繪出維納斯的來去芳蹤，雅俗共賞。

前 言—美與愛的女神維納斯

希臘人在紀元前 9 世紀居住在歐亞之間的愛琴海西岸平原和島嶼時，就已發展為許多小城市的城邦國家，他們是這些小城市的「自由民」，依靠驅使人數比自己多四、五倍的一大群世襲奴隸，擔任從家事到社會基層的管理工作，因此得以有閒暇發展精神文明的事業。其實這些古希臘人為了真正享受精神上的自由，並不揮霍，而將日常生活所需減到最低程度，因此普遍崇尚簡樸和整潔的生活。

他們除了在法律、政治、軍事和科學方面有很高成就之外，也發展了精緻的彫像藝術、建造了小而完美的廟宇和水準極高的戲劇藝術。他們從事所有事務的惟一準則是高尚趣味和健康思想，甚至堅持運動員也應具備這種品質。

由於繁榮的社會和高度的文明成就，古希臘長期飽受來自東方的腓尼基人、波斯人和北方蠻族的覬覦和侵犯，因此青年人對戶外運動和強身保鄉有狂熱的使命感，每個人從兒童時期開始多花費不少時間到體育館赤身裸體作體操或進游泳池去鍛鍊體魄、強壯身體。而且為了成為一個完美的人，希臘人認為只有透過體育運動才能保持身體和精神的健康。

此外他們也都有強烈的宗教和博愛的情操，因此對完美身體的崇拜變得莊嚴而神往。身體美是精神美的反映，在體育場上青年人都會炫耀著自己裸露的身體，因此對當時就已創造出的人體藝術形式，自然普遍認為是一種賞心悅目的事物，人們也樂於見到自己或他人有幸被藝術家當作模特兒，彫刻或描繪成藝術品。因為他們有敏銳的辨別力來注意裸體藝術的品質、比例和自信感，這意謂著當時的希臘人擁有克制、謙虛和比例等一套價值觀和美學範疇，也逐漸創造了完美平衡的希臘人氣質。

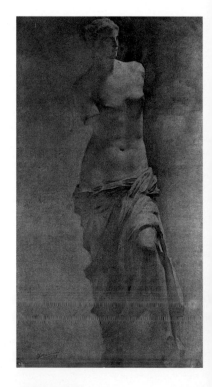

維納斯石膏像
素描作品

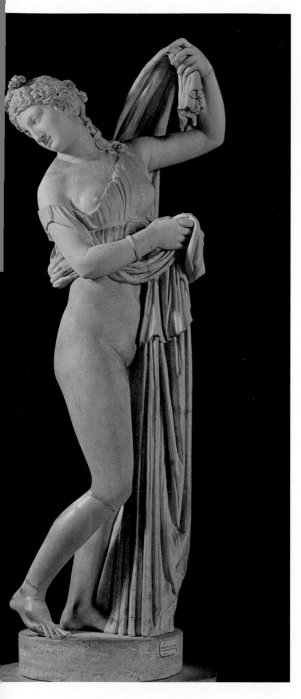

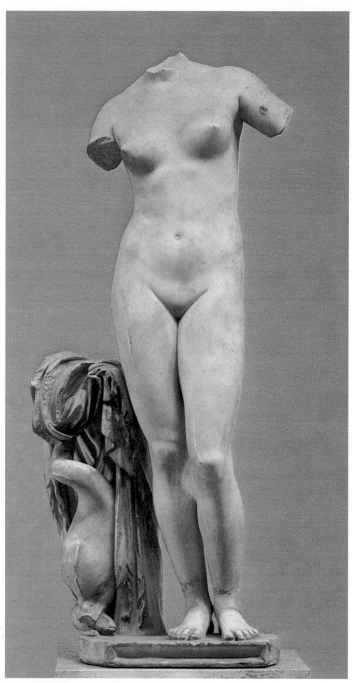

美臀的維納斯（羅馬時代模刻） 大理石
高152cm 拿坡里國立博物館藏（原作紀元
前100年）

基勒尼的維納斯（羅馬時代模刻） 基勒尼出土
大理石 高170cm 羅馬國立博物館藏（原作紀元
前100年）

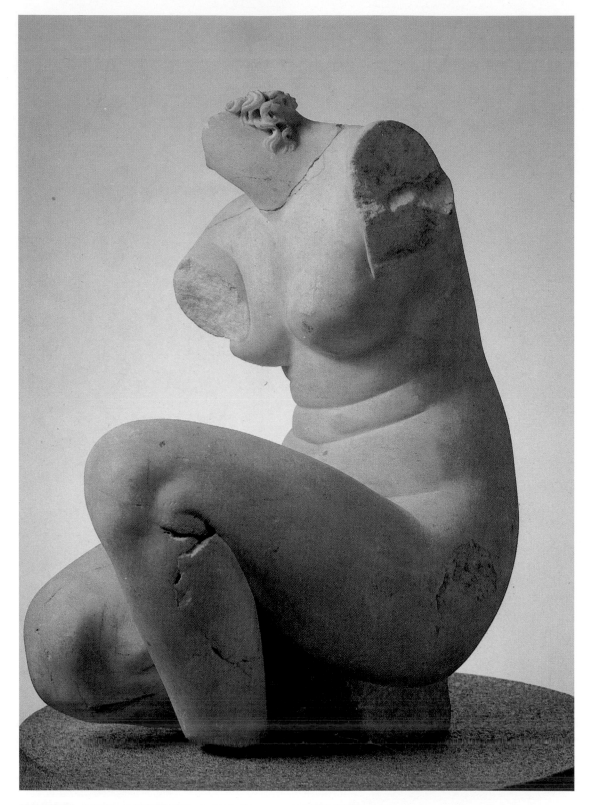

維納斯坐像　紀元前3世紀希臘彫刻　大理石　高63.5cm（羅馬時代模刻品）

水浴的阿芙羅蒂　紀元前三世紀的杜達莎斯原作　羅馬時代模刻　大理石　高82cm　從普拉克希特雷和亞培雷斯雕塑的維納斯像發展出的維納斯造型風格。台座為後世所加。　梵蒂岡美術館藏（右頁圖）

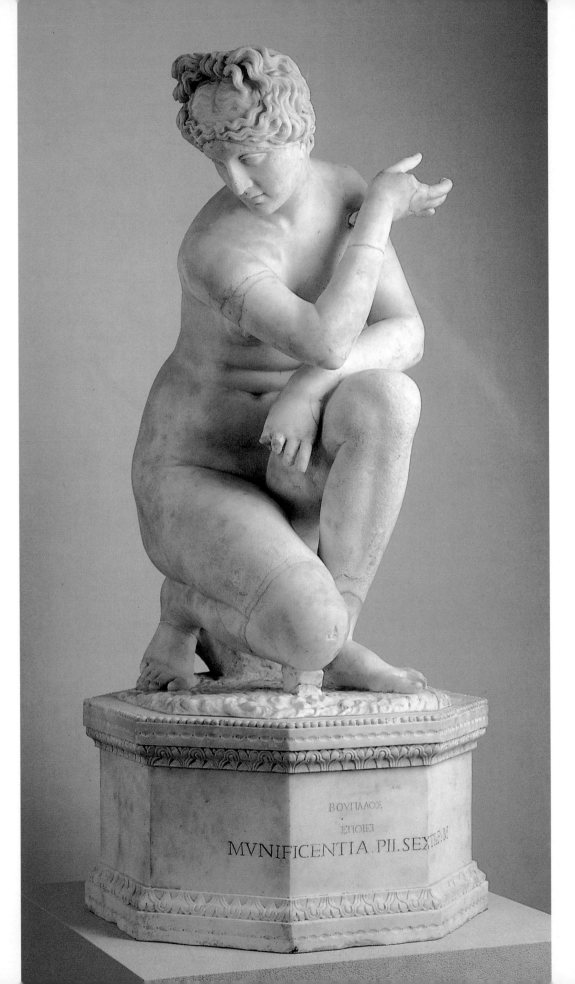

ΒΟΥΠΑΛΟΣ
ΕΠΟΙΕΙ
MVNIFICENTIA·PII·SEXTI·M

當時的希臘年輕男人可以赤身鍛鍊身體，可惜婦女外出時則必從頭到腳嚴密地裹圍起來，並被傳統束縛在家務的勞動之中，反而敵對的斯巴達婦女例外，可以袒露大腿參加體育競賽。這也是為什麼當時的希臘彫像似少女像的原因。也因此之後的阿芙羅蒂（維納斯）第一次出現時必需裹在袍子裡，而且她從海中升起或來自塞普魯斯的神話故事，都顯示了裸體的阿芙羅蒂是來自東方的身份。

在人體彫刻和繪畫中，赤裸的身體雖然只不過是通向藝術品的一個出發點，但以人體作為核心題材卻可引發豐富的聯想，表現出廣泛的、文明的各種經驗。人體是我們的自身，自然會喚起我們相關的願望，而首要的願望就是使自身能夠永存，因此能夠成為彫刻品或繪畫的對象，無異可使自己永保青春的形象長留人間，是件光榮的事。

任何一個裸像也一定會喚起觀者零星的情欲，對另一個人體的佔有或結合的欲念，這在我們的天性中是本質的一部分，不值得大驚小怪，我們不可能像觀賞一件陶瓷一樣絲毫無動於心。由於它會喚起我們過去的種種人生經驗和豐富的聯想，例如愛慕、和諧和悲

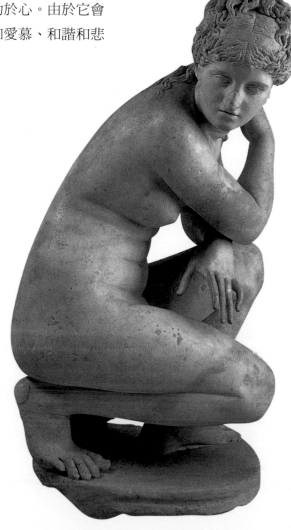

杜達莎斯　**蹲著的阿芙羅蒂**
紀元前三
一世紀至二世紀模刻　大理石
高121cm

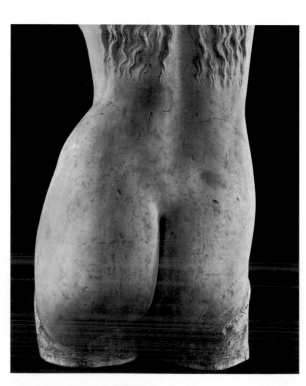

古希臘彫刻維納斯的臀部體態（局部）
紀元前3—前2世紀　大理石　巴黎國立圖書館藏

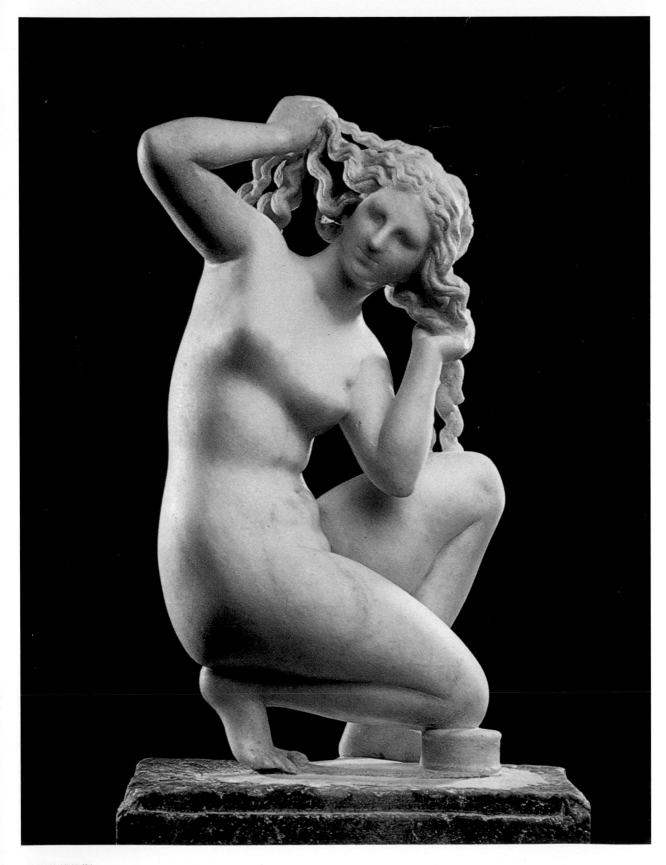

梳髮的維納斯
（紀元前100年大理石模刻） 洛德斯島出土 高49cm 希臘洛德斯美術館藏（原作杜達莎斯 紀元前230年銅鑄）

傷等，在觀看裸像時能體驗這些美妙的經驗，充實、提升、享受我們的感情生活，也表示人體彫刻和繪畫具有普遍永恆的價值。

古希臘從紀元前 3000 年時就已發展了高度進步的青銅文化，到了紀元前2000 年已有純熟技巧和裝飾的彩陶、赤繪式水壺等，因為有此傳統，在紀元前 6 世紀開始出現了比例均勻、但形式還略嫌僵硬的直立正面彫像和著衣的女性立像，如圖〈阿芙羅蒂在野外化妝〉是早期希臘彫像的基本典型。

一個世紀之後，彫像開始有動態和生命感、臉孔有表情，四肢也有令人感到緊張與鬆弛的變化，在繪畫上也開始有明暗法、透視法和前縮法的應用。

到了紀元前 4 世紀至紀元前3世紀已發展出栩栩如生寫實主義的人像彫刻，杜達莎斯的〈蹲著的維納斯〉就是這個時期的作品，到了紀元前 2 世紀又走向復古風，如〈米羅的維納斯〉(圖見10頁) 即屬於這個時期的折衷派作品。

雖然不知世界上表現維納斯繪畫和彫刻的作品究竟有多少，但在本書中總盡我們所知地從其中挑選了這一百多件著名的作品作為代表，其中有從繪畫名作中選出的傑出美女肖像畫，也有並無維納斯之名的作品，例如在中世紀初期對女性人體畫只能稱之為「夏娃」的，和在 16 世紀楓丹白露派出現的、以狩獵女神「戴安娜」取代維納斯之名的裸體像，以及現代藝術家的裸體女子畫像。因為藝術家們想表現的目標都是「維納斯式」的，所以在本質上他們都在共同地追求「如何創作美麗的人體」。

本書所選的這一百多件繪畫彫刻的「具有美意識的維納斯像」，等於是敘說了一百多齣在那個時代、那個場景中維納斯繪畫和彫刻如何變遷的故事。

生於希臘，在紀元前 100 年從塞普魯斯島上岸的維納斯，已讓人忘記她早在紀元前 4 世紀時既已被褪盡衣裳，且在羅馬時代被大量複製，並在翡冷翠復活，之後才有或躺或臥、露出小腹的彫像，在各種激變的姿態中她一直活躍到 20 世紀為止。

這是維納斯藝術，前後跨越 2000 年漫長而曲折的故事。

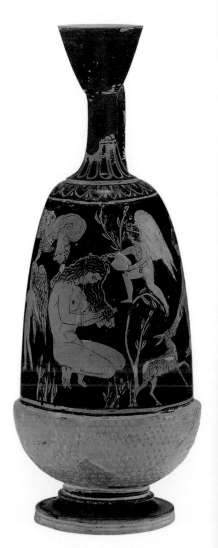

安東尼奧‧卡諾瓦　**浴後的維納斯**
1810年　大理石彫刻
翡冷翠畢蒂宮藏(右頁圖)

阿芙羅蒂在野外化妝
紀元前5世紀　赤繪式壺
高16.5 cm
柏林國立美術館藏

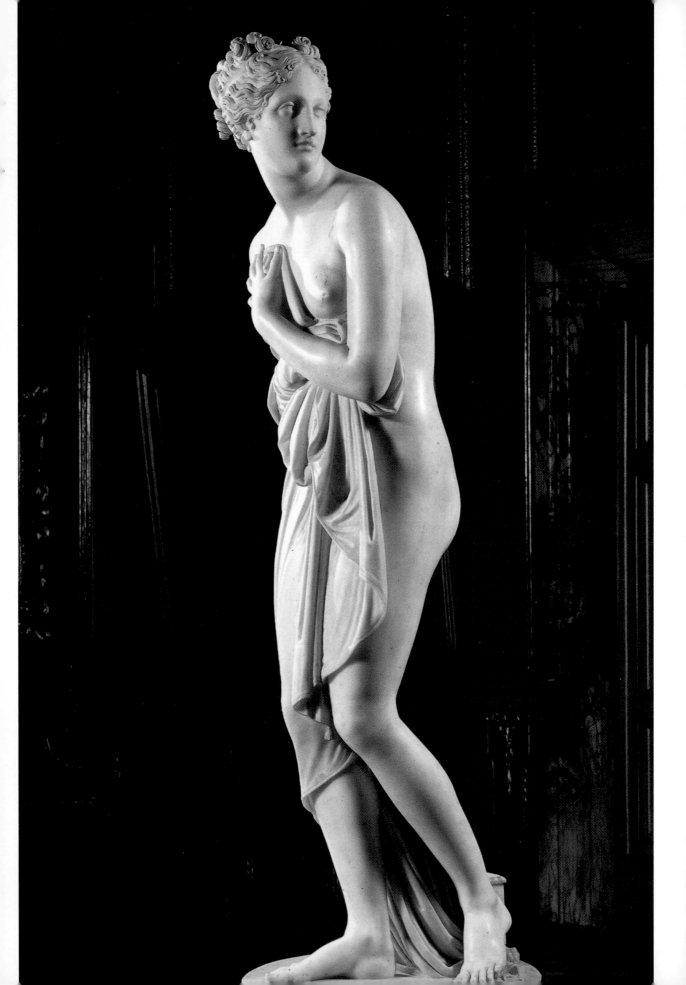

古代篇

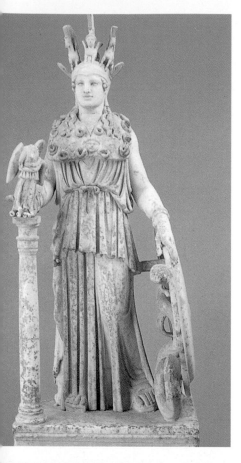

智慧女神雅典娜
巴特農神殿　紀元前5世紀　菲德
亞斯的作品於羅馬時代的大理石
模刻品，原作已不存在(上圖)

雅典的巴特農神殿彫刻之一
波塞頓、阿波羅和阿杜米斯
紀元前447-432年 (下圖)

巴恩‧瓊斯　**維納斯的沐浴**
1888年　油彩畫布　131×46 cm
葡萄牙克貝吉安美術館藏(右頁圖)
根據古希臘神話故事描繪的維納
斯沐浴圖，圖中維納斯為8頭身美
人的造型

1、諸神的時代

　　現存世界各地著名美術館中所見的古代維納斯彫像約有
2000 件之多，這裡所介紹的僅是從紀元前 5 世紀希臘時期到
紀元2世紀左右，多數在羅馬時代創作或模刻的作品。

　　紀元前 5 世紀的雅典已是擁有統治機能的政治都市，繁
榮地過著安定的生活，也培育了豐富的學術和藝術，尤其對
自然和人間的興趣極高。如前所敘、在彫刻上，從過去直立
不動的立像演變為有寫實性、有動作和表情的彫刻，到紀元
前4世紀時已發展成栩栩如生的寫實主義人體彫刻。

　　希臘無論從哪個角度看是一個擁戴偉大諸神的國度，
供奉在神廟裡的神像四周，大多圍繞著美麗的青年人體和運
動競技者的彫像，益增其受擁戴和崇拜的神彩。現在雅典阿
克波里斯之丘上重建的巴特農神殿中，所安置的菲德亞斯的
智慧女神雅典娜也是那個時代的作品。據說約在同一時期他
和弟子也曾以相同的理想型彫刻維納斯像，可是原作已經失
傳，其姿態也已不可考了。

　　稍晚的紀元前 4 世紀，希臘因為和斯巴達交戰 30 年，
疲憊的市民雖然喪失了對政治的熱情，但卻增強了作為藝術
之都的性格，在彫刻中，前此的嚴格、高潔彫像，被洗練、
官能性彫像所取代，維納斯像在這個時代雖然仍然尊貴，

但以讓人眼睛更為愉悅的性感像而大獲人氣。維納斯自傳入羅馬之後又與當權者結合，更進而滲入了信仰的性質。

羅馬在紀元前 2 世紀的後半，是支配地中海的一大勢力，大約就從此時期開始信仰維納斯。在紀元前1世紀尤里衛斯‧凱撒登場時，維納斯的地位更為提高，成為尤里衛斯家族的家神。凱撒製訂了羅馬市的宏偉都市計劃，其中也建設了以維納斯神廟為中心的凱撒廣場，現在羅馬廣場遺跡的內側仍然可以看到該神廟的殘留建構。

羅馬雖然在政治上征服了希臘，但在學術上、藝術上不得不被希臘所俘虜。政治家和商人們都競相蒐購希臘的彫刻，每有原創性的作品完成，馬上召集工匠複製，因此維納斯像得以大量留傳下來成為所謂的「羅馬拷貝」。但現在我們實在很難再貶抑視之為「拷貝」，因為它們畢竟承繼了 2000 年的歲月，何況又是經過嚴選的名作。

2、8 頭身美人從何而來？

維納斯的圖像最初是從何時開始的？依美術史上的說法，在紀元前 5 世紀左右希臘已出現了阿芙羅蒂的著衣像，紀元前 4 世紀大畫家阿倍里斯雖然開始描繪她從海中出現的裸體，因為作品也已失傳，所以誰也不能明確證實當時的維納斯圖像究竟

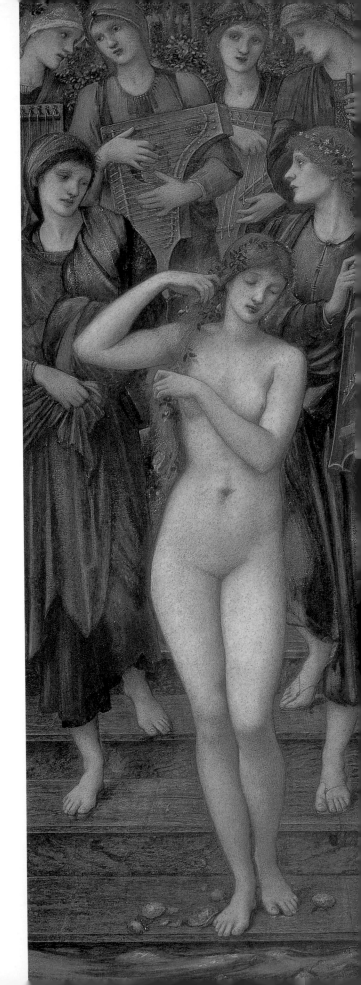

如何。

　　至於站在貝殼上、或橫躺海浪之上的姿勢是從何而來的？依古希臘的「波美羅斯讚歌」所敘：「女神在火炎似的光芒中天旋地轉似地暈眩著，腕上戴著螺旋般轉動的手鐲，耳垂上掛著花開似的耳環……」以抽象式的形容和對裝飾品的描寫來讚美維納斯的誕生，但對她的身裁和姿態並未觸及，因此之後的維納斯圖像應是畫家和彫刻家的創作吧。

　　那麼、希臘人的規範，也就是人體比例美的意識在何時、如何建立的才是問題的關鍵點。

　　依照美術史書上的說法：人體比例美的意識最初是 7 頭身，之後才變成 8 頭身，這可能與希臘人偏好 3 對 5 對 8 的黃金分割比率大有關係。

　　最早的裸體男性像是紀元前5世紀彫刻家波流克雷德斯創作的彫刻〈持槍男人〉，是休息姿勢的典型彫像。他雖然是7頭身，但那時還沒有裸體女性像的出現。進入紀元前 4 世紀時雖然讚美肌肉型的男性，但更讚賞具有柔軟彈性的年輕身體，這時才出現 8 頭身的男性像。剛好就從同一時期開始出現女性全裸像，也許是將研究年輕男子的比例應用到女性裸體像上的緣故，才有 8 頭身女像的出現。

　　這些年輕男性大約只有 16～17 歲左右，毛髮未豐、肌膚光滑，還未完全成長為青年人的身體，因為將這應用到女性像上，當然成為缺少應有的母性和豐饒感的體型。

　　這些女性彫像本來就不是女性的姿態，而是從當時已經相當熟練的這些男性裸體像出發，因為出自少年運動員的健全肉體美，畢竟存有對溫和少年愛的關係。要從少年像轉化成女性像的流程，完全是另一次元的問題：製作畫坊的師傅要如何將人體比例數值化，才能精確教導從事製作的弟子彫工們，例如：乳房的位置在哪裡？肚臍要放在何處？都需要規格化。

　　具體而言：以頭部長度為 1 單位時，從顎下到乳頭的距離也是 1 單位，乳頭到肚臍、肚臍到恥骨的距離也是各為 1 單位，從頭頂到恥骨的長度共為 4 單位，腳的長度也同訂為

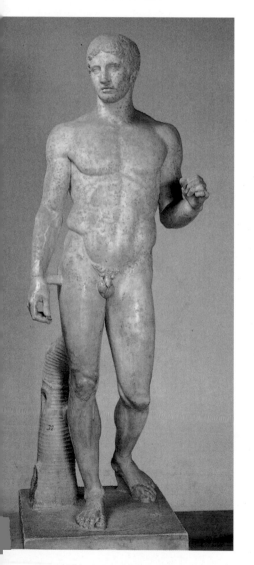

波流克雷德斯　**持槍男人**
原作紀元前440年作
羅馬模刻作品　大理石彫刻
拿坡里國立考古博物館藏

艾斯奎利諾的維納斯 （背部）
紀元前一世紀模刻　大理石　高155cm
羅馬卡畢杜里尼美術館藏

艾斯奎利諾的維納斯
西元前一世紀模刻（原作紀於前4世紀）
大理石　高155cm
羅馬卡畢杜里尼美術館藏
這就是眾人口中的「艾斯奎利諾的維納斯」
，在前拉米安花園出土。近年來學者認為此
雕像乃是刻畫埃及豔后克利奧佩特拉。（右
圖）

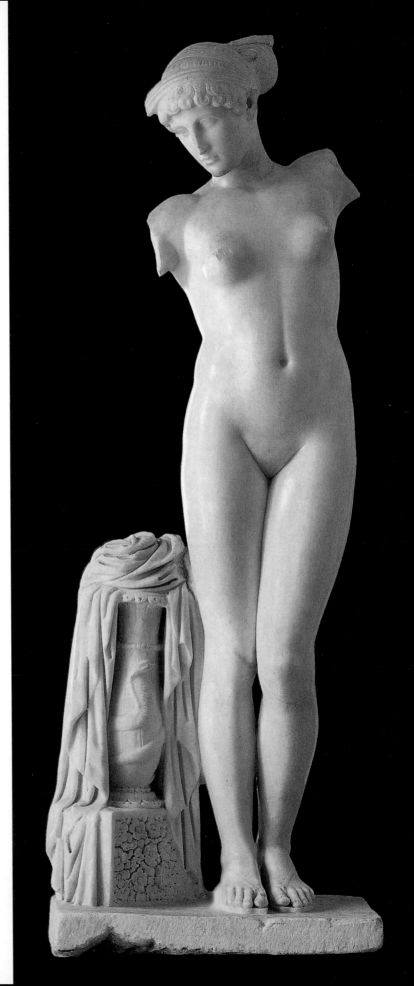

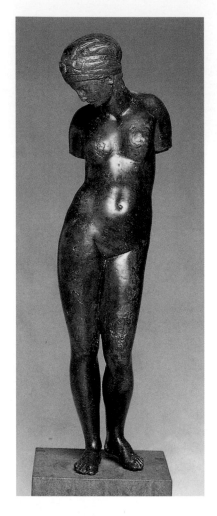

維羅伊亞的維納斯
紀元前2世紀前半期模刻銅鑄
高25cm　慕尼黑國立古美術館

克尼多斯島上的維納斯
普拉克希特雷原作　西元前350-前340
年　羅馬出土　大理石　高204cm
梵蒂岡美術館藏（右頁圖）

4 單位，因此從頭頂到肚臍是 3 單位，肚臍到腳底為 5單位，整體上也就近於上述 3 對 5 對 8 的黃金分割比例了。

〈艾斯奎利諾的維納斯〉是紀元前 4 世紀還沒有 8 頭身比例之前的作品，身材是還沒有成長為大人的少女體型，因為頭大只有 7 頭身左右，是上半身比例不佳的典型。這是羅馬時代的模刻品，還留有男性像 7 頭身的美意識。

〈維羅伊亞的維納斯〉是紀元前 2 世紀前半的模刻品，雖然只有 25 公分高，但開始扭動腰身稍具女性化，具有原創性。如果是男性像，上半身的正中線如果沒有相當的 S 型變化，就顯不出曲線。由於女性的身體本來就有明顯的起伏，她的右側臀部弧度向上延伸到接近乳房區域，另一側則是優雅放鬆的長長弧度，重心向左稍微挪動，即顯出如此的曲線效果。

〈克尼多斯島上的維納斯〉是紀元前 4 世紀彫刻家普拉克希特雷創作的、全裸 204 公分高的等身大彫刻，可能是想從男性裸體身上尋求曲線的試行錯誤結果，雖然在充滿男性的裸體上簡單地錯開重心，就輕易地彫出完美平衡的女性身體的典型，在當時也許值得他狂喜一場。

完全的 8 頭身女性像雖然是經過無數次試行實踐、不斷模索修正的結果，但重點是頭部與乳房、肚臍的關係，必需先完成上半身的平衡，配合調整腳的長度成為8頭身，才能產生美的意識。其中男像和女像身體的最大差異在肩寬，如將結實的男性肩寬放在 8 頭身上，仍然會破壞平衡難以穩定，但配上女性較窄的肩寬時，就容易顯出女性的苗條身裁。

如果是著衣或薄紗飄逸時，縱使 7 頭身也能表現的很美，但全裸時要顯出均衡的美麗體態，8頭身就非常重要，可見人體 8 頭身的組合是從年輕男性裸體像的經驗法則中產生的。

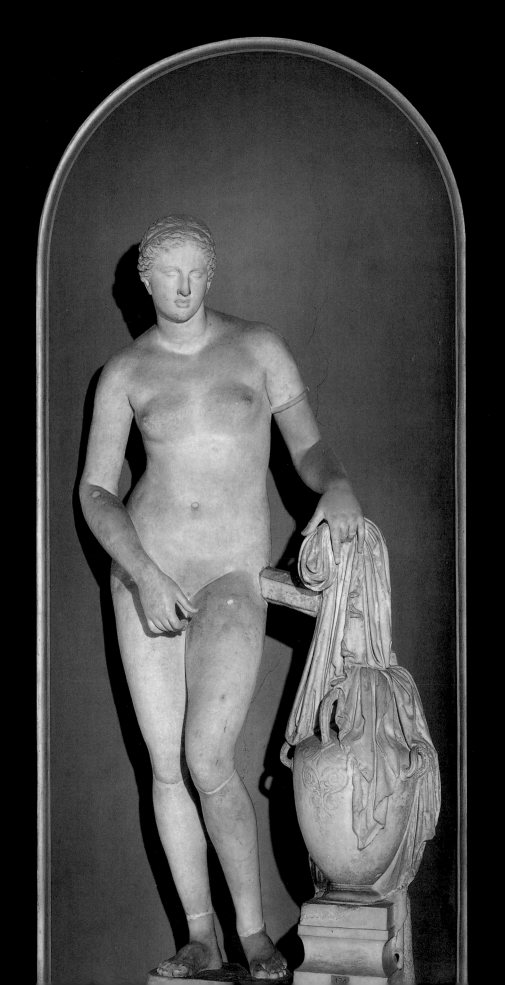

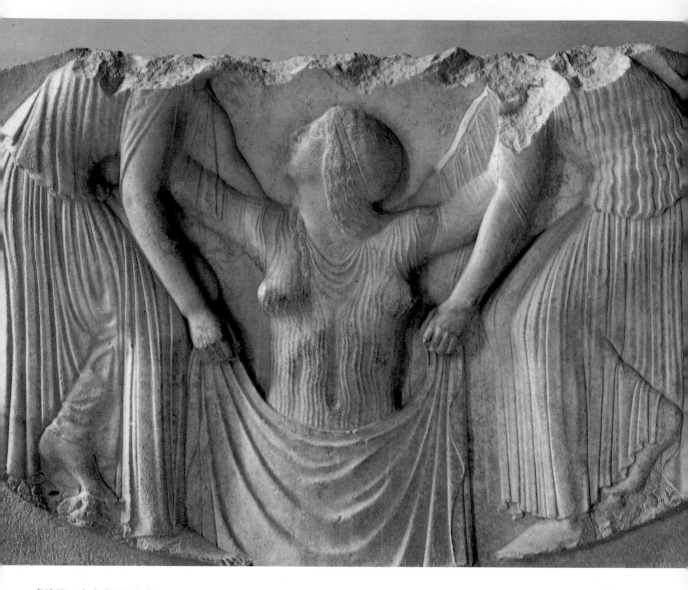

盧德維西寶座上的維納斯
兩個女人扶持海中出現的維納斯，濕濡貼身衣服顯出優美體態
西元前460年　羅馬出土　大理石　高94cm
羅馬國立博物館藏

3、姿勢的競爭

那麼，實際的希臘女性的體態又如何？從古代希臘瓶繪中探求，幾乎沒見過肥胖的女性像，胖男性倒是不少，也許從最初開始就有視肥胖女性為醜、為不美的意識。

希臘人穿衣服總是披在肩上鬆弛地垂掛前後左右，完全看不到身體的線條，因為當時還沒有現代式的照明，縱使男女同在閨房中也不可能仔細看清楚對方的裸體。

在文藝復興時代之前，男人要看女性的裸體，只能在浴場或隔著圍籬看在河邊穿衣沐浴的女性，不可能有其他能明目張膽公開凝視裸體的機會。因此相傳從實踐中產生上述的〈克尼多斯島上的維納斯〉時，維納斯曾說過「好像是偷看我的裸體吧！」的逸話，可見這件作品凝視了當時的男性對女性裸體的願望。據說當時有很多希臘和地中海一帶的男性，曾為此一窩蜂擁到克尼多斯島海邊，想一睹像如此維納斯般的女性裸體。

當然以前的男性也希望維納斯能裸露，雖然沒有冒犯禁忌的勇氣，卻能看到像紀元前 5 世紀初愛奧尼亞〈魯德維西寶座上的維納斯〉，這是一個三面浮彫中間的一塊，描寫維納斯從水中立起，由兩位女郎在旁邊將衣裳濕透貼身的她扶起的情形。這種濕衣體態的表現是現在南義大利附近、在希臘植民地的得意地方樣式，在拘於禮節的表現中，維納斯只有少許的裸露。

現存大英博物館的埃爾金‧馬布魯斯捐贈的帕德農神殿三女神彫刻，三女神在優美的衣紋中大膽地露出右肩，在古希臘時期並沒有這種三個裸像互相交錯的姿勢，可能是從一排舞蹈女子中獲得的新鮮構思，將三個人組成了一個緊密的、對稱的群體，成為阿芙羅蒂親切友善的夥伴。這種組合在當時只是流行的主題，並未被視為神聖之事，所以它的品質並不是很高，到後來的文藝復興時期才獲得重視，當作是美麗構思的表現。

阿芙羅蒂與艾洛斯
希臘威里亞出土紀元前2世紀
陶彫　高25cm
希臘威里亞考古學博物館藏

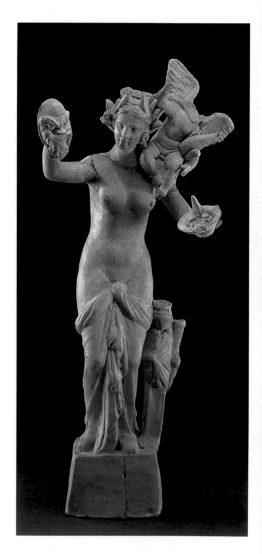

埃爾金‧馬布魯斯捐贈
帕得農神殿 東破風的三女神
右起：阿芙羅蒂、母親戴奧妮、女神海絲蒂亞
西元前438-前433年　雅典出土、大理石　高139cm
倫敦大英博物館

〈阿芙羅蒂〉雖然著衣，但身體的線條隱約可見，這是紀元前320年以降的希臘文化時期的喜好。古典時期的維納斯裸體表情呆滯，進入希臘時期之後已有較真實的情慾表現，但這個著衣的阿芙羅蒂仍然比較呆滯，在傳統上她被冠上「生育之母維納斯」。

在出現各式各樣的全裸姿勢之後，藝術家在南義大利又流行嚴格樣式時代的濕衣表現，像〈生育的維納斯〉衣服完全濕透黏貼，卻也更顯出身上線條美的效果，不免令人眼神色瞇起來，這是與過去的文化遺產和技術所組合而成的絕妙作品，但觀賞者如果沒有積儲相當的教養是難以理解的。

餵乳本是代表豐饒之神，因為一般人多是右撇子，習慣伸出左臂從嬰兒頭頸部背後向下抱住嬰兒的背腰部，由於嬰兒頭部在自己的左胸前，開始餵乳時自然習慣先露出左乳房，從美術史的過程看最初也是先出現〈阿芙羅蒂〉只露出左乳房的彫像，但之後失去了這層意味，才有〈生育的維納斯〉和另一件〈阿芙羅蒂〉只露出右胸的彫像。

這種只露出一邊乳房的女像，在 17 世紀後半的托斯卡那地方的聖母子像中常可看到，這是因為當時當地曾發生飢荒，以此代表母乳養份的重要性，充分表現出自古就有的母乳——滋養——豐饒的連環形象。

歐洲人、特別是地中海一帶，女性的胸骨比較開闊有如鴿胸，因此長在上面的乳房就顯得左右稍有間隔，並向外側闊展挺出，〈魯德維西寶座上的維納斯〉就有這種明顯的特徵。

在前面已提現存巴黎羅浮宮的〈米羅的維納斯〉很可能是自古代倖存至今的彫像中最著名的，她是在 1820 年從希臘的米羅島出土的，因此當時被稱為〈米羅的維納斯〉，同年由法國派駐鄂圖曼帝國的大使買下呈現給路易 18 世，皇帝將此彫像轉送巴黎羅浮宮，一般認為她是紀元前 110～88 年間的作品。

這尊〈米羅的維納斯〉彫像是靜態的立姿，是一座精美

阿芙羅蒂
衣飾透明顯出肢體肉感　西元前一世紀
雅典出土　大理石　高64cm
雅典國立考古學博物館藏(左頁)

生育的維納斯
濕水衣飾強調體態曲線　2世紀前半期
模刻（原作紀元前5世紀）　羅馬出土
大理石　高130cm
羅馬國立博物館藏(32頁)

阿芙羅蒂
一世紀模刻　大理石　高151cm
雅典國立考古學博物館藏(33頁)

阿芙羅蒂被稱為維納斯·肯妮特莉克絲（維納斯之母）的維納斯像
1650年在法國南部弗勒希斯發掘的模刻　羅馬時代模刻　大理石　高175cm
拿坡里國立考古博物館藏(下圖)

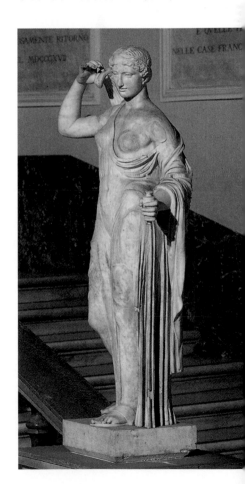

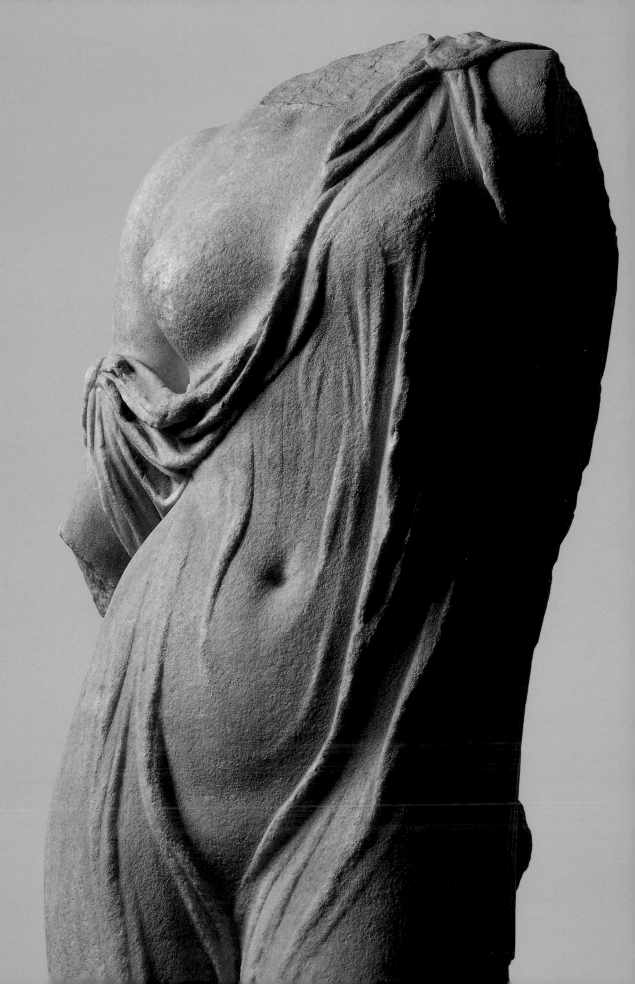

34

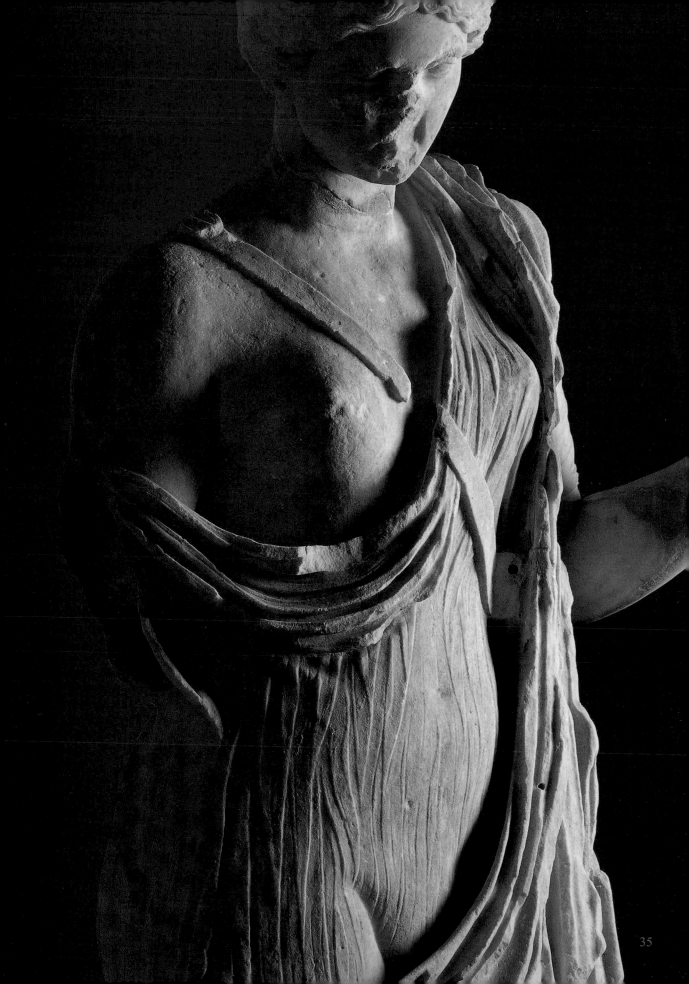

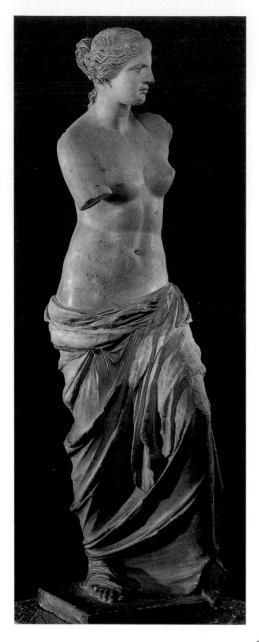

米羅的維納斯
紀元前110-88年　希臘米羅島出土
大理石　高202cm
巴黎羅浮宮美術館藏

絕倫的作品，既高雅又純潔。由於她有 202 公分之高，又失去雙臂，如果站在她的前面或左右側觀賞時，整個立像給人有向右稍微後仰的不平衡感覺。有人推測她正目視手中握著的一個盾形物；也有人從和它一起出土的殘塊中，拼湊出一隻托著蘋果的左手支在稍前方的一個半身高的圓柱上，因此人們才能斷定她是維納斯，她的右臂則前伸斜放身前，搭在左大腿的衣服上，如果依照這些推測復原，由於雙臂稍微前伸而且有支撐點，她的整個身裁似乎可以恢復平衡，可能就沒有後仰的感覺了。

〈羞恥的維納斯〉是〈米羅的維納斯〉被發現之前，最著名的女神彫像，雖然也是紀元前 4 世紀羅馬時期大理石的模刻品（高153公分），但身裁勻稱，四肢輪廓完美無缺，胸部和臀部豐滿圓潤，她的姿態像是浴後被陌生人看到時，急忙用手遮住胸部和私處的樣子，栩栩如生，靦腆的美顯現女人細緻的感情，而且臉上的莊重平靜又有虔誠神情，集人神於一身，表現出理想美的高貴氣質。

從拿坡里出土的〈西尼耶撒的維納斯〉(圖見38-39頁)，特別是她的腹部和臀部很有張力，具有古典型軟中帶韌的強勁。這件希臘時期的石彫，早在 1930 年代就被日本美術史家兒島喜久雄前輩曾激讚過：「在現存的希臘彫刻中，沒有比這座阿芙羅蒂裸像更好的軀幹彫像了」。尤其是對腳的表現更為細緻，左腳略呈弓字型的膝部稍微抬高，身體重量完全落在右腳上作略作休息的狀態。

〈西尼耶撒的維納斯〉和〈米羅的維納斯〉相比，兩者從腰窩到腳底的線條完全不同。前者的腰部有自然張力的線條，兼具原始古風的圓潤和曲線美，較有傳統女性的體質。後者雖然是古希臘時代最後一件偉大作品，比同時代的其他維納斯彫像還要豐滿和健壯，也有較理想化的完美標準，但她的腰部肌肉被橫切成上下兩半，較接近現代女性的男性化

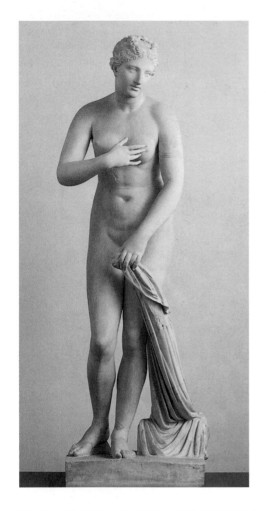

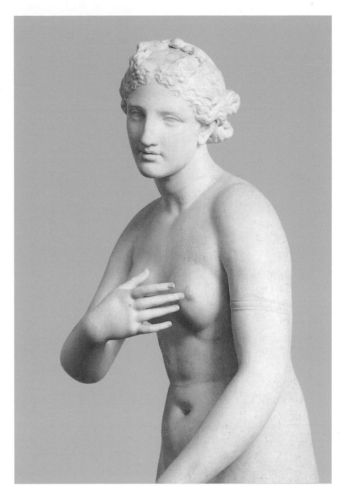

體型，這也許和女性的身體逐漸遠離生育機能有關，這也是
〈米羅的維納斯〉被識者評論為較不具原創性的原因之一。

　　在紀元前 4 世紀之前的美術，在表現和技法上都理所當
然地朝一定的方向發展，但到了紀元前300年的希臘時期發生
造形上的「流行」現象，在沒有什麼太大的意義下，某種姿
勢會開始成為一種傾向，但也會突然停止。〈克尼多斯島上
的維納斯〉這種古典的立像出現之後開始流行，又成為新的
擁戴目標，和現代的流行一樣，一再來回重複於喜新和厭舊
之間。

　　從其中就派生了各式各樣的姿態變化，如從〈羞恥的
維納斯〉感到有誰的視線投過來，她趕緊抓件衣服遮身；
到〈蘭多里那的維納斯〉(圖見42頁)是自海上泡沫中出生的

羞恥的維納斯
梅諾梵得斯原作，羅馬時代模刻
羅馬出土　大理石　高184 cm
羅馬國立博物館藏(上圖左)

羞恥的維納斯
梅諾梵得斯原作，羅馬時代模刻
羅馬出土　大理石
羅馬國立博物館藏(上圖右)

西尼耶撒的維納斯
紀元前370-前350年　拿坡里出土
大理石　高182cm
拿破里國立考古學博物館

西尼耶撒的維納斯 (局部)
紀元前370-前350年　拿坡里出土
大理石　高182cm
拿破里國立考古學博物館(右頁圖)

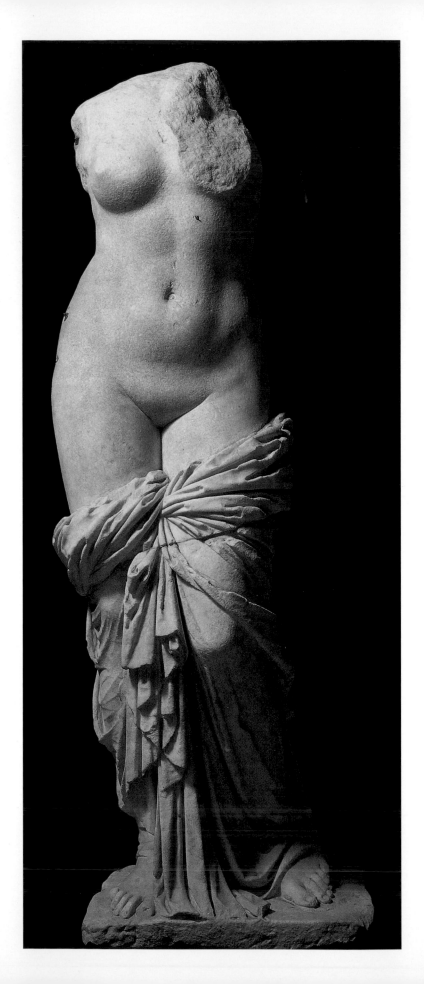

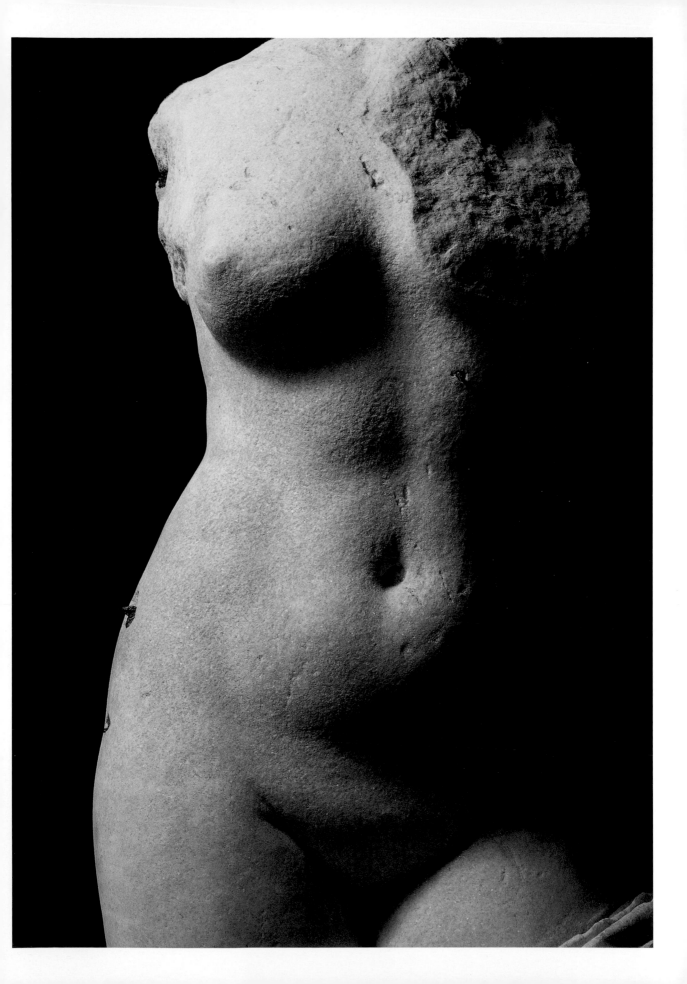

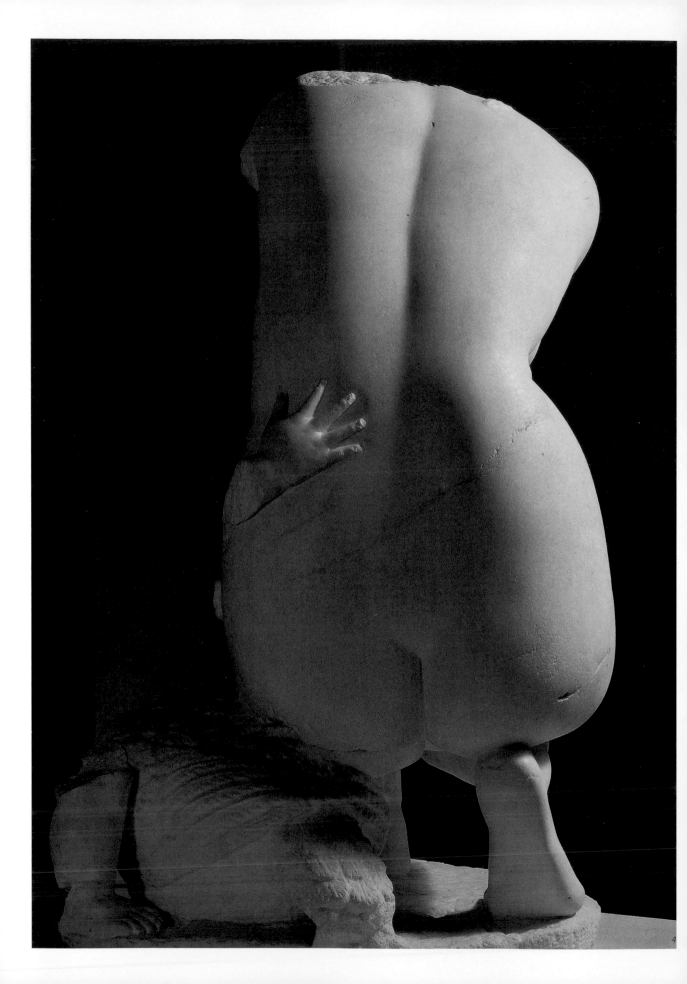

神話；杜達莎斯的〈蹲著的維納斯〉，梨形的柔軟體態是完美成熟的象徵；〈從水中出來的維納斯〉伸長雙手腕臂；〈喀布爾的維納斯〉(圖見43頁)腳邊還可看到一面鏡子等等。

無論音樂和美術都必需有藝術的獨創性，好的姿勢雖然有限，但藝術家們不得不費盡心力去探求，例如〈蹲著的維納斯〉，表現出好像是在沐浴中被人看見的羞恥感覺，彎身下蹲夾緊雙腿，越是想隱藏胸部和下半身，反而更令人感到妖艷，可惜腹部被擠壓的深刻皺紋和稍突的贅肉，稍微破壞了整體的美感。

這尊〈蹲著的維納斯〉的背部造形固然是上品，而前面提到的〈艾斯奎利諾的維納斯〉從肩部到臀部的線條美則是絕品；從頸背沿著脊椎骨有很深的背溝直到尾骨處，這近乎歐洲人的體型，因為胸骨開闊，雙肩骨自然後挺，背中才會顯出這麼深窪的線條。

此外、她的背腰上還留下跟班邱比特可愛的小手掌。這個邱比特在古風時期的水壺上，原是被畫成愛神、原名「艾洛斯」的美貌青年成人像，但被來自東方的女神阿芙羅蒂搶去愛神的地位後，才被變成小天使並作她跟班的形象。

這同時也表示愛神厄洛斯在混沌中出生的某種意志，他從最初充滿能量、生性活潑的俊美青年，變成被拔去骨頭的幼兒，居然甘之如飴。反之、應該有優雅形象的愛神阿芙羅蒂，在奧林匹斯山的眾神中卻一步步地建立自己的地位，女神比男神更積極爭奪權位，這對凡人而言真具巔覆性，也許和彫刻家全是男性有關。

因為羞恥和情色大有關係，〈蹲著的維納斯〉是一件將知性的情色作得非常好的造形化作品。〈阿芙羅蒂在野外化妝〉(圖見20頁)，同樣是蹲著，但動作表現貞淑，就不會讓觀者產生情色意識。

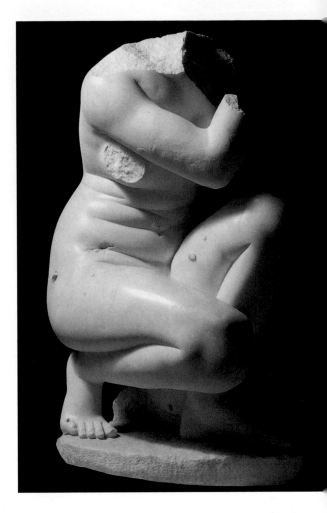

杜達莎斯蹲著的維納斯
紀元前3世紀
2世紀模刻　羅馬出土
大理石　高92cm
羅馬國立博物館藏

蹲著的維納斯
背部及臀部像顯出完美成熟象徵
(左頁圖)

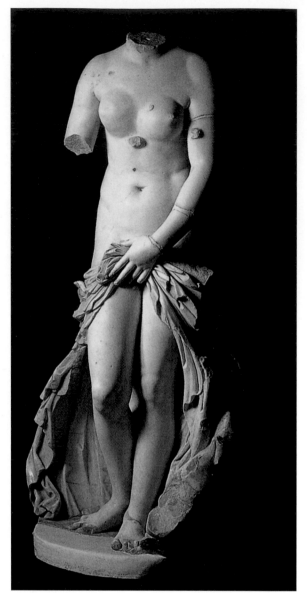

阿芙羅蒂
紀元前一世紀　阿柯斯出土　大理石　高70cm
雅典國立考古學博物館

喀布爾的維納斯
羅馬時代模刻　喀布爾出土　高199cm
拿坡里國立考古學博物館(右頁圖)

蘭多里那的維納斯
文豪莫泊桑譽為「比米羅的維納斯更美」的作
品　2世紀模刻　希拉克撒出土　大理石　高165cm
帕奧羅‧奧爾西考古學博物館藏

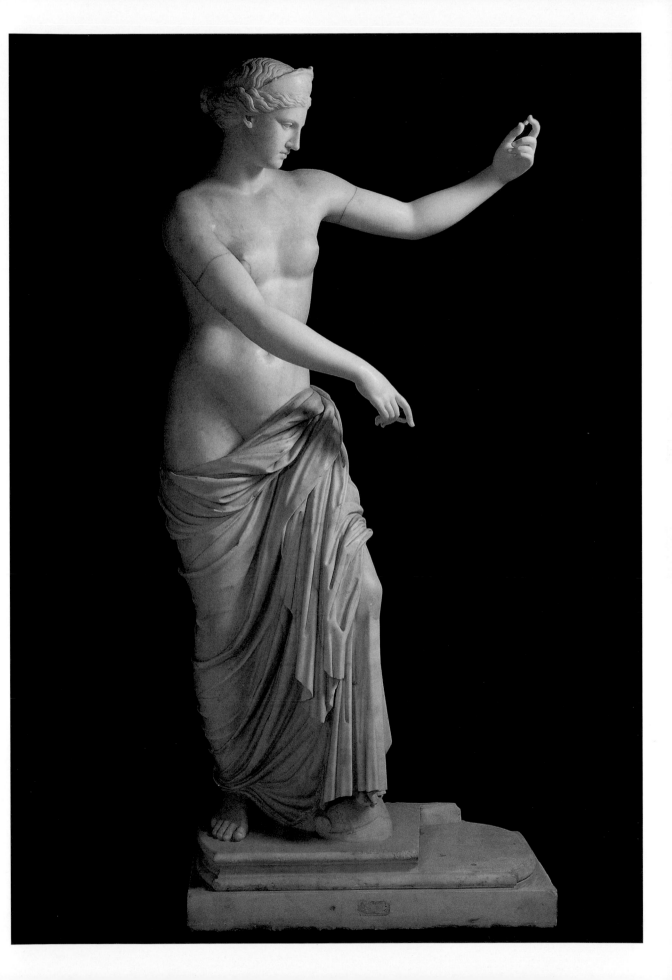

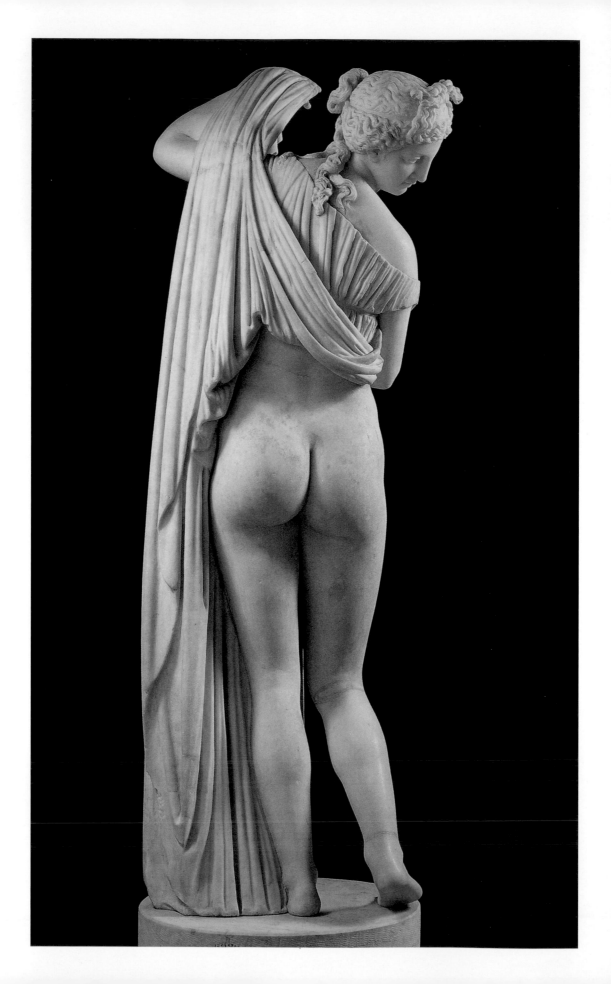

這件希臘赤繪式水瓶製作於紀元前 480 年前後，比杜達莎斯的彫刻早 150 年以上，雖然表現上還是健康氣色的年輕男體，但畢竟首先出現了有臀部意識的作品。

希臘人大多穿著麻布衣服，身上無論如何寬鬆地交纏著，在夏天仍然可透露出臀部的線條，如〈阿芙羅蒂〉。希臘在紀元前2世紀就已出現了「美臀」之意的形容詞，可見當時已有「美臀」的意識。最有名的是三美神〈美臀的維納斯〉，依民間傳說：她是某位農夫女兒兩姐妹之一，兩人都以最美臀自居而經常爭論，她們曾在路上遇到一位富家子，都競相抓著對方問：「你看誰的臀部最美？」

對臀部的大小，每個人喜愛不同，也有人只重視美胸而忽視臀部的，因此有〈三美神〉各司愛、貞潔和美的三位女神一起出現的彫刻，作者費心安排其中一位身體向右前略傾的背面像。20世紀的畢卡索好像就是延續了這種同時可看到前胸及後臀的立體派。

隨著時代的變化，前此的鴿胸乳房間隔逐漸縮小而且向上移動，〈卡畢托里諾的維納斯〉，乳房就向上提升很多，雖然強調乳溝，但並無巨大乳房的魅力感，反而有點小且向上靠攏的均衡感。19 世紀印象派畫家雷諾瓦所作的〈塞納河畔的麗絲—浴女與獵犬〉油畫(圖見47頁)，浴女的造形很近似這件維納斯彫像，可見他的繪畫是以古代彫刻做範本。

4、羅馬人的厚愛

依拉丁語源「維納斯」原是指「欲望」，最初是稱「豐饒之神」，在這之前、她是古代羅馬司掌原野和園林的女神，原是具有濃厚土地氣味、默默無名的女神之一。但紀元前一百多年羅馬人支配希臘後，認為她就是在希臘職司愛和美的阿芙羅蒂女神，由於兩位女神的職掌和性格都很相似，

從水中出來的維納斯
羅馬時代模刻 羅馬出土
大理石 高180cm
羅馬國立博物館(上圖)

美臀的維納斯
2世紀模刻(原作紀年前一世紀)
大理石 高152cm
拿坡里國立考古學博物館(左頁圖)

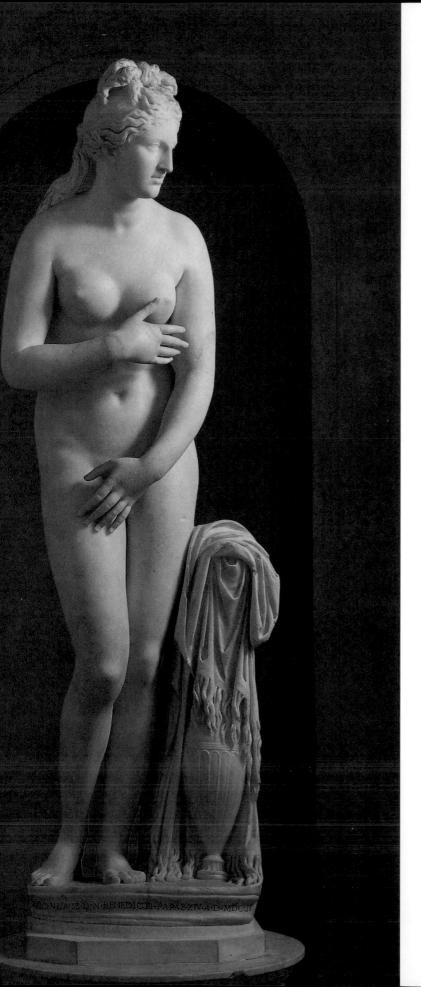

卡畢托里諾的維納斯
羅馬時代模刻(原作紀元前
3~前2世紀)
卡畢特里尼美術館藏

雷諾瓦
**塞納河畔的麗絲─浴女與
獵犬**
1870年　油彩畫布
184X115cm
聖保羅美術館藏(右頁圖)

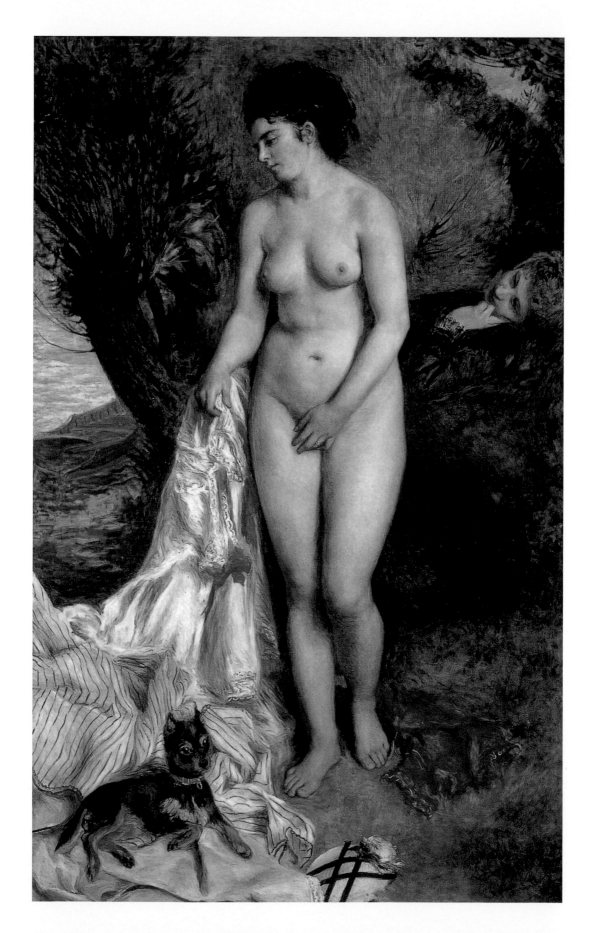

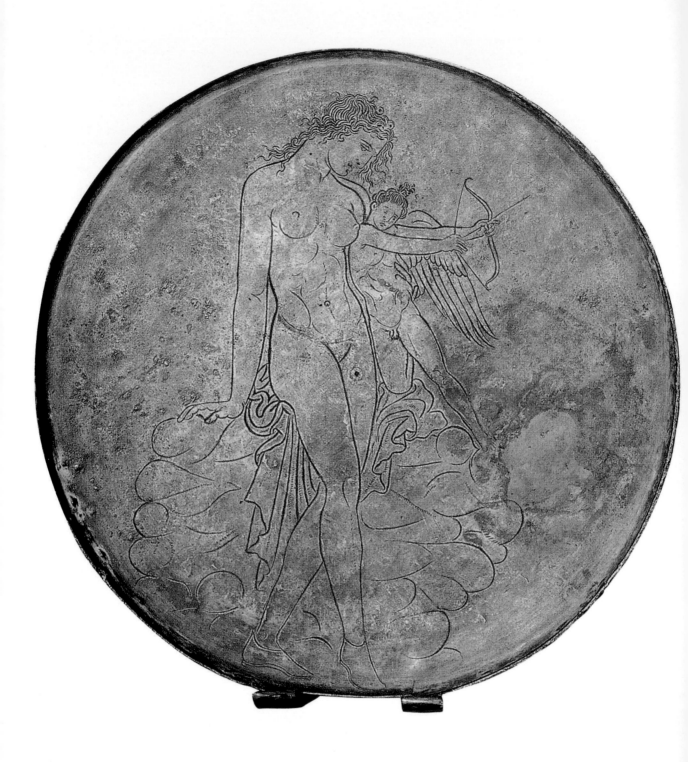

阿芙羅蒂和艾洛斯
紀元前320-前31年 達奎尼亞出土 青銅
巴黎羅浮宮收藏

因此並列為一起祭拜的神祇，而且彼此混同稱呼，於是逐漸合而為同一神明了，之後甚至一般人只知有維納斯，而不知道阿芙羅蒂為何方神聖了。由於紀元前138～前78年的羅馬執行官史拉主張自己的祖先是維納斯，才突然引起注目，史拉在紀元前89年將龐貝殖民化之後，更將維納斯提升為地方的守護神。

凱撒（紀元前100～前44年）也稱自己的祖先是阿芙羅蒂，並在羅馬建神廟供奉當了母親的維納斯，崇拜為「孕育萬物之母」，維納斯自然就如此這般三級跳似的快速偉大起來，成為美的女神。

這和希臘的阿伊尼亞斯英雄故事有關：牧羊美少年安奇色斯誘惑阿芙羅蒂生下的阿伊尼亞斯，後來成為洛特伊王的女婿，他在洛特伊戰爭失陷王都後，帶著父親和幼子數人逃亡，在地中海幾經漂流後在義大利半島上岸，定居在羅馬附近的沿海，之後他的子孫羅牟拉斯建立了羅馬國，於是阿芙羅蒂的子孫＝羅馬建國者血統。如此、維納斯和阿芙羅蒂逐漸被等同看待，混同稱呼，同時也逐漸被羅馬人混淆視為同一女神的兩個名字，這大概是她們出世之後所發揮出來的效

貝殼上的維納斯
龐貝遺蹟　中庭壁畫

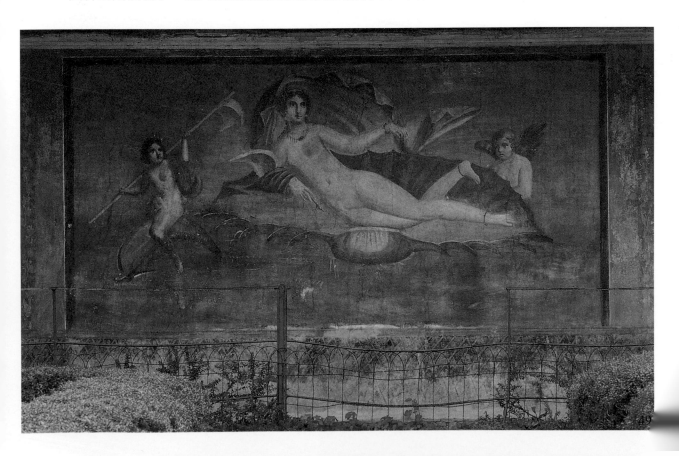

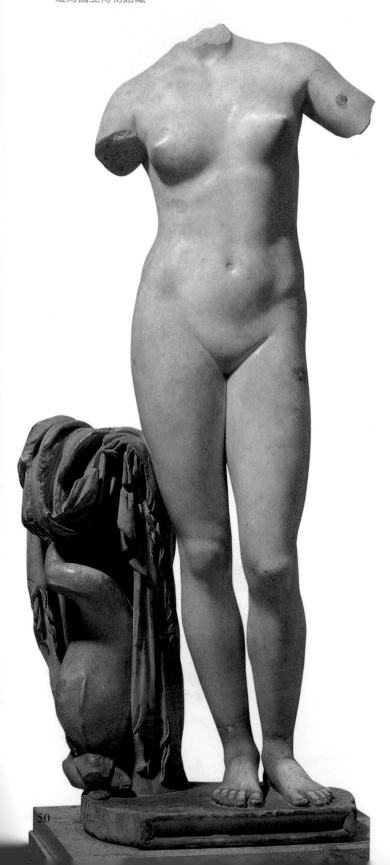

邱里尼的維納斯
邱里尼出土　大理石　高140cm
羅馬國立博物館藏

力吧。

　　至於執行官史拉為甚麼會選擇彬彬有禮的維納斯？為甚麼要擁有與他人不同的祖先？實在是因為阿波羅和邱比特神等早已被別人恭迎請走了，只剩下土地氣味比較濃厚的維納斯而已。而且紀元前2世紀左右開始從希臘輸入大量的文物，光輝的阿芙羅蒂神話也在其中，又和維納斯合而為一。如此選擇的目的，大既可以一舉獲得容易讓農民接受有土地氣味的豐饒神明，又有希臘文化高雅氣息女神的雙重形象，應是極具政治性的判斷。

　　雖然如此，對羅馬人的美感意識仍然可從多方觀察，從〈阿芙羅蒂和艾洛斯〉這面紀元前320年左右稍微古早的青銅鏡中，可看出與希臘人體不同的寬鬆和圓潤的比例，肌膚的質感也很好。從〈邱里尼的維納斯〉可看出表面相當光滑，這雖是羅馬時期的模刻，持有人大概喜好柔弱肌膚，而將表面打磨，因此可能比原創的比例更細長。

　　說到細長，龐貝壁畫所繪的〈戴奧尼索斯的秘儀〉中，雖然沒有維納斯，但有意味深長的裸體，是比例相當細長的9頭身，肩寬狹窄，比希臘的身體更華麗，也比一般的羅馬裸體更圓潤，是相當特殊的裸體像。最不可思議的是，這和波蒂切利的〈春〉中的三美神非常近似。前者在20世紀

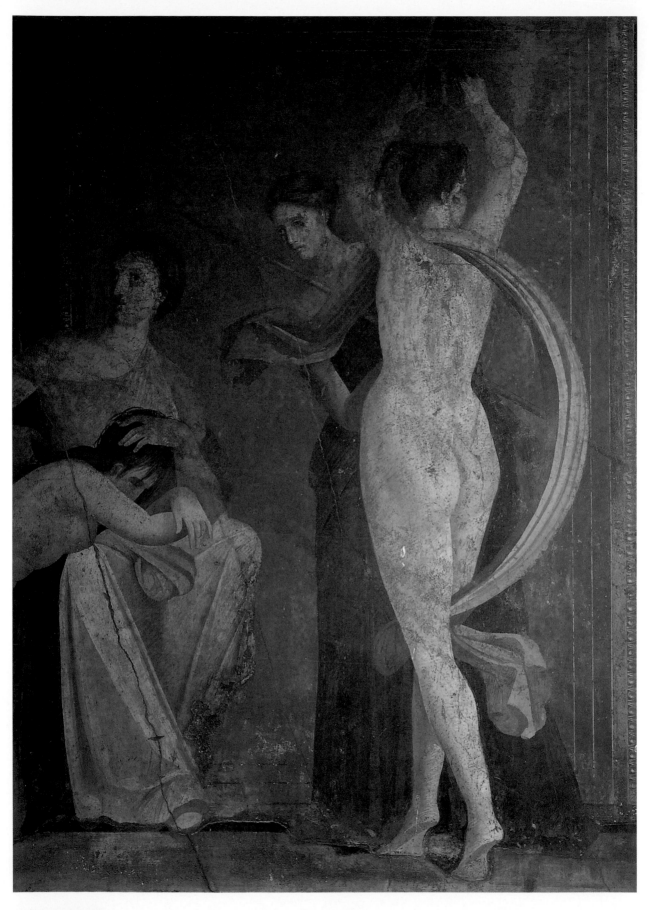

戴奧尼索斯的祕儀 紀元前70-前50年 高331cm 龐貝祕儀莊「祕儀間」

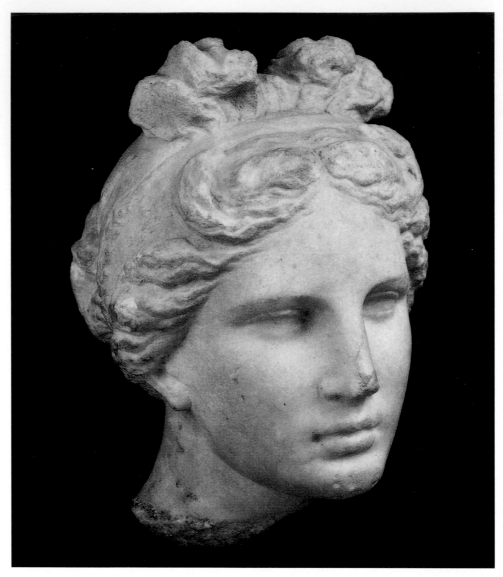

阿芙羅蒂
紀元前325-前300年
大理石　高36.5cm
波士頓美術館藏

初才出土，波蒂切利應該沒有看過該畫，這也意味著在紀元前70～50年時已經出現了「羅馬意識」。

原來羅馬人一向憧憬希臘美術，一心追求接近她的水準，身邊盡可能購置可隨時親近的希臘美術工藝品。因此美術品的量產化是從希臘時期就開始的，尤其在紀元前1世紀到後1世紀之間，以希臘人具名的大理石彫刻曾大量出現，雖然有些水準並不很精美的複製品，只要刻上幾個希臘文字就容易被人購買，這就是羅馬人。（這也是現在羅馬市區的大街小巷仍然到處可見這些古代彫刻品的原因）。

羅馬人對希臘人發展出來的人體比例似乎不很重視，達文西所繪有名的〈維納斯人體〉雖然嚴守古代羅馬人體的比例規範，但那畢竟是為了配合建築設計上的需要而作。羅馬人雖然嗜好裸體趣味，但從.龐貝壁畫〈貝殼上的維納斯〉（圖見49頁）來看，他們並不很認真追求比例的美。

這也許和這些壁畫多畫在住家中庭的墻上有關，彫刻在神殿中的倒很少，因為90% 以上多放置在私邸作為私下鑑賞之用，所以不很講究。

維納斯的古代全身彫像約有2000尊之多，在眾神之中的阿芙羅蒂和維納斯，難免會摻入很重的世俗性因素。神像除了美的價值基準世俗化之外，也被滲進了多子和性愛的觀念。神的莊嚴性本來應該比美更受尊崇才對，但因為受這種世俗性的影響，就可能以現世女性裸體的形式來表現。

依古希臘藝術傳統，如果是男性像則裸體＝神像，世俗的皇帝及武將則必需穿衣服，當然也有自稱是神的皇帝裸體彫像。但基本的表現是：人必需著衣，裸體的則是神（年輕運動員彫像例外）。但對女性受上述的影響就演變成沒有這樣嚴格的劃分，雅典娜女神和貝拉女神都穿衣服，而維納斯雖然裸體但不具神性。總而言之，用裸體表現世俗的女性並沒有甚麼不敬，這就是為甚麼維納斯的存在兼有神性和世俗性的原因。

如果女性像沒有神的權威就不能裸體時，那麼聖母馬利亞就可能被接替維納斯以裸體來表現吧。馬利亞神像需以臉部和表情為重心，因此維納斯除了身體之外，臉部就不是很重要的審美關鍵。

以臉部表情而言，女性像當然以蒙娜麗莎為最，現存波士頓美術館的〈阿芙羅蒂〉頭像的臉部表情，既美麗、穩重又有貴氣，是少有的上乘之作。

相較之下，〈米羅的維納斯〉有些像男性的臉龐，身體的各部雖有柔美的線條，但被左右過於對稱的嚴謹所包圍，因此整體而言也就不是十足女性的柔和美了。

艾洛斯伴隨的阿芙羅蒂像
希臘　紀元前3-2世紀
大理石　高114cm
維也納美術史美術館藏

中世紀北方篇

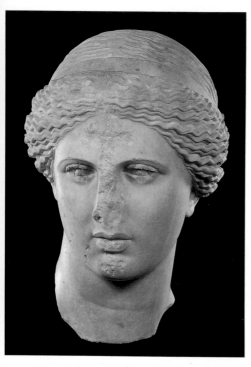

阿芙羅蒂頭像
羅馬時代模刻
希臘雅典的「風之塔」附近出土
大理石
高40cm　羅馬時代1世紀
希臘雅典考古學博物館藏

1、受難時代的維納斯

　　羅馬在繼承希臘文化之後，直到紀元 2 世紀都還在建構光榮時代的帝國。但進入3 世紀之後，由於持續的內亂，不得不將帝國首都遷往君士坦丁堡，羅馬街市隨之在瞬間荒廢，情況更糟的是紀元 392 年狄奧多西奇一世立基督教為唯一宗教，並將其他所有宗教都視為異教而排斥，甚至徹底鎮壓、燒毀異教神像、繪畫或投入德瓦里河。不只是神明，連希臘學術、尤其是哲學和天文學的成果也一併受到異教式的排除，維納斯也隨之陷入受難的時代。

　　支持中世紀初期基督教美術的是修道士們，他們為了佈道的需要，自行製作繪有插圖的手寫本聖經，隨著基督教在歐洲的推廣，這項美術也逐漸成熟。到了10世紀末之後持續產生了羅馬藝術和哥德藝術，當然這時更不用再去招呼古代的神明了。

　　古代一旦被捨棄，在意識上首推文學及思想，在 800 年即位的西羅馬帝國的皇帝卡羅斯，重視修道士的教育，尤其著力於拉丁語的學習，於是產生了很好的手寫本聖經的裝飾和插畫，這個時代稱之為卡羅林克王朝的文藝復興。到了 12 世紀經由伊比利亞半島，希臘的哲學和文學等又開始大量進入歐洲，也產生了若干歌頌女性的「閒暇」為美德的寓意文

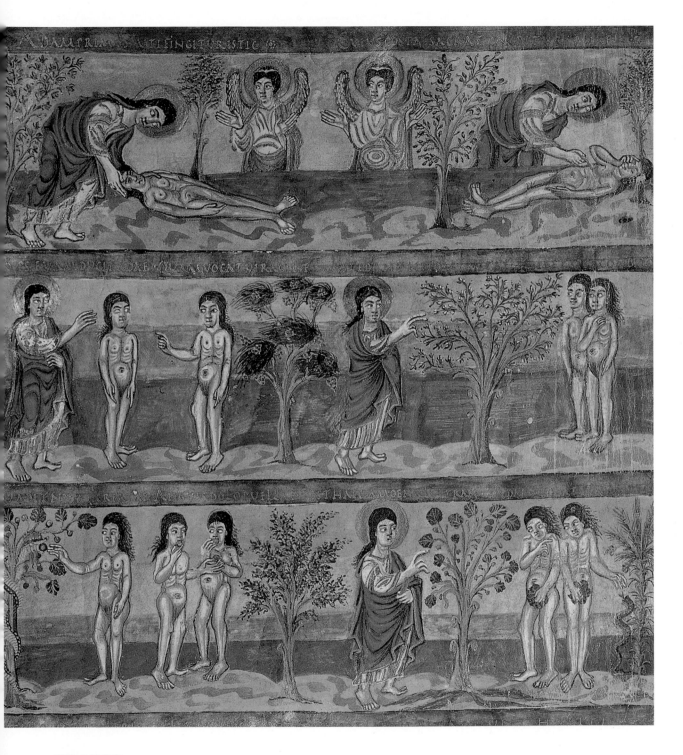

造物主的叱責
法國杜爾的聖馬丁修道院聖經《創造主的叱責》部分圖　840年　羊皮紙　51×37.5cm　倫敦大英圖書館

學，其中也有溫柔的裸體維納斯3人組，但在美術世界始終
未能放射出希臘的光芒。

2、人體造形的變遷

　　所謂中世紀，簡言之是指自西羅馬滅亡的476年開始的
約 1000 年期間，為了獨尊自己的基督教教義，一併將以維
納斯為首的希臘諸神列入異教的古代世界。當然在這之前，
基督教在「出埃及記」的摩西十戒中也曾有「不能刻有聖
像」，更不能膜拜，因為禁止偶像崇拜，連自己國教的基督
圖像也包括在內，但在初期確實難以做到，因為傳教士要向
不懂拉丁語的民眾宣傳基督教義必需配合具象的繪畫，因此

馬克達拉的馬利亞
克艾登・馬薩斯（1465-1530）
1520-30年　油彩木板　31.1×21.3cm
費城美術館藏(下圖右)

埃及的馬利亞
1520-30年　油彩木板　31.1×21.3cm
費城美術館藏(下圖左)

天與地的主人
麥伊斯達士・杜米尼作「典禮書」
870年　羊皮紙　彩色　27×27cm
巴黎法國國立圖書館(右圖)

阿芙羅蒂和阿多尼斯
6世紀　銀盤　徑29cm
巴黎法國國立圖書館藏(下圖右)

拜占庭世界中的皇帝＝神
　下方為象徵豐穰的擬人像　　銀盤
379-95年　馬德里歷史學院藏(下圖)

夏娃
1120-35年 石雕 72×132cm
法國歐坦羅蘭美術館

維納斯與孩子們《奧狄亞書簡》插畫
1408-15年 倫敦大英圖書館藏
（右頁上圖）

維納斯的勝利
15世紀前半期 蛋彩畫 木板 徑51cm
巴黎羅浮宮美術藏 (右頁下圖)

教堂的馬賽克鑲嵌圖和壁畫就負擔了這項圖解聖經的任務。

　　大部分的傳教現場更需要手寫聖經本中的繪畫，如〈造物主的叱責〉(圖見55頁) 是逐放亞當和夏娃出樂園的場景，這種手繪本是自第5世紀開始就有的。但負責描繪的修道士也許本就沒看過女性的裸體，也沒有要繪成華美的意識，更何況裸體是罪的象徵，醜似乎是應該的。

　　在〈夏娃〉的這類畫像中，人體的基本圖像模式是變長的橢圓形，再加上兩個變小球形乳房，軀幹也由於沒有表現出肋骨和肌肉，所以變得更長，身體的各部位好像互相牽引拉扯著，後人通常稱這種人體像為哥德式的自然主義人像，符合那個時代尖銳高聳的哥德式建築所具有的那種尖卵形節奏感，也符合那個時代理想美的人體。

　　經過漫長的黑暗時代到 16 世紀時，請看〈馬克達拉的馬利亞〉和〈埃及的馬利亞〉(圖見56頁)，畫中的她雖作了

悔改，但也只能以長髮披身、蓋住有罪的
裸體為主題，重點在必需避免太多的裸體
曝光。在那漫長的黑暗時代能畫的裸體也
只有這種夏娃，頂多加上水浴的巴德巴西
和蘇珊娜而已。

　　麥伊斯達土・杜米尼畫的〈天與
地的主人〉(圖見57頁)，是紀元870年左
右，羊皮紙彩色「典禮書」中的一頁，右
下的裸體女性代表大地女神蓋亞，左下是
海河神俄西阿那斯。顯示古代的異教之
神蓋亞早在9世紀時就被基督教世界所接
受，成為異教之神的圖像。這是東羅馬繼
承應用了古羅馬的圖像，東羅馬雖然曾經
有聖像否定論的爭議，限制基督教圖像。
但在工藝品方面，由於技術傳自西歐，因
此初期還殘留一些古代的主題，4世紀時
有紀念皇帝上任的大銀盆，皇帝從寶座上
注視著下方橫躺代表豐穰的擬人像，6世
紀時出現一個維納斯〈阿芙羅蒂和阿多尼
斯〉(圖見57頁) 的裸體浮彫銀盆。

　　中世紀雖有為了作禮拜用的磔刑和
聖母子的彫像，但從沒有單體的彫像。為
了裝飾教會，在羅馬時代曾作了很多與建
築一體化的浮彫，其中的裸體雖然不多，
從〈夏娃〉(左頁圖) 頗能看出12世紀已現
出裸體美的徵兆。這是法蘭西裝飾聖拉撒
爾大教堂北門口上方的長方形楣石，把人
體塞進建築框架裡的姿勢。

　　其間，創世紀圖像、繪畫雖然多有
出現過各式各樣的手繪本，但直到14～15
世紀由巴黎女性作家克莉思汀所著頗受歡
迎的〈奧狄亞書簡〉中，才出現維納斯群

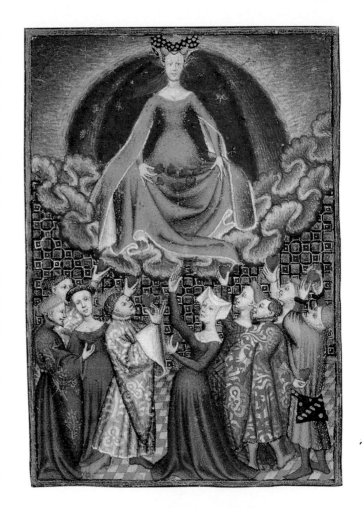

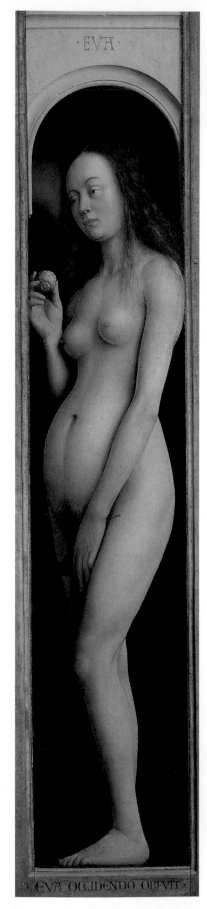

像插圖的〈維納斯與孩子們〉，這些述說古代神明和偉人的故事本中，含有9世紀已初具的卡羅林克文藝復興的現象和對維納斯的重視。

從12世紀開始，亞里斯多德的哲學和希臘的自然哲學、天文學等譯本已經由伊比利亞半島大量引進，在修道院和宮廷的學問所中修讀，古代神明也開始被容納。但諸神的眾多圖像卻直到15世紀才在民間出現，上述.的維納斯更深受百姓擁戴。

〈維納斯的勝利〉(圖見59頁) 是15世紀前半期為祝賀小孩出生的蛋彩畫紀念盒，構圖和〈維納斯與孩子們〉相同，描繪6位偉大騎士認真崇拜從股間發光的維納斯景象，顯示維納斯終於走出陰霾。而且這兩幅都是描繪維納斯愛慾的寓意像，表示基督教相對於基督的「天上的愛」，也受容了凡間的「世俗的愛」，具有典型的象徵性。

〈決定命運的三女神〉是15世紀法蘭西宮廷中流行的「亞歷山大王故事」中的插畫，亞歷山大向她們請教命運的走向。一般將三女神描繪為紡紗者、測量長度者和裁剪者的姿態，當然都有穿衣服。此圖之所以裸體也許是受上述古代三美神的影響，連三女神也可以脫了。

這三位女神像給人奢華的感覺：金髮、雛鳥身裁、高額、弓眉、高鼻和鷹眼等，小而略厚的嘴唇、下顎小而微縮、身體形狀纖細等都是當時女性的理想造像。

為甚麼會有這種美的形象，這要追溯到13世紀法蘭西「薔薇故事」中對非常美麗的女性常有這類的描述。這本以愛為主題的中世紀寓意文學中，出現象徵愛欲的維納斯，也有馬爾斯等的神話插曲，可見當時對古代神話已有相當的興趣。

同為15世紀法蘭西的《戀之騎遊書》中，〈造訪戀之園的詩人〉(圖見62頁)，是描繪主人翁拜訪代表肉體之愛的維納斯、讚美純潔的雅典娜和重視家庭的赫拉等三女神所在的園地，接待的海爾梅斯問他：「你進來要選誰？」的場景。

凡艾克兄弟 **夏娃** 1432年 油彩木板 比利時聖巴佛大教堂根特祭壇畫右翼

決定命運的三女神 15世紀 巴黎法國國立圖書館(右頁圖)

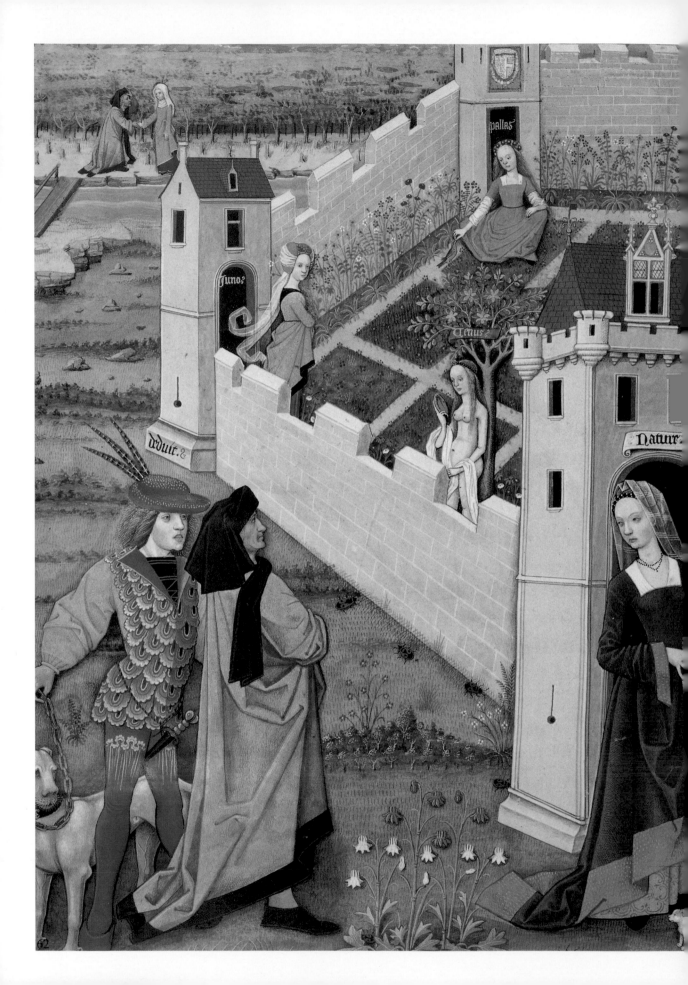

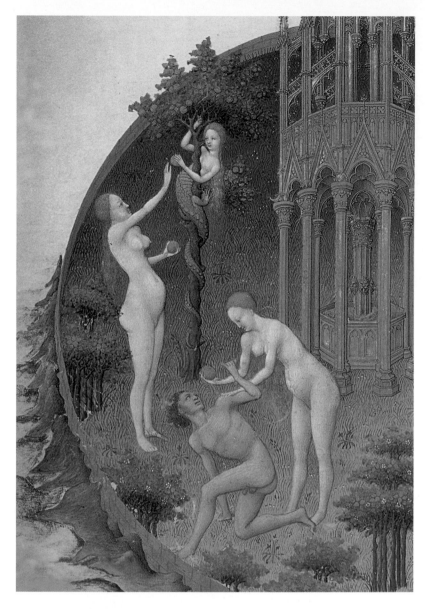

藍布爾兄弟
原罪和逐出樂園
1413-16年　29×20.5cm
法國香堤康杜美術館藏

造訪戀之園的詩人
15世紀末
巴黎法國國立圖書館藏(左頁圖)

　　〈造訪戀之園的詩人〉是希臘神話中有名的巴里斯審美的中
世紀版。將古代的神話和主題崁入傳統的中世紀基督教文學寓意
中，對所謂的道德教育重作解釋，其中最容易被瞭解的是維納斯
＝愛欲，服裝也換成當世的樣式，古代的神明深受中世紀的騎士
和貴婦們的喜愛是件有趣的事。

　　14世紀之後，宮廷文化逐漸成熟，在某種意義上離開了基督
教式的信仰，於是信仰歸信仰，娛樂歸娛樂。畫家們可依王孫貴
族喜好的訂作描繪裸體，其中義大利和阿爾卑斯山以北的所謂北
方更值得注目。義大利在思想上可以完全容納古代之後，開始進
行形式的再現，追求理想的人體美，走上早期文藝復興之路。

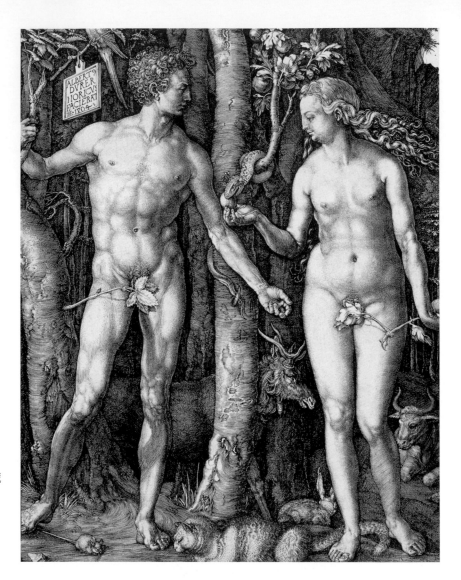

丢勒
亞當與夏娃
1504年 銅版畫 24.8×19.2cm
維也納阿貝蒂納版畫素描收藏館藏

作者不詳
愛的魔術 1470-80年
油彩木板 24×18cm
萊比錫造形藝術美術館藏(右頁圖)

　　另一方面、擔當羅馬藝術和哥德藝術傳統的北方,在人體的表現上則走向和古代不同的方向。最典型的是法蘭西蘭布爾兄弟所繪的〈原罪和逐出樂園〉(圖見63頁) 的夏娃;斜肩、突腹、垂臀和纖細手腳,這是 15 世紀初典型的北方樣式。

　　因為當時的西歐人只吃纖維質食物,腸子較現代人長,所以腹部較長而突出,楊·凡艾克所繪的〈夏娃〉(圖見60頁) 壁畫也是這種造型。范氏兄弟一向以恪遵寫實為圭臬,因此這種腹部在某種程度上也許是真實的。

　　而且自9世紀之後,經由阿拉伯傳入古代醫學開啟民間醫療,也盛行溫泉療法,當時各地盛行開發溫泉,宮廷裡更有大溫泉池,溫泉和水浴成為愉悅的生活習慣,甚至成為社交場所,蘭布爾兄弟

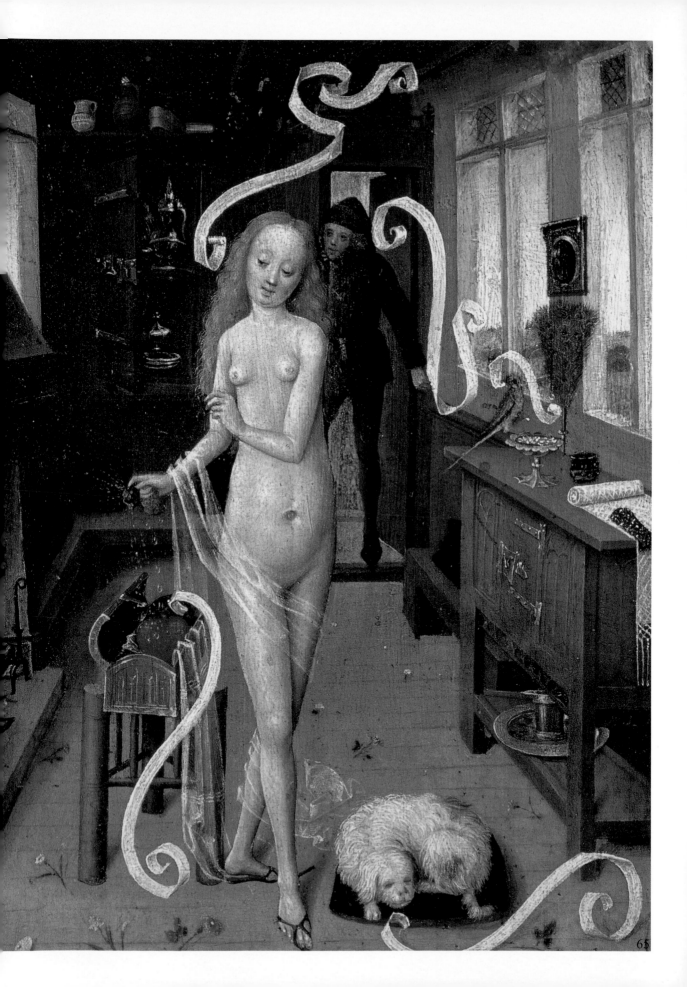

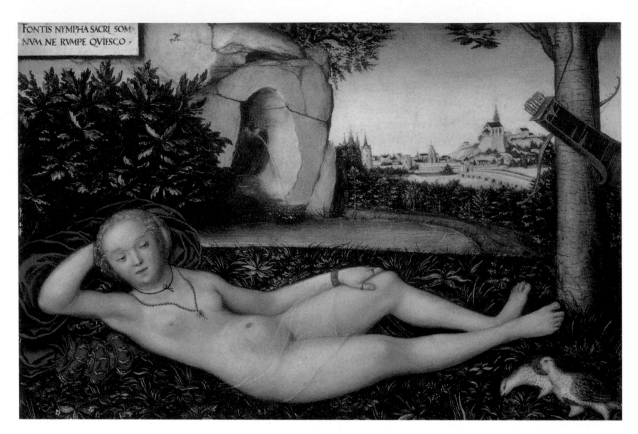

FONTIS NYMPHA SACRI SOM
NVM NE RVMPE QVIESCO

克拉納哈
泉邊的寧芙
1537年　油彩木板　48.4×72.8cm
華盛頓國立美術館

克拉納哈
維納斯與邱比特
1530年　油彩木板　167×62cm
柏林國立美術館藏(右頁圖)

仕奉法蘭西貝理王公之家，應有在宮廷浴池中看過裸體的機會，也應該看過王公府中的大量美術收藏品。

〈愛的魔術〉(圖見65頁) 中的女性也有相同的身體，這件作者不詳的作品雖然脫離古典的比例，仍是別具魅力的畫作。穿著增加蠱惑度鞋子的裸女，手噴箱中心臟，使它降溫，背後門上的男子是她的戀人，表現愛的寓意。

〈亞當和夏娃〉是德國人丟勒的版畫，他雖然曾去義大利研究過古典作品，也研究過嚴密的理論，但在作品上仍然比較不具古典精神，這件作品的比例雖是完全的古典式，但沒有古典美，7頭身、垂臀和突腹的體態仍然回歸北方美術的現實傳統。

德意志的另一位北方老練畫家克拉那哈，則是相反地將腹部畫成扁平型態，在蘭布爾兄弟所建立的北方型人體中，完成了他個人的風格樣式，在〈維納斯與邱比特〉和〈泉邊寧芙〉中縮小腹胸，喚起人體美的感覺。特別是在德國北方

並沒有繼承古代造型基礎的情形下，這種表現更為難得。

3、維納斯誕生的秘密

原在希臘流傳的諸神故事，於紀元前6世紀傳入羅馬時，往往依其性格另取羅馬式的神名。在羅馬原是職掌原野和林園的女神，後來成為象徵春天的「春之神」時才受祝賀祭拜，取了「維奴斯」（Venus）的名字，英文則唸作「維納斯」。

如前所述，在希臘另有一位極具神話魅力的大女神「阿芙羅蒂」被引進羅馬時也被稱為「春之神」，因為她不是羅馬的固有神，於是對兩者混淆稱呼，美術界甚至視為同一神祇，而羅馬人為了表示對古代希臘的敬意，有時乾脆稱「維奴斯」為「阿芙羅蒂」，因此後人只知「維納斯」，多數人反而不知「阿芙羅蒂」了。

阿芙羅蒂的誕生地，依波蒂切利所繪的〈維納斯的誕生〉，她出生自海中。因為傳說阿芙羅蒂的父親是農耕之神烏拉諾斯，母親迪奧尼，因為烏拉諾斯將生下幼兒而容貌變異的妻子禁錮在地底，激怒的迪奧尼命令兒子克羅諾斯躲在地窖中偷襲入睡的父親，他像小孩玩遊戲一般，割下父親的生殖器並將之投入海中，因受海水泡沫的激盪而誕生了美麗的少女—阿芙羅蒂（「阿芙羅蒂」的希臘字源即是「泡沫」之意）。

維納斯既然生自海中，縱使身穿濕濡濡的衣服，甚至裸體也是理所當然。因此前述的〈魯德衛西寶座上的維納斯〉和〈來自海上的維納斯〉也都是描繪她誕生的這個場景。

出生後的阿芙羅蒂被波濤沖到伯羅奔尼撒半島

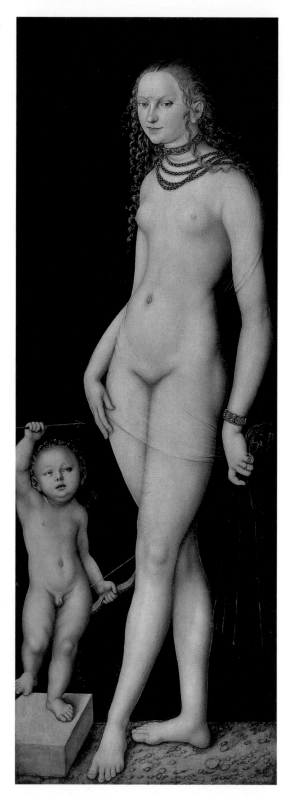

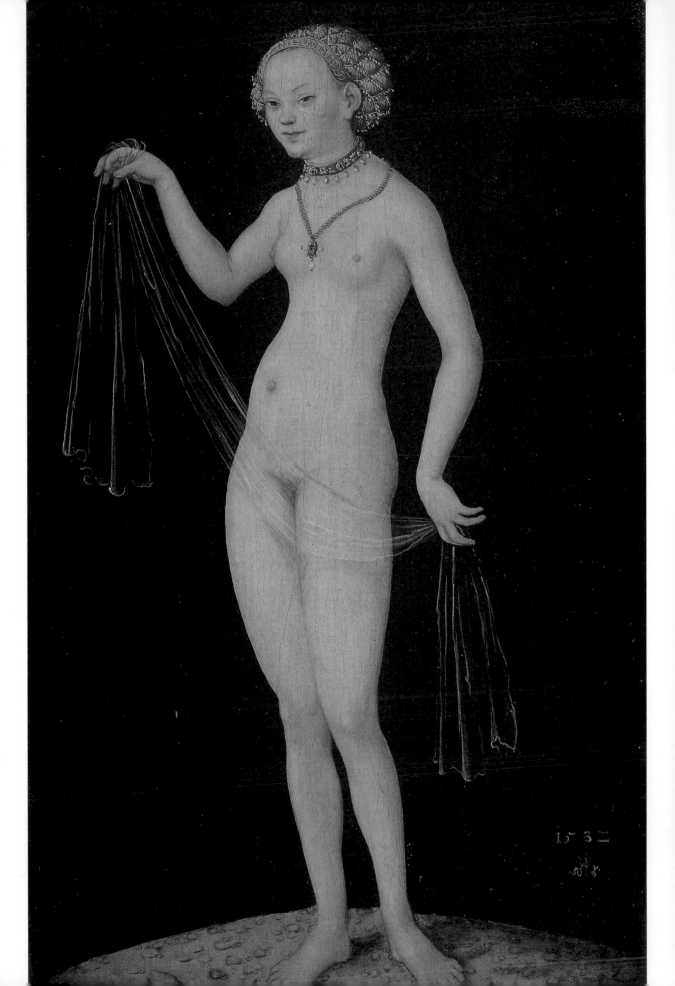

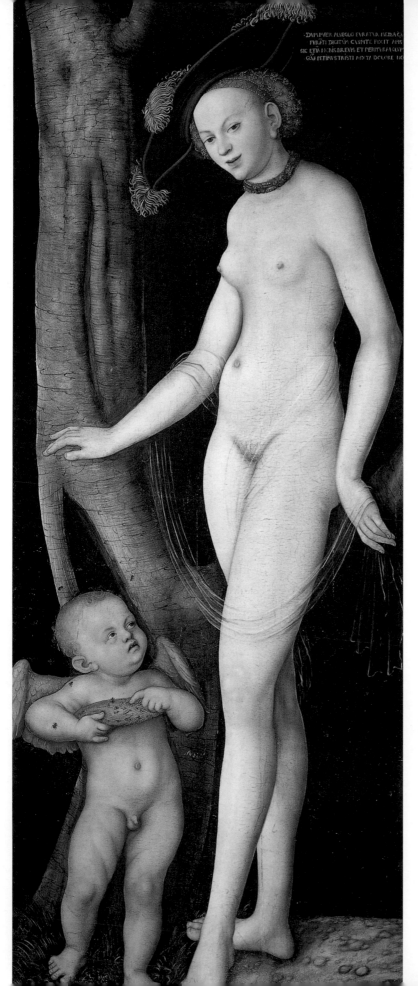

克拉納哈
維納斯與盜取蜂蜜的邱比特
1531年　蛋彩畫木版
170×73cm
羅馬波格塞美術館藏

克拉納哈
維納斯
1532年　油彩木板　37×24cm
法蘭克福市立美術館藏(左頁圖)

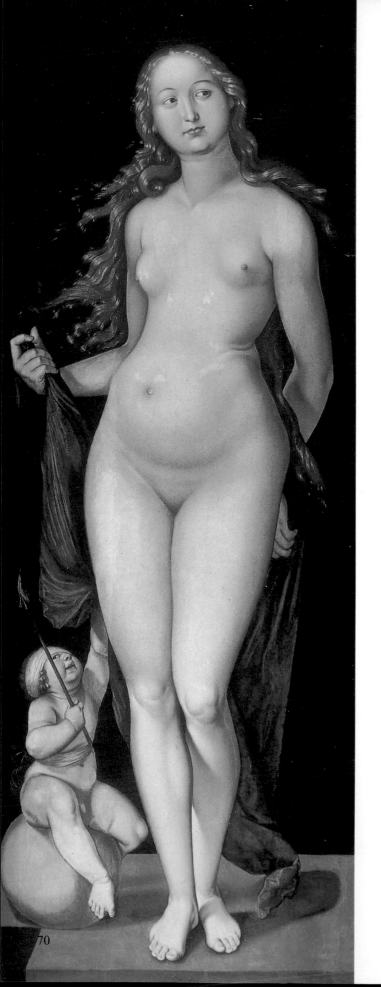

之南的吉德拉島附近，之後又隨波東流到塞普魯斯島西南的巴佛斯黑海岸，其間長達1000公里之遠，現在這個海岸附近仍有阿芙羅蒂神廟的遺跡，在神話中她曾在此整裝、打扮和居住過，當地人甚至用吉德拉和塞普魯斯的地名來稱呼她為「吉德拉伊亞」和「塞普魯斯」。

信仰的據點既然靠近中近東，又是從海中出生，因此阿芙羅蒂自古並非希臘的固有神，她既然來自東方，原身應該原是腓尼西亞的金星女神阿休達露或巴比倫的性愛之神伊休達露。她在希臘時已身為掌握戀愛的神祇，極受世人崇拜，同時她又擁有虜獲愛欲的力量，難免也會被認為如果萬一她一時興之所至，亂點鴛鴦譜時，倒是一位麻煩的神明。

如前所敘，雖然自古藝術家們喜愛她「生自海上」的題材，同時又有她是主神宙斯和妻子德歐尼的女兒的神話。實際上、在雅典就有分別祭祀遺傳這兩種不同性格的兩尊阿芙羅蒂的神廟。

而且希臘大哲學家柏拉圖在《饗宴》一書中，稱呼前者為「天上的阿芙羅蒂」，後者為「現世的阿芙羅蒂」，之後又分別稱之為「神聖的維納斯」和「自然的維納斯」，亦即阿芙羅蒂從優納拉斯神繼承了「神性」，又從世俗的婚姻中產生了「俗性」，她原本就具有這種兩面性。柏拉圖的解釋和比喻不只反映了人類心靈深處的這種感情，所以

漢斯・巴度格・格林
維納斯與愛神
1525年　油彩木板　208.3×84cm
奧度羅庫拉・穆勒美術館

一直未被人們忘懷，而且這對哲學，也對後世的畫家們產生很大的影響，成為中世紀和文藝復興時期哲學上的一個理念，也是對女性裸體像的辯護詞，使維納斯不再只是世俗的、而且也變成神聖的。提香的〈聖愛與俗愛〉(圖見107頁) 就是描繪這種看法。

4、維納斯的情人

令人意外的是這位美貌的女神也有正式的丈夫，由宙斯挑選的女婿想必是美男子，不料卻是外表既老且醜、腳又不便的火神赫斐斯塔司，顯示他的工作場所既辛苦而又悶熱。阿芙羅蒂常趁丈夫外出時的空檔，召呼風流對手戰神阿瑞斯（瑪爾斯）幽會，被愛管閒事的太陽神搬弄是非而宣揚開來，於是赫斐斯塔司為了抓姦而作了一張眼睛看不出的細網，在天上眾神的見證下撒向她們偷情的現場，平常極勇猛的戰神在情急之下，最後也只好躲到床下而逃過這一劫。這齣激戰場面當然也是畫家們喜好的題材，而頭載綠帽、可憐的赫斐斯塔司，之後只能以拼命打造更精緻、更令人驚嘆的工藝品來贏回自己榮譽和尊嚴。

在天上對這一幕看得很清楚的眾神之中，仍有迷戀阿芙羅蒂的，如年輕聰明的傳令之神赫爾梅司，即曾不顧眾神的嘲笑，仍然揚言希望能一親芳澤的宏願。

另有一說：風流對手的阿瑞斯是阿芙羅蒂的丈夫，古代希臘也好像有一起供奉她他兩位的神廟，繪畫作品中兩位感情甚為和睦。在〈維納斯和瑪爾斯〉中，瑪爾斯在維納斯身旁的姿態安祥，〈維納斯和被三女神解除武裝的瑪爾斯〉(圖見75頁)，則是寓意相對於戰爭的是

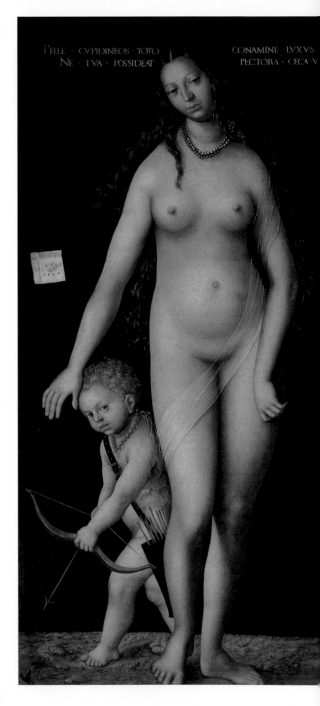

威羅內塞
維納斯與瑪爾斯
1580年 油彩畫布 163×124cm
愛丁堡蘇格蘭國立美術館藏

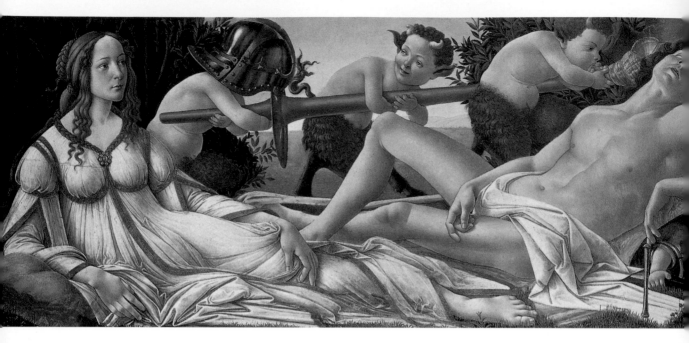

波蒂切利
維納斯與瑪爾斯
1485年　蛋彩油畫木板　69×173.5cm
倫敦國家畫廊藏

愛情的勝利。

　　當然維納斯的戀愛傳說仍然不斷，包括和酒神巴克斯和海神尼布多奴斯等的風流韻事不計其數。

　　此外、阿芙羅蒂也曾招惹人間的戀情，例如和牧羊人安其色司生下一個男孩阿伊尼亞斯，相傳就是之後古羅馬建國之祖羅穆魯斯的祖先。她對自己和有限壽命的凡人戀愛，雖然也覺得不可取，卻反而常常蠱惑男神和凡世女人交往，為此、她也曾被父親宙斯懲罰過。

5、維納斯的反覆性格

　　阿芙羅蒂一向對重視貞潔者威嚴，對被愛欲虜獲者溫柔。塞普魯斯之王畢克馬里安曾彫一顆阿芙羅蒂的象牙像，並對它產生愛情日夜思慕，阿芙羅蒂銘感其心，向彫像吹進生命氣息而得以成長，並和畢克馬里安王結合而產下巴弗司，巴弗司之子吉尼拉斯建立塞普魯斯國，之後曾在以其父巴弗司為名的地方建造阿芙羅蒂的神廟。

　　如果以為阿芙羅蒂是位好相處的神，那就錯了，她不但

脾氣不好，特別是對她的貢品或祭拜不周時還會爆怒，她曾為此處罰雷姆諾斯島的女人們，身體發出惡臭，失去丈夫的愛。

她也和發生在特洛伊戰爭勇士普羅德西和王女拉奧達美亞的事有密切關係：普羅德西在出征的前一天，在匆忙中舉行婚禮時忘了對她表示感謝的貢品，在普羅德西出征戰死後，阿芙羅蒂為此特別去找王女告訴她這個消息，由於她們夫婦僅結婚一天，愛情本來就不深，但受阿芙羅蒂的詛咒，讓拉奧達美亞種下對丈夫的激烈戀心。另一方面她又對冥界的普羅德西大燒對王女的戀火，冥界女王同情普羅德西的相思之苦，特准他暫時還陽會妻，王女在喜極相會片刻之後，才知道又即將陰陽隔離永遠失去丈夫，在一時激慟之下，抽出身旁的利劍刺向自己的胸哺。

此外，阿芙羅蒂還不時傷害愛情。吉尼拉王的女兒繆拉也因為疏忽了阿芙羅蒂的祭拜，就讓她產生對生父的不道德戀情，每晚深夜變裝包頭潛入父親寢室服侍，之後又讓她現出正身，事發之後不得不逃出狂怒父王的視線，徬徨在宛如身牢的森林深處。因受上天的慈悲讓她變成沒藥樹，滿月時從樹腰產下兒子亞多尼斯，之後成長為美青年，阿芙羅蒂反而極迷戀他，但亞多尼斯只對狩獵有興趣，不願在阿芙羅蒂的身旁停留片刻。

〈維納斯與亞多尼斯〉(圖見102頁) 中，維納斯預知亞多尼斯將有劫難，求他別去狩獵，但未被接受，果然他在這次的狩獵中就死在野豬的獠牙之下，此時亞多尼斯的血滲入大地，長出銀蓮花，而在悲嘆中過日子的阿芙羅蒂的淚水滴落處也長出薔薇來。

6、找機會和美女們較量

有一次天庭決定舉辦選美比賽，參與競爭的有最高位的赫拉女神、戰爭與純潔女神的雅典娜和美與愛的女神阿芙羅

大衛
維納斯與被三美神解除武裝的瑪爾斯
1824年　油彩畫布　308×262cm
布魯塞爾皇家美術館(右頁圖)

巴里斯的審美
雷諾瓦雕刻作品
1914年
76.2×94.5×10cm
巴黎奧塞美術館

蒂，場所在特洛伊的伊德山，並由特洛伊王的次子巴里斯擔任裁判，光榮的蘋果終將屬誰？—這是之後引發特洛伊大戰導火線的〈巴里斯的審美〉場景。

故事是從海的女神德提斯和凡人培里烏斯的結婚喜宴上開始的。在眾神中唯一未受邀請的競爭之神耶里斯向婚宴注水時，向眾神的聚集處投下一顆黃金蘋果，上面寫著：「向最美的女神致敬！」致敬的對象，上款居然指明是赫拉、雅典娜和阿芙羅蒂三位以美貌著稱的女神。她們只得由傳令之神赫爾梅斯陪同趕往伊德山參加比賽，她們在化妝著飾時無不向巴里斯耳語籠絡，如果自己被選上時，赫拉以世界的支配權，雅典娜以戰爭的勝利，阿芙羅蒂則以世上美女的愛相許，這令巴里斯大為煩惱。結果，他選擇阿芙羅蒂將黃金蘋果送給她。

原來阿芙羅蒂和巴里斯約定，世上最美的女性是希臘斯巴爾達王和妃子里達的女兒、已有丈夫的赫雷妮。於是阿芙羅蒂運用神力的影響，將她的心移向巴里斯，終於捨棄丈夫梅拉奧斯出國投奔而去。

且說當年由於赫雷妮的美名在外，希臘曾有很多名男子向她求婚，當時她父親即要求全體求婚者立誓：無論最後選誰，將來全員都要保護這位女婿。因此巴里斯奪得赫雷妮之後，他不但成為梅拉奧斯、也幾乎成為全希臘人的公敵。

於是為了奪回赫雷妮而發生了特洛伊戰爭，阿芙羅蒂當然援護特洛伊，為幫助陷入險境的巴里斯而親赴戰場。而在選美競爭中失敗的赫拉和雅典娜當然投向希臘，就引發了那場神人都參加的大戰。最後這場戰爭由希臘獲勝而結束，這都收錄在古希臘的兩大敘事詩之中。

戰後梅拉奧斯為了要殺赫雷妮只好先迎回她作如妃子，但在阿芙羅蒂的送風操作之下，讓梅拉奧斯看到她美麗的裸體，再次喚起了對她的戀情而終於免去她的死命。由此可見阿芙羅蒂是一位對愛情的給予和剝奪，常作出令人困惑和擾攘行動的女神。

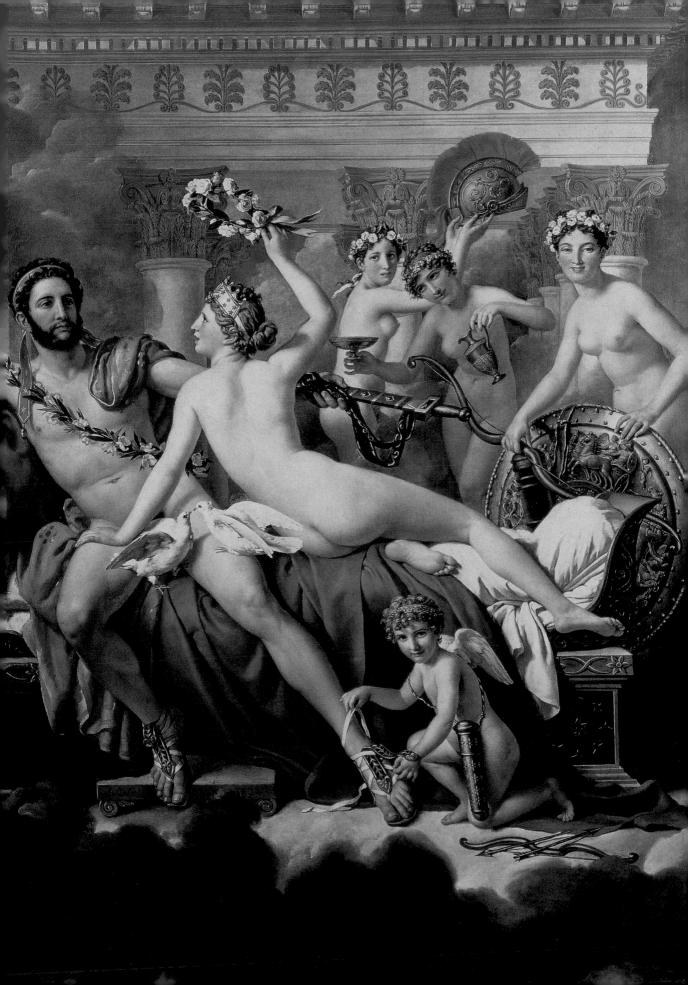

7、拜見持有物

　　如從巴里斯審美所得到的黃金蘋果，或從淚水中長出的薔薇來看，阿芙羅蒂的身旁經常有可供判定她身份的物品或人物。例如她從海上誕生時，跟班的有海豚、供驅使的有鴿子和打扮時用的鏡子等，這些物品對描繪裸體的畫家而言，無異等同於免罪符。因為如前所敘，自古希臘開始惟有天神才能公開裸體，因此畫家不能亂畫裸體的凡人，因此在畫裸體女性時，只要在身旁用力放下一顆金蘋果，就能立即獲得保證他所畫的女性一定是維納斯女神，而不是凡人的裸像。

　　對阿芙羅蒂而言，最重要的是她常在身上繫著或手上拿著的一條彩帶，當然那不是一條尋常帶子，她只要持有這條彩帶，近旁的對手無論是神或人，都可在一瞬之間被俘虜在她指定的愛戀之中。

　　這條彩帶曾在上述的特洛伊戰爭中出現過，雖然那時用這條帶子不是阿芙羅蒂而是赫拉。她那時用巧計說服阿芙羅蒂將帶子借她，去誘惑站在特洛伊一方的丈夫宙斯，轉向偏袒希臘而獲取優勢。那時赫拉粧扮得美美的，身藏那條彩帶趕到宙斯身旁，宙斯立即墜入赫拉的夢境中而逆轉了戰爭的形勢，而站在特洛伊一邊的阿芙羅蒂，反而自食惡果，被自己的彩帶絞住自己的膊子。

　　其次，跟班中最有名的是三女神中的卡里德斯（特拉提亞），她雖然不是阿芙羅蒂的專屬跟班，讓她站在旁邊也大多不作什麼事情，因此多被描繪為從旁稱讚自己的角色。

　　在此不能忘了前述的艾洛斯（Eros、又名阿摩爾Amor、羅馬名古比頓Cupiton、英語名邱比特Cupit），他是在世界初成時從渾沌中出生的，原是職掌愛的俊美青年男神，不知在何時將這項任務讓給阿芙羅蒂，又變成她的小跟班兒子。凡是被他的金箭射中的人都會激起戀情，被鉛箭射中的會產生難以忍受的厭惡之情，但艾洛斯卻不分彼此一律射出金箭，有時還讓下令的維納斯難以收場，因此才有〈維納斯和

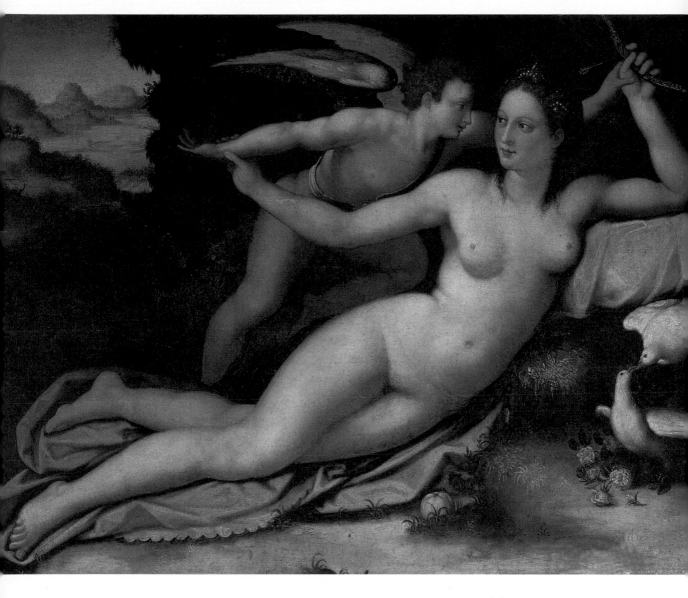

亞歷山大・阿羅利
維納斯與邱比特
油彩木板　29×38.5cm
翡冷翠烏菲茲美術館

邱比特〉中一度被阿芙羅蒂收回弓箭的故事。

　　他也發生過幾次莽撞事件，例如阿芙羅蒂對亞多尼斯的激烈戀情就是被他的金箭誤傷所致。而且還有一次阿芙羅蒂忌妒賽姬的美貌，命令他將金箭射向某位醜男神，不料艾洛斯卻弄傷自己，於是拉開了有名的阿摩爾和賽姬戀愛故事的序幕。

文藝復興篇

1、光榮的時代

　　15 世紀的佛羅倫斯（翡冷翠）雖是很小的共和國，但因為已成就高度的商業發展，乃向古代的古典尋求自身的文化基礎，在典籍的世界裡他們在 14 世紀時就已開始接受古典，對研究古代知識的人尊稱為「人文主義者」，這些人文主義者從事考察遺跡、蒐集遺物，並從建築及彫刻的世界中研究古代人的思想。

　　因此在 1485 年才有波蒂切利繪出〈維納斯的誕生〉，被長久閉鎖在中世黑暗中喘息的維納斯，終於走到光榮時代的幕前——其實這類古代主題的作品並不很多，實際上僅有的少數也都是以銀行家資財君臨佛羅倫斯的麥第奇家族非常個人性的訂件作品，何況這些訂件也很少。因為一般的繪畫和彫刻主要是靠貴族及鉅商們在訂作之後，獻給教會、禮拜堂等公共場所，以誇耀自己的權勢，因此其主題當然要與當令的基督教有關。

　　維納斯真正恢復光榮的地方在佛羅倫斯，這個城市自古以來就與拜占庭（東羅馬）帝國強固結合，是一個交易繁盛的都市，寬容異邦人和異教徒，而且自15世紀以降，由於都市的政治安定和經濟繁榮，在擁有龐大財富的背景下，提高了優雅的貴族趣味和對美術品的收藏熱，如此產生與基督教

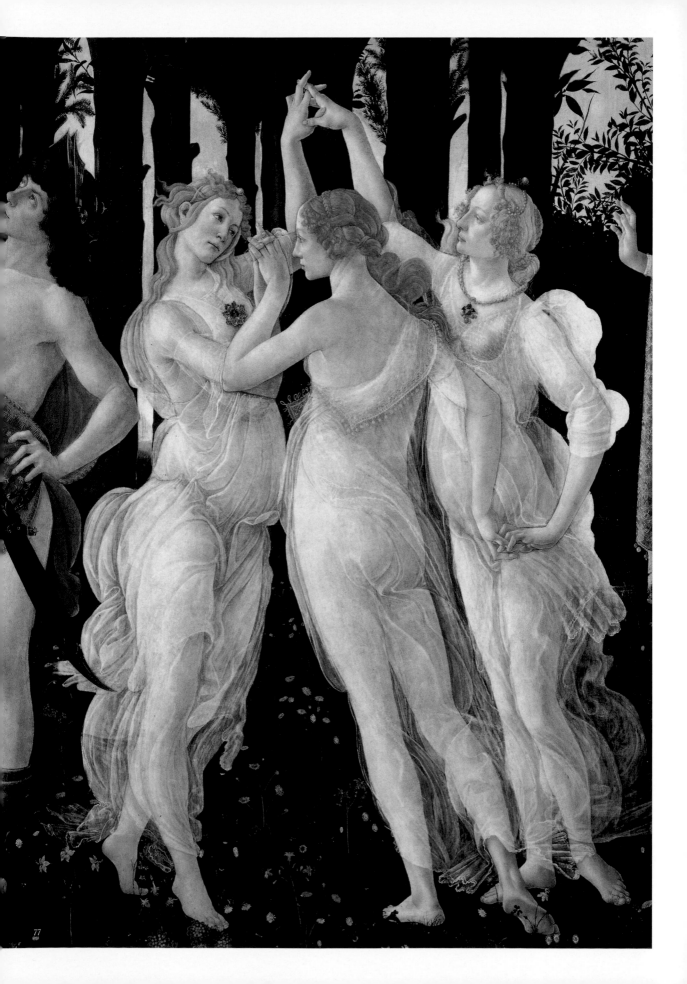

分離和較世俗主題的繪畫需求。

這些有錢的貴族和富商，為了裝飾自己的宅邸，所訂作的都是比較個人性的主題，起初以田園風景最受歡迎，到了16世紀時，維納斯及戴安娜等古代異教的女神也可以裸露，並增加官能性。

2、波蒂切利看過真的裸體嗎？

文藝復興繪畫的最大轉捩點，要數出生於翡冷翠的波蒂切利在1482年所創作的〈春〉(圖見79頁)，和在1485年所創作的〈維納斯的誕生〉了。

〈春〉的畫面左邊、三美神正在跳舞，最左邊的祕密儀式守護神墨丘利正使用魔杖驅走無知的烏雲，最右邊的則是西風之神塞弗尤洛斯正要從後面擁抱克羅里斯，她在被擁抱之後即成為前面的花神芙羅拉，畫面的中央則是維納斯和邱比特，試圖調和右邊的感官之愛和左邊三美神精神之愛的爭執，共同引向和諧。

畫中的三美神是波蒂切利從零星平庸的素材裡透過薄衫飄逸的韻律而生動起來，創造出世界最令人震撼的肉體表現美之一，他經由這個形象來摸索返回古典時代的道路。

〈維納斯的誕生〉中維納斯站在扇形的貝殼上，被畫面左邊的風神塞弗尤洛斯和簇擁著的情人花神芙羅拉，一邊撒出鮮花，一邊鼓風將維納斯吹向岸邊，另一邊的時間女神荷萊依在岸邊等著獻上有美麗鮮花圖案的紅色披風的情景。

畫面上充滿人性愛的維納斯女神剛健婀娜身影，結合聖母般淡淡哀愁和莊嚴色彩的面容，在左邊有隨風飄散的粉紅玫瑰花、腳下有輕柔的白色浪花的推送、右邊女神衣袍和手拿披風上繁花圖案的迎接下靠近岸邊，場景寧靜明媚，不知是天上還是人間。唯美境界的祥和和靜謐，為在苦悶生活中的人們帶來無限的溫暖。

梅第奇家族第二代的一位家庭教師，曾在寫給他的學生

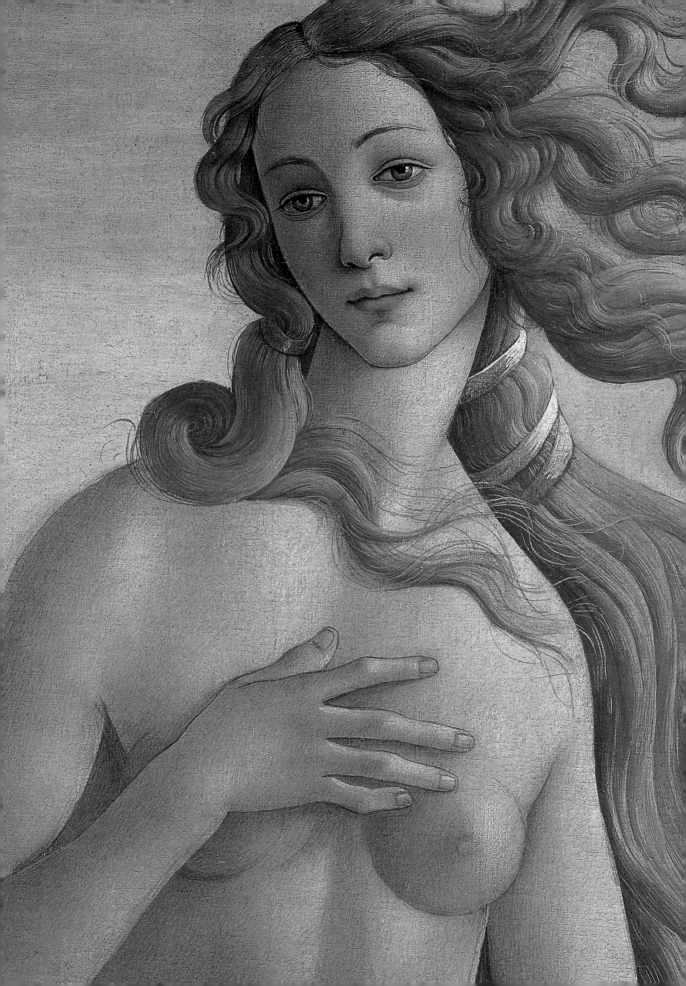

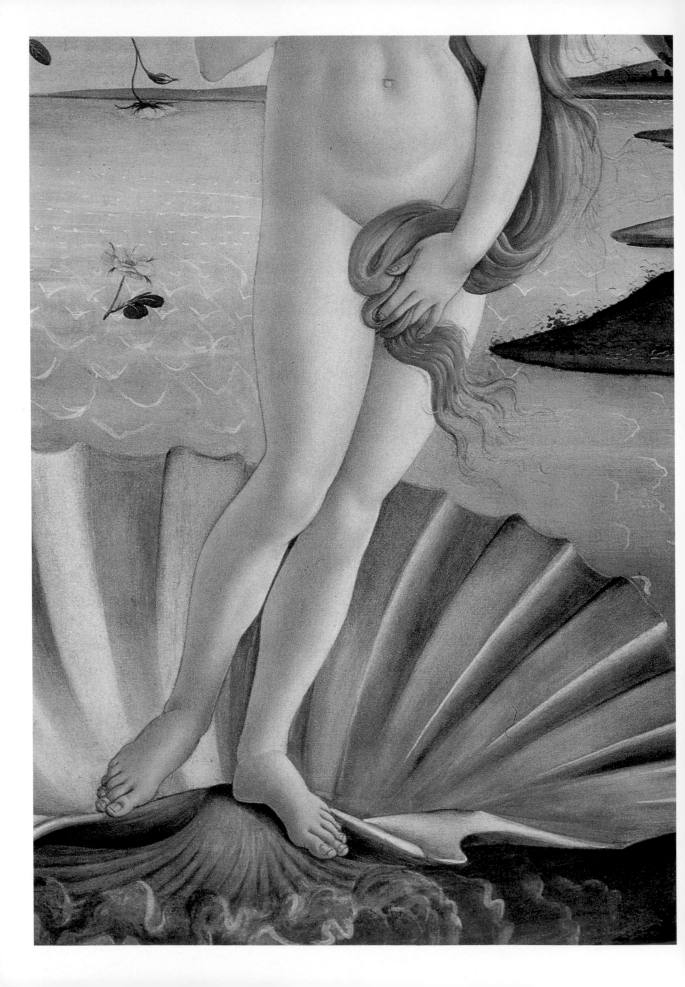

的信中提到：「應該將眼睛盯住維納斯，即盯住人性，因為人性是絕頂標緻的女神。她生於天堂，最為上帝所寵愛，她的心靈是愛和善，她的眼睛是尊嚴和寬容，她的手是慷慨和華麗，她的腳是端莊和標緻，她的整體是節制和誠實、嫵媚和光彩，啊！多麼精緻的美啊！」

波蒂切利這個原創性、優雅的肉體幻象究竟是從哪裡來的呢？只能說是天才的祕密。這個維納斯影象是如何產生的？這就和要說明文藝復興為何會發生一樣，是同等的大事。

出發點是波蒂切利所描繪這兩件著衣和裸體維納斯的作品，在文藝復興的繪畫中，在他之前，並沒有基於如此古典人體比例所製作的裸體畫像，他的靈感又是從何而來？以前有人說是參考了麥第奇家族所收藏的維納斯作品而來，現在已推翻了這種說法，因為二戰後的美術史家翻遍了麥家倉庫中的二流美術品群，甚至梵諦岡未公開的收藏品庫，經過廣泛蒐尋之後，倒是發現最有可能觸動畫家靈感的，可能是石棺之類的浮彫。這些專家們的術語是「浮彫效果」。

從遠處看〈維納斯的誕生〉，即可看出這種像浮彫般的立體性效果，石棺上的浮彫群像表現無異是所有繪畫的寶庫，被波蒂切利參考的可能性大增。因為圖中的維納斯姿勢縱使能在實際中能站起來，但只要重心稍微偏移，就不可能維持平衡，如此一來，畫起來就會有不自然的感覺，所以波蒂切利才會想出這種漂浮在空中的非現實性畫作，如從寫實出發就不可能作到。

這幅畫的整個概念比前一幅〈春〉更具古典風格，相較於後者的分散人像，前者則非常集中，並且更有立體感，簡直像一具浮彫，她的軀幹的基本比例完全遵循古典的設計標準，他與古典型式的差別不在於生理上，而在於韻律的結構上，她的整個身體完全沒有古典藝術所推崇的直立性，她的身體重心不是平均分布在中心線的兩側，實際上她的腳並沒有支撐她的身體，她的體重好像都落在左腳，但她不是站著，而是飄浮著的，這就是整個畫面的韻律，遍佈在身上的

波蒂切利
維納斯的誕生 (局部)
1485年　蛋彩畫布　172.5×278.5cm
翡冷翠烏菲茲美術館 (左頁圖)

波蒂切利
維納斯的誕生 (局部)
1485年　蛋彩畫布　172.5×278.5cm
翡冷翠烏菲茲美術館 (下頁84~85頁圖)

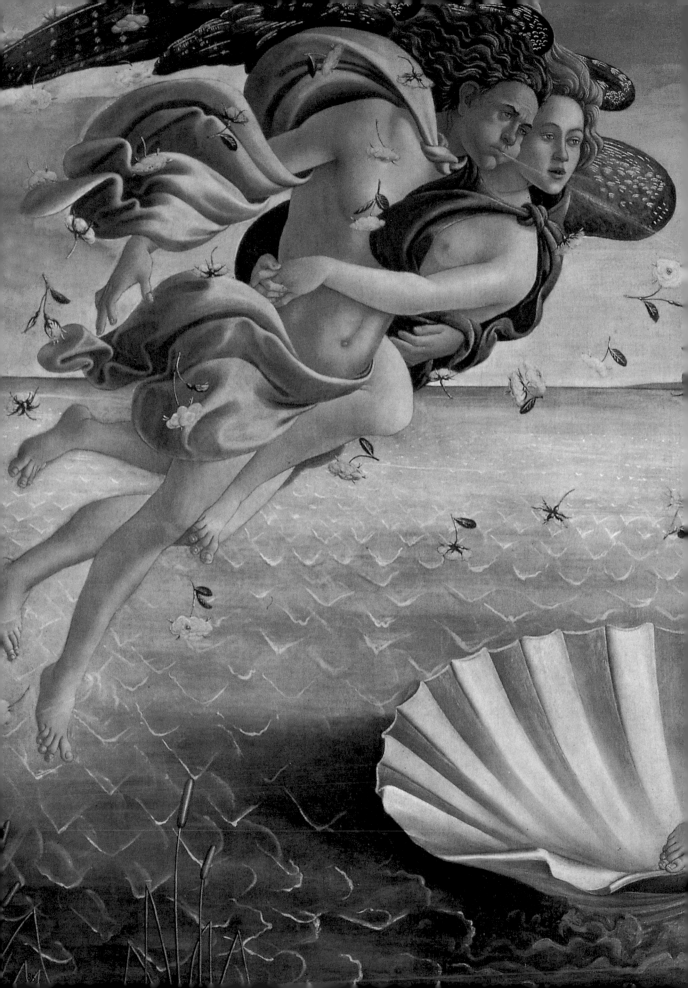

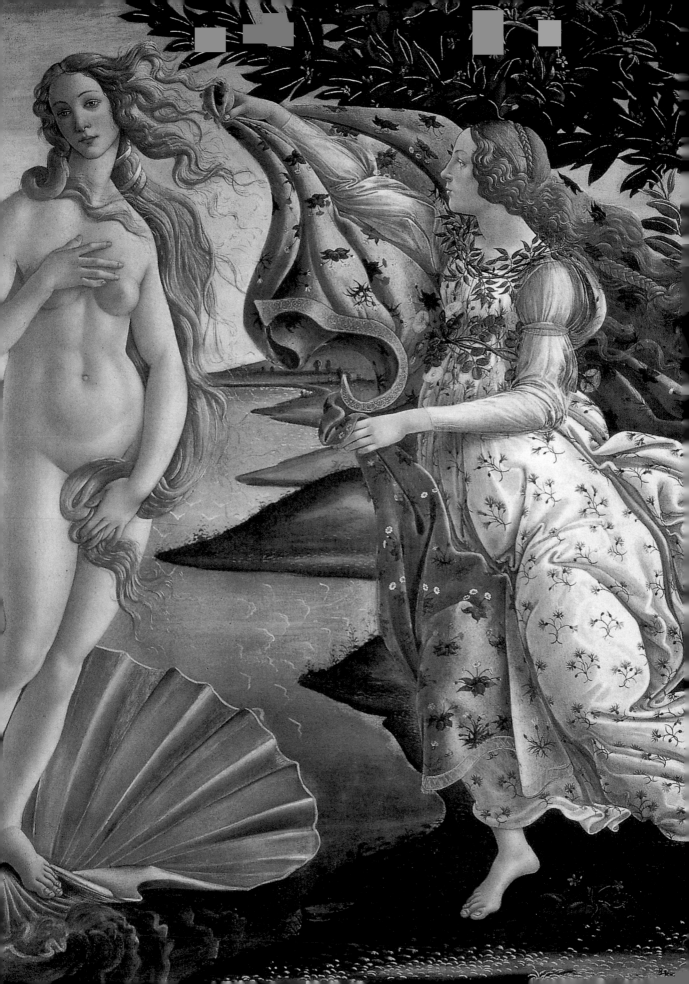

每個部分，並微妙地改變了身體的形態，將古代端莊維納斯的實質卵形，轉變成哥德式線條的無窮旋律（這時的哥德風格還未完全消退），飄動線條的金色頭髮最富於音樂成分，賦予維納斯的形式和內容的統一感，尤其是若有所思的表情，閃耀著人的精神上的最高境界。

波蒂切利也有極好的素描留傳下來，大英博物館收藏的波蒂切利〈豐饒的女神〉充分表現了薄絹的纖細感和衣服的優雅感。尤其是女性肖像畫，臉部的美雖是重點，但由服裝所表現的趣味也是優雅的代言點，〈春〉中的三美神就是由這種中世紀的美感意識，和新興的古代裸體美作高層次的融合而成的，重點是在半透明的薄絹中既可看到人體，又可表現出衣紋之美，使形態更神秘、含蓄。

而且衣紋可產生色調，因為裸身大多相似，實在很難表現感情，但如果身上有衣服隨風飄搖、或產生不同皺褶，就可以看出被描繪人物的精神狀態，將寫實難以傳達的東西，藉衣褶來感受情操的起伏和撥弄。

對這兩幅劃時代的優美人體創作，觀賞者多不禁私下悶納：波蒂切利是在觀看真實的女性裸體中從事製作的嗎？依照當時的社會狀況推測，他不可能是在觀看現實的女性裸體下進行的，因為那個時代的繪畫製作方式，畢竟是以參考古代作品來描繪為原則，使用女性模特兒是很久之後才有的事。

波蒂切利在此之前也表現過如羅倫佐‧格雷德在〈在田園施善政的效果〉中所呈現的平和擬人像。在此圖中雖然可看出身體的線條和乳頭的透明度，但仍然未能表現出古典型的裸體美。

羅倫佐所活躍的西恩那也是對抗翡冷翠的地中海貿易港口，很早就有最新流行的薄絹進出，因此到了稍晚的16世紀，畫家尼格羅‧杜拉巴杜在〈史琪比歐的自制〉（見圖88頁）中也表現了非常華麗的衣紋，薄絹的質感非常精美，這雖然和維納斯無關，但已可列入參考名畫的系列之中，這幅畫也曾大大延續了文藝復興的復活期間。

波蒂切利
豐饒的女神
1480年　褐色木炭鋼筆畫色紙
31.7×25.3cm
倫敦大英博物館藏

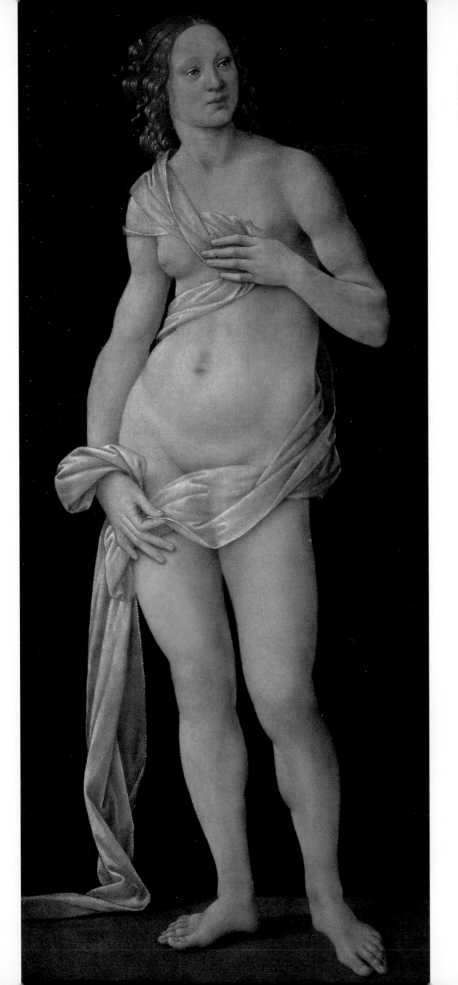

羅倫佐·戴·克雷迪
維納斯
油彩畫布　160×76cm
翡冷翠烏菲茲美術館

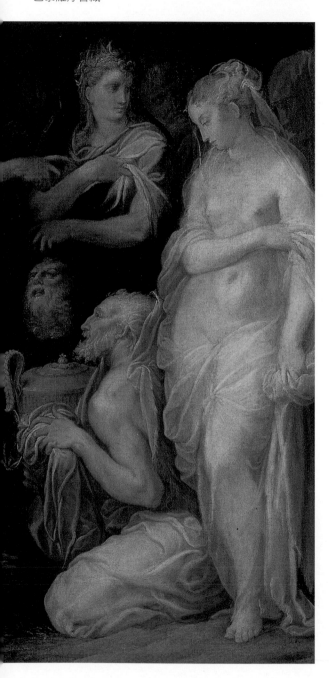

路加・西尼雷里
被神挑選的人們 1500-03年 濕壁畫
歐維恩特大教堂壁畫 (右頁圖)

尼格羅・杜拉巴杜
史琪比歐的自制
1560年 油彩畫布 127×115cm
巴黎羅浮宮藏

是羅倫佐・戴・克雷迪的〈維納斯〉(圖見87頁),雖然以古代的範例為基礎,畫出8頭身的比例,卻反而有些奇怪,因為自腹部以下到大腿附近,雖然有自然人的線條,但手腕及小腿肚周邊的肌肉則是男人的形狀,很明顯的是由古代範例和現實男性人體併湊而成的作品。

因為當時的繪畫論開始流行套用建築理論:描繪人體需先考慮人體骨格,再由骨格考慮肌肉之後,才在上面畫上著衣的形態,這是歷史上首先從解剖學來思考「描繪肌肉」的方法,何況工作坊裡也只有男性模特兒。

西尼雷里的〈被神挑選的人們〉中,將男性畫得既真實又健壯,但女性的裸體卻很笨拙,手腕和腳很明顯的是看男性模特兒畫成的,其他的則是靠想像補上去的,可見文藝復興時代的畫家並不是都能很快捉住古典型裸體畫的精髓。

達文西和米開朗基羅因為都有同性戀傾向,開始時對女性魅力並沒有特別的感覺,因此看不到女性裸體之美。要之、達文西也只關心女性的生育機能,對生育的神秘性感到好奇,他只是將性看作是生育、衰老、再生的一部分,是所有知識的根本問題而已;而米開朗基羅則是滿腦子的羅馬青年貴族。如果這兩位巨匠對女性有點興趣,也許美術史會有不同的發展,至少維納斯繪畫的歷史會大不相同。

因此、之後的拉斐爾在短短的37年的一生中,除了身兼建築師和都市計劃設計師之外,並創作了300多件傑作,和超過400件的素描,是一個全方位的天才,被封為文藝復興的三傑之一。他雖是徹底的古典主義者,遺憾的是並沒有留下可稱之為「這是拉斐爾的維納斯!」之類的作品。他的裸體作品本來就很少,只留下〈三美神〉、現存梵諦岡的〈文藝盛會〉壁畫和〈亞當

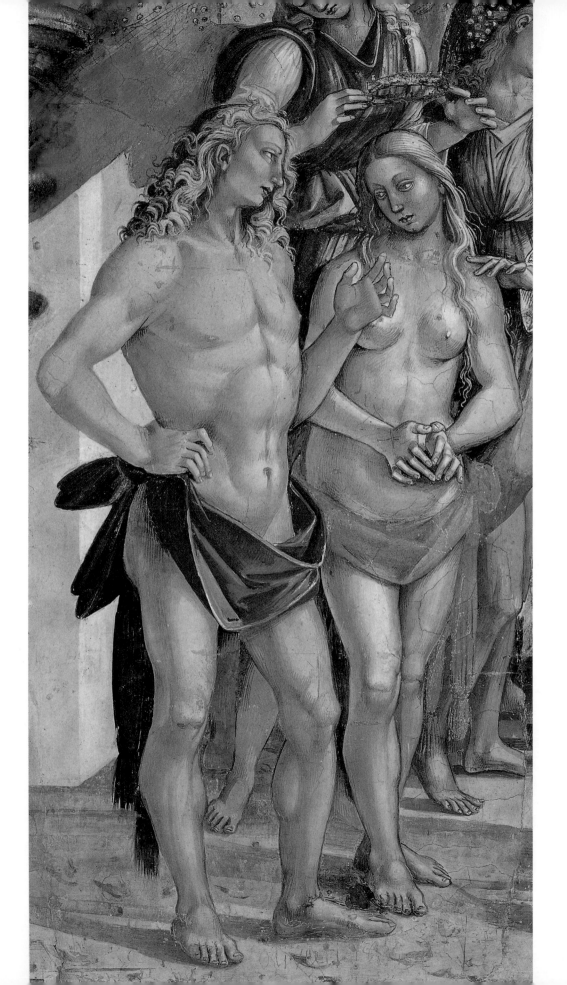

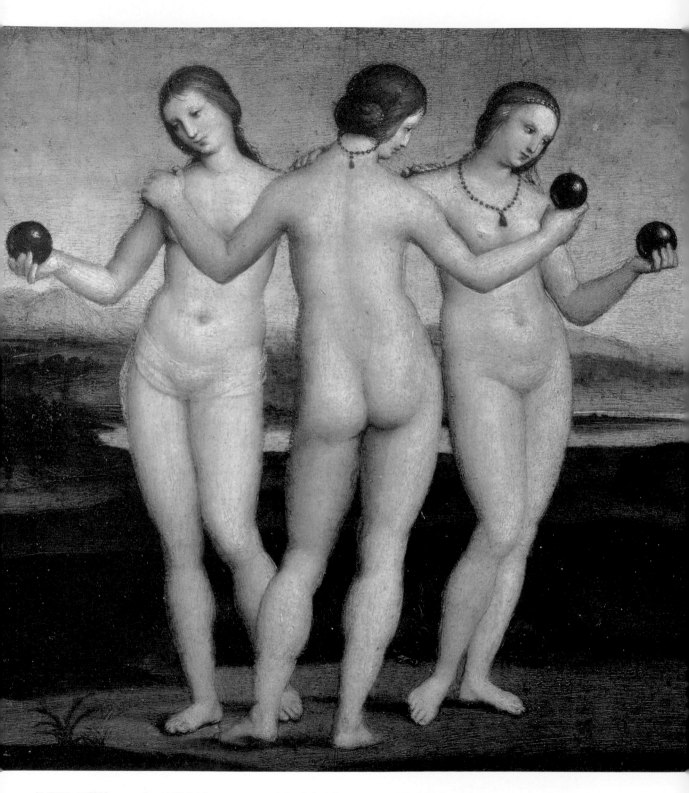

拉斐爾 **三美神** 1503年 油彩木板 17×17cm 康杜美術館藏

與夏娃〉等少數作品。

拉斐爾的〈三美神〉決定了優雅的姿勢，在古代的三美神中，背部的伸展尤其美妙，是極佳的作品。這件〈三美神〉雖是小型作品，下半身稍顯粗胖，尤其自膝蓋以下特別明顯，但並不影響拉斐爾式的優美，尤其是可愛渾圓的身體給人快樂的感覺，愉悅的感染力極為自然，他雖然只有這一件裸體女像留傳下來，但影響力卻相當巨大。

拉斐爾在羅馬賽姬鏡廊的天蓬畫，描繪維納斯和特拉提亞等三女神 (圖見98頁)，也可能是他的弟子朱里奧·羅馬諾所作。對三女神的手腕和腳部雖然畫得不錯，但還是不能掌握全裸的姿勢，這也許是委由當時的畫坊製作的緣故吧。

倒是他的弟子馬爾甘德·賴蒙迪將他不少的作品製作過銅版畫，從其中可得以一窺幾幅已失傳的原作樣貌。藉由這些銅版畫得以將文藝復興的裸體表現傳播到歐洲各國，但由於大家都沒見過原作，版畫的偽造又在所難免，因此引發了16世紀之後、尤其是北方的維納斯像的紊亂。德意志以北的畫家依這些銅版畫，加上自己的主觀來表現裸體，自然會無奇不有。

賴蒙迪
三美神
銅版畫　32.6×22.2cm
維也納阿貝蒂納版畫素描收藏館藏

自拉斐爾死後，他的第一大弟子朱里奧·羅馬諾偏好纖細和大膽的結構，他為安德維亞的康薩嘉侯的夏宮作壁畫裝飾，〈愛神與賽姬〉(圖見96頁)中的維納斯應是配角，但卻擺在中間前面位置，人體又大。他雖然傳承了乃師的結實肉體，但給人的感覺只是普通而已，量測起來雖然剛好是 8 頭身的古典比例，但人體稍胖、處理成稍具官能性的裸體，這也許是畫在避暑用的別墅，作為遊戲空間的關係才有這種表現，對羅馬諾而言，他的素描表現更過份，幾乎成為色情畫的世界。

從這時開始，藝術家受貴族及皇室的雇用而確立了職能，過去在教會的影響下繪畫，現在開始得以完全獨立，能在維納斯的名義下畫更具官能性的裸體。

曼帖那・安德烈
文藝盛會（維納斯與瑪爾斯）
1495-97年　蛋彩畫布
159×192cm
巴黎羅浮宮藏

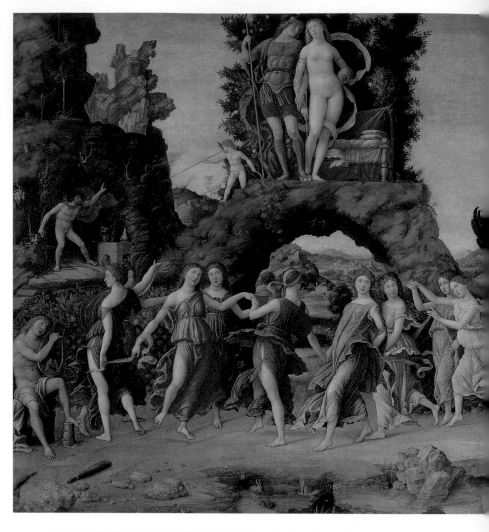

　　比起羅馬諾稍早半個世紀服侍於康薩嘉府的曼帖那・安德烈
亞，他的〈文藝盛會〉頗令人有隔世之感；右側天馬的毛色漂亮，
膊子上掛著美麗寶石顯示是去參加祭典的裝飾，畫面上部的維納斯
流露出古典式的比例。

　　相較之下，米開朗基羅的弟子喬吉歐・瓦沙利對描繪古典的裸
體，倒是擁有拉斐爾的強烈意識，從翡冷翠維奇奧宮即可明顯看出
他的〈維納斯的誕生〉(圖見97頁) 在四大拜見持有物之間，但仍然
幾乎是少年人的身體。他的另一幅〈解放安德洛畢達的伯修斯〉(
圖見97頁) 中的安德洛畢達則較有女性感。

　　包括傑里尼採用相似姿勢的〈達那埃與伯修斯〉(圖見97頁) 在
內，基本上都是因襲古典的比例。這兩位在後面的矯飾主義篇中還

會列舉作品加以比較。

在文藝復興的早期，出現完全依自然原貌客觀描繪的「素描」概念。至15世紀中葉的阿魯貝德「繪畫論」時代，倡言神造物的人體上本有理想的理念存在，但這個理想畢竟存在於人體的外側世界，需要藝術家去發現才能表現出來。到16世紀中葉的巴塞爾時代，亦即文藝復興的後期，又將這項理念視為萬物的本質，隱藏在自然的本身和人體的內部，將客觀性的比例數值所展示的美的理想，移向人和藝術家的內面世界，成為思考繪畫作品的重要概念。

即然如此，難怪極端的藝術家如達文西早就曾對屍體作徹底的解剖，但在解剖30具以上之後，卻說：「越是剖碎越要感激神創造性的深奧」，人對此即然無能為力，只好又回到神的領域。

人體姿勢從單純的表象寫實發展到表現內在的人間感情，這種動向的成熟是在中世紀之後，經過積儲一、二百年時間才完成的。在中世紀是為神，在文藝復興期間是為被神所創造的人的理念，藝術家必需目不轉睛地繼續觀察人間。結果才從人體中發現了驚人的美，藝術家所必需自行思考出所應有的理想美的本質，原本就存在於藝術家自己的內部。

於是畫家本身就不再是單純的工匠，增強了獨立的個人意識，藝術家自己的內心要先有表現某種東西的想法後，才能開始創作，因此古典人體像的僵硬規範終於開始崩潰、逐漸無法收拾而呈現更多形式。

3、維納斯橫躺下來了

矯飾主義派首先受到喬爾喬涅在1510年左右所作的〈入

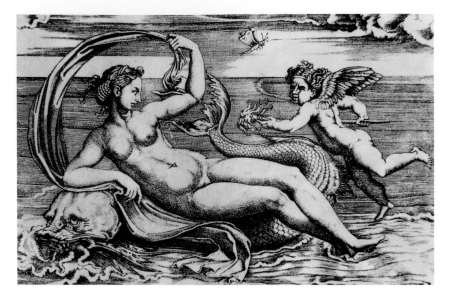

賴蒙迪
海上的維納斯
銅版畫　16.6×25.3cm
倫敦大英博物館

拉菲爾
文藝盛會(局部)
1510年　濕壁畫　寬670cm
梵蒂岡供宮殿署名間的壁畫 (右頁圖)

睡的維納斯〉(圖見99頁)的影響，造成橫躺裸女的大流行，也促成提香〈烏比諾的維納斯〉(圖見100頁)的誕生。問題是喬爾喬涅為什麼要讓維納斯躺下來？

具體的作品發想源眾說紛紜，較可能是波蒂切利的〈維納斯與瑪爾斯〉(圖見72頁)，但此畫中的維納斯雖然躺下卻睜開眼睛，安穩睡著的卻是男神瑪爾斯，這項微妙的差異中一定大有文章。

〈入睡的維納斯〉的背景是田園風光，大概不是翡冷翠的實際遠景，翡冷翠在文學上雖有很多謳歌田園風光的瞑想生活詩篇、但在繪畫上幾乎沒出現過，翡冷翠的周邊有廣闊的田園風景，縱使畫上沒現過，看出窗外卻多的是，並不希罕。

但威尼斯則是一座海上都市，幾乎沒有綠地，貴族們一年之中幾乎有一半的時間生活在海上，他們所能眺望到的風景盡是茶褐色的地中海沿岸的禿山，因此對田園自然會產生強烈的幢憬，於是在夢境般的田園中出現了女性，在橫長的理想風景畫的正中間，維納斯沈靜舒適地橫躺下來，並且安祥甜美地進入夢鄉了，她的姿勢是如此的安靜和自然，她雖然不是古典的，而且一個斜躺著的裸婦也從未成為任何古典著名作品的題材，不只沒有先例，也不曾有過如此沈重的下垂韻律，但喬爾喬涅卻透過這種韻律來表達對成熟和體重的讚美，並且具有古典美。

姑且不論這幅畫的發想源頭，喬爾喬涅的肢體曲線美和流暢的自然線條的確非常之棒，縱使要模特兒擺出這種姿勢，也不可能長時間不動，無論多麼忠實的描繪也難以作到。他雖然繼承了古典潮流的樣式化，線條的韻律卻毫無干

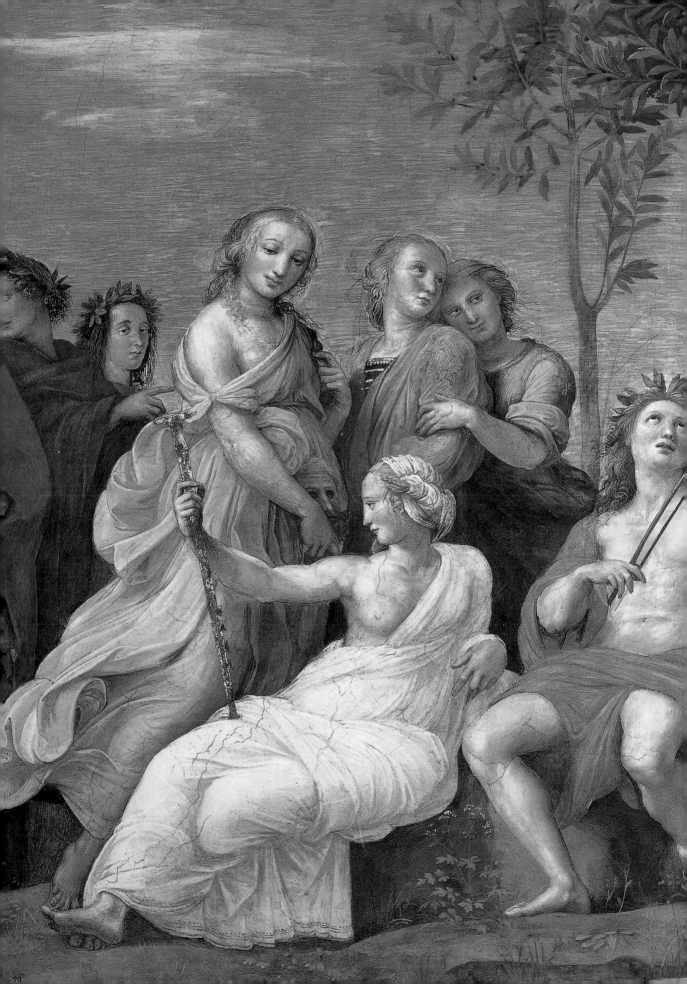

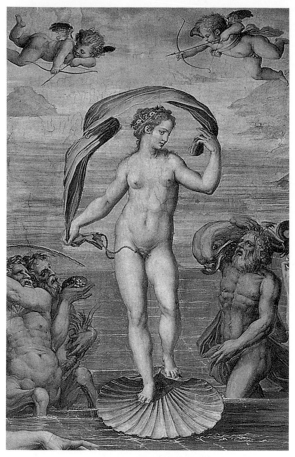

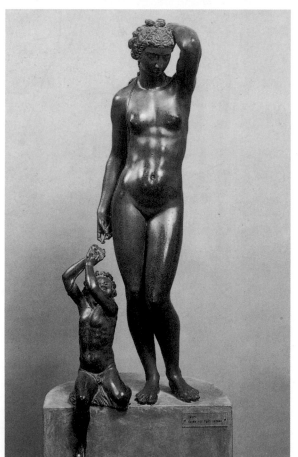

朱里奧‧羅馬諾
愛神與賽姬
1528-30年 濕壁畫
康薩嘉侯夏宮壁畫 (左頁圖)

瓦沙利
維納斯的誕生
1556-59年 濕壁畫
翡冷翠維奇奧宮的壁畫 (左上圖)

瓦沙利
解放安德洛畢達的伯修斯
1572年 油彩木板 127×109cm
翡冷翠維奇奧宮藏 (右上圖)

傑里尼
達那埃與伯修斯
1545-53年 銅鑄 高96cm
翡冷翠巴傑羅國立博物館

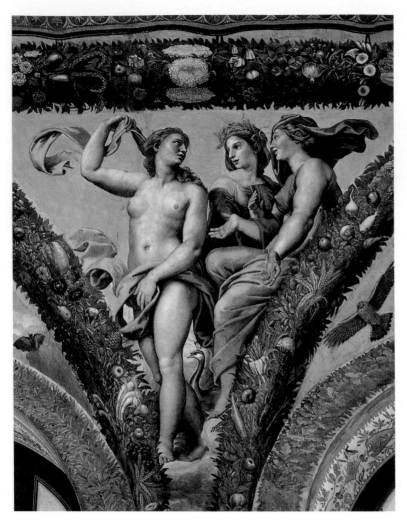

拉斐爾
三女神
賽姬的鏡廊壁畫　1517-19年　濕壁畫
羅馬維拉華奈吉那裝飾畫廊

格，最微妙的是腹部線條和左手高舉在頭後的彎曲方式。也許當初的訂件是想裝飾服裝室，作為集中視線之用，但喬爾喬涅卻畫成完全不同的味道，因為是牧歌式的田園風景，似乎可以掛在廳堂之上，但又會成為太集中的焦點，因為她畢竟挑撥了男人的視線。

古典的潮流到 19 世紀為止仍然被一脈相傳：喬爾喬涅表現的身體雖然稍長，但也遵守古典的規範，維納斯悠然自得幾乎已忘記自己的存在，這點極具創意。

也有美術史家認為畫中的維納斯忽然感覺自己已降臨凡界，在無所拘束也百無聊賴的休憩中，左手在不知不覺之間作出自慰動作，這不只會挑起訂主、甚至其夫人的情慾。當然，在當時威尼斯貴族們的訂件中，有很多更情色的作品，尤其是新婚夫婦的寢室，習慣上也多有這類的裝飾品，不足為奇。這幅畫當然是依訂主的希望而作的，沒想到畫成的作品因為太好而成為藝術品，才被保存下來，因為一般無名畫家的泛泛之作，畫成不久多會消失無蹤。

喬爾喬涅在約同年所作的〈田園的奏樂〉(圖見106頁)，由美麗少女和牧人充滿詩意的世界所組成牧歌般的田園風景，令人印象深刻，是一件自然維納斯的偉大作品，它的獨到之處是婦女不穿衣服，赤裸的女子像和男人進入風景之中，被認為是自然成分的化身，在簡單、激情中帶給人美感。

4、維納斯之王－提香

　　提香是 16 世紀初純以畫名稱霸威尼斯長達60年的最偉大色彩專家，他一向秉持文藝復興時期藝術家要「發現人、尊重人」的信念，以厚實粗獷的筆觸和肌理表現栩栩如生的畫面。

　　他身懷寬廣的技藝能量，能夠滿足訂主的任何要求，而訂主的烏爾比諾公爵也是知識份子，知曉佛羅倫斯的繪畫理論，才會向他訂下上述〈烏比諾的維納斯〉(圖見100頁) 過去所無的維納斯像。

　　畫中的維納斯在豐腴柔軟中帶著圓潤，漂盪著另一種宮

喬爾喬涅
入睡的維納斯
1510年　油彩畫布
108.5X175cm
德勒斯登美術館藏

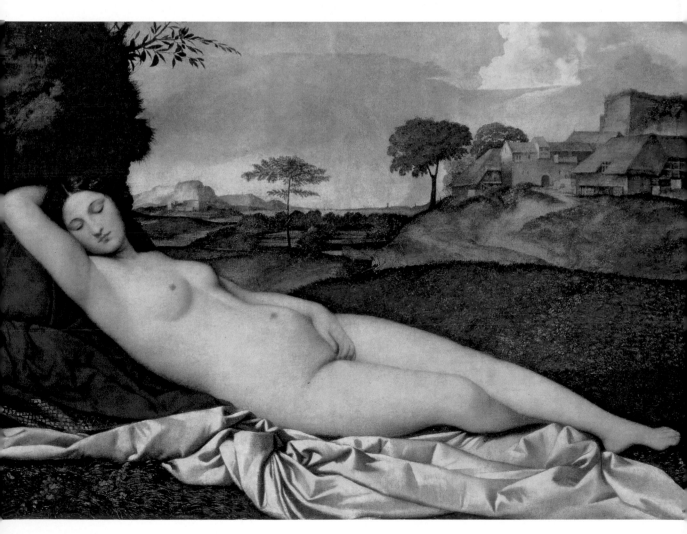

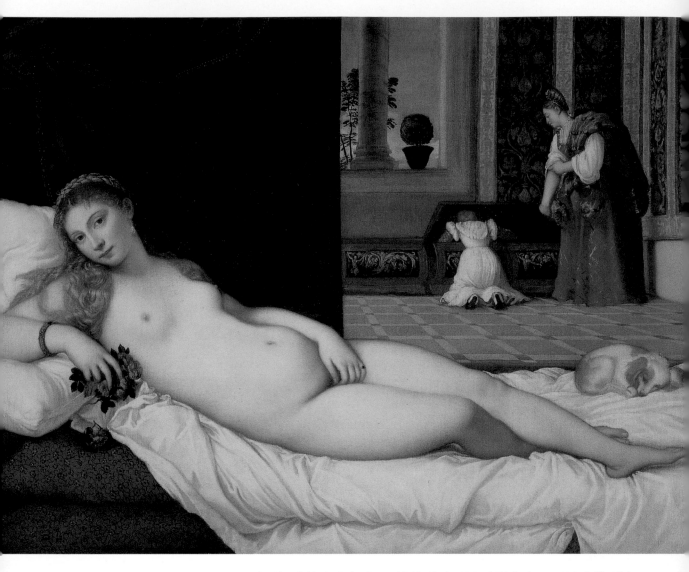

提香
烏比諾的維納斯
1538年 油彩畫布 119×165cm
翡冷翠烏菲茲美術館

廷趣味的文化氣息。 她的視線不是看觀畫者，而是意識到自己正在被看，正在看自己的烏比諾才是她意識的對象，而這位看她的主角又是男性，這種意識的覺醒對後世的影響力相當大。

提香在 1514 年所作的另一件幅〈聖愛與俗愛〉(圖見107頁)，描繪著衣和裸體但長相近似的兩位女子，坐在彫刻精美的水槽兩旁，左邊是身穿白色禮服的新娘，右方是愛神維納斯，畫面構圖和諧、色彩光亮溫暖，豪華的服裝和光潔的肉體形成對比，給人難忘的魅力。

　　這幅畫的寓意解釋有多種，右側是神聖的維納斯，左側是自然的維納斯，天上的維納斯和現世的維納斯娓娓交談，也許正在細訴愛情的神祕。值得注意的是，右側「天上維納斯」的肌膚質感和顏色，微妙的柔肌和官能性是一般翡冷翠畫家畫不出來的。

　　喬爾喬涅和提香的師傅、也是威尼斯畫派之父貝里尼畫過〈照鏡子的婦人〉(圖見104頁)的裸婦，在貝里尼的生涯中，對女性只畫聖母子像，但在最晚年卻突然畫起風俗性的裸體。也有一說是受弟子喬爾喬涅的觸發，雖然此畫是受鏡子的庇蔭而成為維納斯像，實際上畫的是一位高級娼婦。

　　如果翡冷翠是男色之街，而威尼斯則是娼婦之街。在船上過著長期禁欲生活，好不容易靠港時愈發需要解放感，在16世紀中以這些男性為對象的娼婦據說就有 1 萬人之多。因此無論貝里尼的裸婦或提香的〈烏比諾的維納斯〉的模特兒未必一定非誰不可。雖然如此〈入睡的維納斯〉中的模特兒自己完全沒有存在的意識，這也許是好事一件。

　　〈烏比諾的維納斯〉眼神畢竟是被動的視線，主角還是男性，她的視線並不向這邊看，而是只意識到被看的視線而已。無論如何提香對後世的影響力是相當巨大的。

　　在波蒂切利時代之前只有蛋彩畫，由於威尼斯的油彩技術發達起來，輪廓線才有可能消失，到喬爾喬涅時代之前，即曾作過很多試行錯誤的實驗，之後在提香卓越的技巧下，肌膚的質感才能有這麼好的表現，（當然他在構圖上的影響力也極大）。

　　提香的另一件〈維納斯與亞多尼斯〉中亞多尼斯的拒絕姿勢也影響了之後的很多畫家，他足可稱之維納斯之王！

　　此外，和理想主義的翡冷翠人不同，無論甚麼都採行現實主義的威尼斯人，就不喜歡沒有肉的女性，和貴族們交遊的高級娼婦，如果沒有量感就不算美。

　　這和現代人對美麗體態的美意識完全不同，不僅在威尼斯，連歐洲人都如此，因此提香的後繼者維洛內塞所畫的

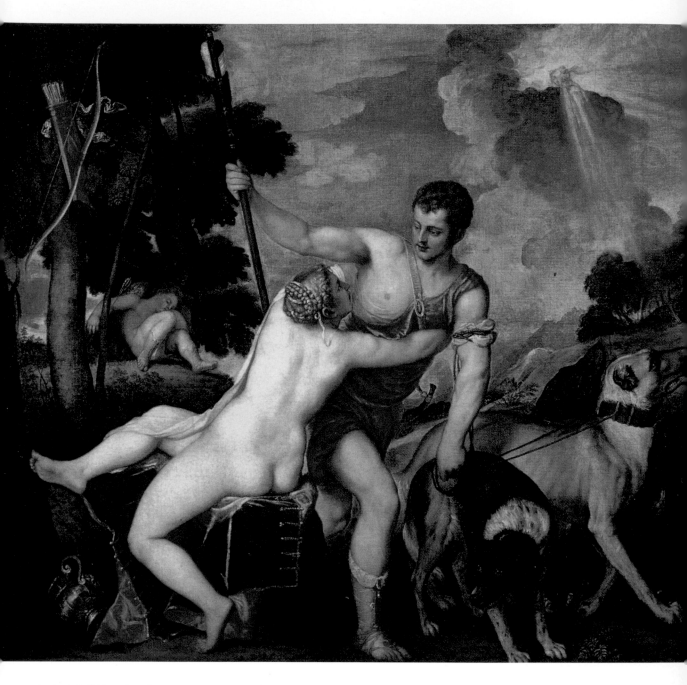

提香　**維納斯與亞多尼斯**　1554年　油彩畫布　186×207cm　馬德里普拉多美術館藏

〈瑪爾斯與維納斯〉(圖見114頁)，也是這種體態，甚至相當的胖。畫中的維納斯在文學上代表豐饒，是描繪從乳頭噴出熱湯和冷泉乳汁用以繁茂植物的故事，也表現維納斯將愛情轉變為慈愛的力量，諸如此類的說法並作為畫題的俯拾皆是。只是畫中維納斯的面部和表情太生活化了，反而很有人間溫暖的真實感。

在羅馬的卡拉契的〈維納斯與亞多尼斯〉開始出現身裁堂皇的裸體，上半身壯實，腳部卻太細又伸長，因為質實剛健雖不是很好的體態，但仍有不能動搖的古典型裸體美。

和翡冷翠與威尼斯不同，義大利北部城鎮帕爾瑪另行開發出獨特形態的裸體，就像柯勒喬約在1528年所作的〈邱比特的教育〉，描繪維納斯女神正在教愛神小邱比特學走路的情景，將維納斯描繪成充滿豐腴肉體魅力的女性，讓她少一

卡拉契
維納斯與亞多尼斯
1590年　油彩畫布　212×268cm
馬德里普拉多美術館藏

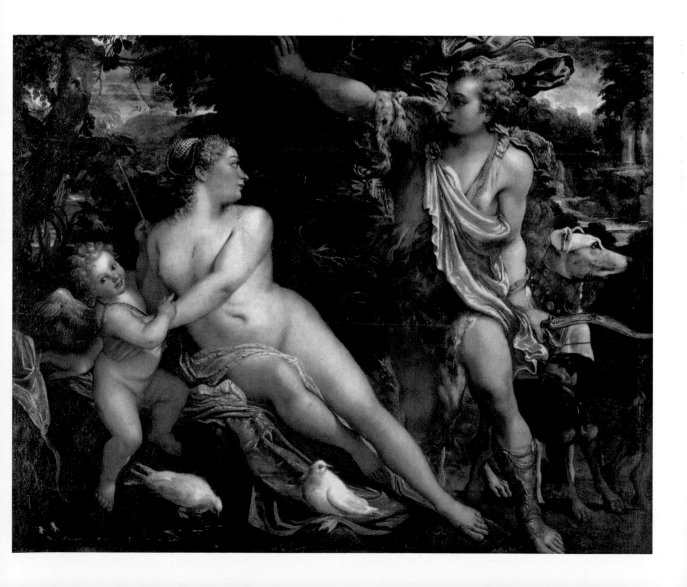

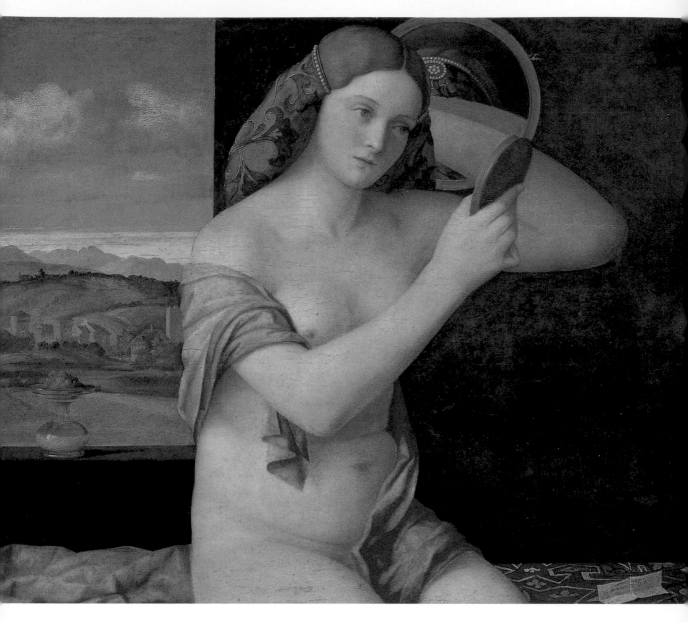

貝里尼　**照鏡子的婦人**　1515年　油彩木板　62×79cm　維也納美術史美術館

點神性，多一點人性。至於畫中戴著帽子的是宙斯的使者赫密斯，他是邱比特的教師。柯勒喬遠離現實、偏好冷色的白皮膚，和同時代的提香玫瑰色柔膚完全不同。維納斯的胸和腰的周邊雖然豐滿，腳部自膝蓋以下細長，蠻有之後法蘭西楓丹白露派的氣氛，可說是古典與矯飾主義獨特風格的先期相會。

維拉斯蓋茲（1599～1660）是巴洛克時期的偉大畫家，也是深受敬重的宮廷畫師，他想畫維納斯已經很久，可惜在那個時代的西班牙是禁止的，因為法庭視裸體畫為異端，在歷經考多年考慮過各種姿勢之後，終於轉向身體的背面，畫出的〈照鏡子的維納斯〉（圖見109頁）。在紅色的帷縵下，她的背部甚美，皮膚也是粉紅，與灰藍色床單和黑色鏡框形成微妙的對照，整個畫面的濃郁冷暖色調還能保持平衡。

維拉斯蓋茲本是西班牙謹慎的肖像畫畫家，29歲時即曾想作裸體畫，但未能如願，終於在20年後50歲再訪義大利時，才在那裡完成這件心願之作，這故事的本身就令人覺得有趣。

從此作品中可以看出他雖然受義大利的影響，但裸女本身的理想化有限，他所描繪的確實是一位現實中的女性（尤其是鏡中的面孔），觀賞者只能從左側的兒童翅膀上認為他是邱比特，而婦人便是他的母親維納斯。她躺在床上，背對觀賞者照鏡子，看來非常慵懶，由於色澤圓潤、線條優雅，仍然表現出女性美的極致。

同是巴洛克時代的迪埃波羅的〈維納斯與時間的寓意〉（圖見108頁），就有明顯的典雅舒適感，維納斯在空中作轉身狀的體態，可看出已經過仔細的調整矯正，不是自然趣味任意野放的身體，好像是常用那時才開始流行的緊身胸衣的那種體型。

丁多列托的〈巴卡斯與阿利亞多尼與維納斯〉（圖見111頁）畫出了在空中轉身飛行特技的構圖，很有天

柯勒喬
邱比特的教育
1524年　油彩畫布　155×91.5cm
倫敦國家畫廊

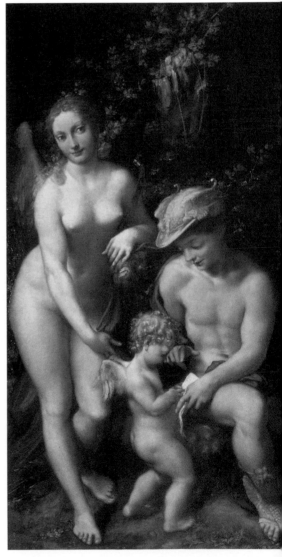

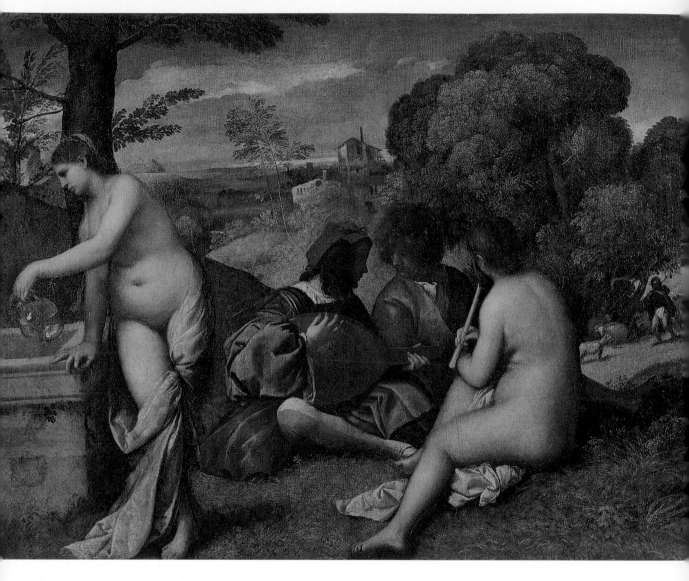

喬爾喬涅　**田園的奏樂**　1510年　油彩畫布　110×1338cm　巴黎羅浮宮國立美術館藏

蓬畫的清涼舒適味。左邊的阿利亞多尼接受右方巴卡斯拿出的訂婚戒子，也接受作為見證人維納斯從後方飛來授與的皇冠，這已經是可以稱讚戲劇性的時代了。

前此的反宗教改革時代，畫家無論如何都必需依賴小題大作及容易瞭解的宗教救濟畫，為了讓人看出從天而降的基督或馬利亞的神力，而開發了獨特的遠近法和短縮法，至此才能表現出這種讓維納斯在空中飛舞的英姿。

到了洛可可時代，〈維納斯的凱旋(圖見110頁)〉和〈維納斯的化妝〉(圖見113頁)雖然都是布欣的作品，但缺少洛可可的趣味。從他的裸體畫看來，有人覺得他的畫太過奢華而欠缺深度，充滿性感和色慾，但他在洛可可畫家中還是比較緊守古典比例，採行均整體態的畫家。在法國宮廷裝飾趣味蔓延的18世紀中，他是仍然毫不鬆懈堅持古典比例遺風的最後一人。

1577 年出生於安特衛普市（今比利時）的魯本斯，是法蘭德斯宮廷一位傑出畫家和外交家，他的多才多藝和創作數量可說是史無前例。他的〈三美神〉(圖見115頁) 是以混合黃、白、紅、藍四色，薄塗出閃亮透明感的肌膚，表現豐滿的人體，充滿立體感和豐富的表情，而且他對健壯有重量

提香
聖愛與俗愛
1515年　油彩畫布　118×279cm
羅馬波格塞美術館藏

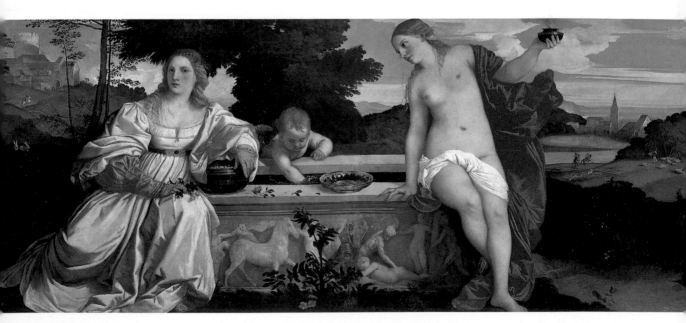

的人體，採取這種姿勢的本身就是奇跡，全是耀眼色彩的光輝，她們不愧是美神！

他不但因襲古典的比例，對支持體重的腳部也有極佳的描繪，畫面的結構也沒有甚麼破綻，他真是一位天才畫家。

而且他一向將對人體的描繪當作是對宗教的感恩，以無與倫比的功力，將人物肉體和肌膚畫得異常逼真，在閃亮中帶有透明感，無論畫的是男是女都充滿了立體感和豐富的表情，極盡肉體歡愉的純美。在本作中可見他對金髮和鼓脹乳房的描繪，無異是對人體豐盛的讚美。

歐洲人本來就吃得好，尤其是極榮華的17世紀北方，豐滿肉體是財富的象徵，這種觀念很普遍，但義大利人長得小巧的腳部實在難以支持這樣的肉體。縱使現在的荷蘭人和比

迪埃波羅
維納斯與時間的寓意（局部）
1754-58年　油彩畫布　292×190.4cm
倫敦國家畫廊

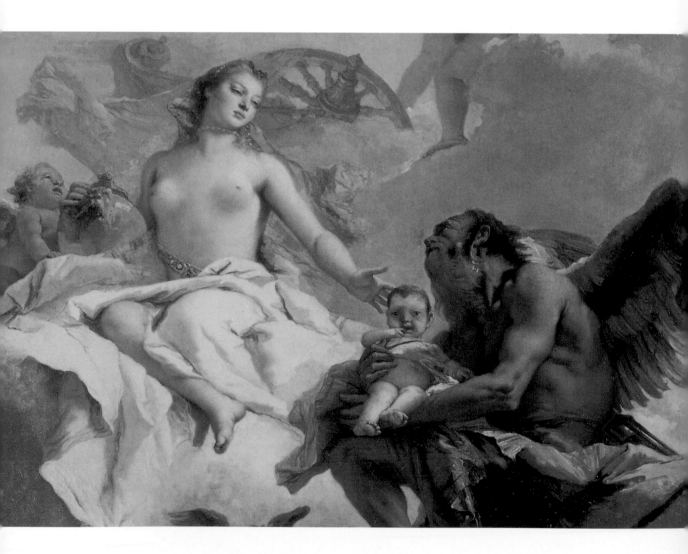

利時的女性身材，也是塊頭比較粗壯，胖就是吃食豐裕食物的證據。

　　並不是只有往昔的人這麼想，例如寫過「論裸體」名著的肯尼斯・克拉克爵士，雖然位居英國名紳大位，也極力讚許魯本斯為「別人無法追隨的《自然維納斯》的巨匠」，這自有其道理，可見英國人普遍比歐洲男人更喜愛魯本斯的繪畫作品。

　　魯本斯〈三美神〉的姿勢和波蒂切利〈春〉的構圖相同，意識上也很完整，但他們兩人僅僅相隔 150 年，對肉體的理想竟然有如此之大的轉變。維納斯女神的裸體，不僅代表時代和社會的變化，也是由於食物和營養狀態產生的變貌而引起的。

維拉斯蓋茲
照鏡子的維納斯
1648-50年　油彩畫布　122.5×177cm
倫敦國家畫廊

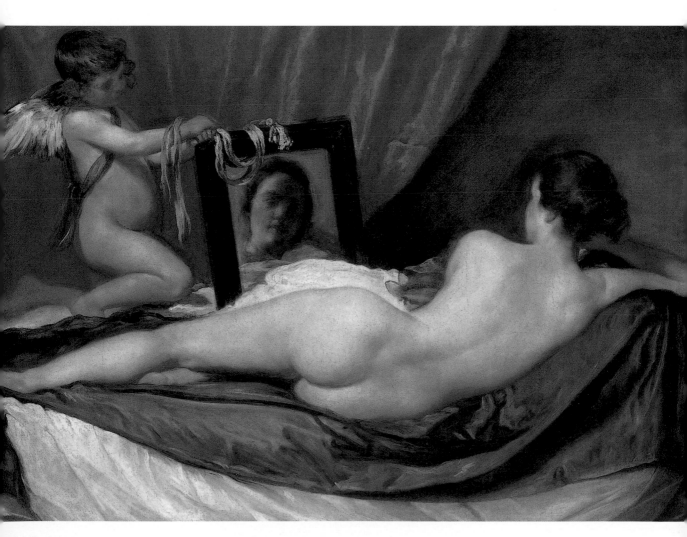

布欣
維納斯的凱旋（局部）
1740年　油彩畫布　130×162cm　瑞典斯德哥爾摩國立美術館　愛與美的女神、航海的守護神維納斯，乘著貝殼航在海神
特里頓護持下，在海上凱旋之姿。

丁特列托　**巴卡斯與阿利亞多尼與維納斯**　1576年　油彩畫布　146×167cm　威尼斯杜卡勒宮藏

威羅內塞 **維納斯與瑪爾斯** 1580年 油彩畫布 163×124cm 愛丁堡蘇格蘭國立美術館藏

布欣 **維納斯的化粧** 1751年 油彩畫布 108.3×85.1cm 紐約大都會美術館藏(右頁圖)

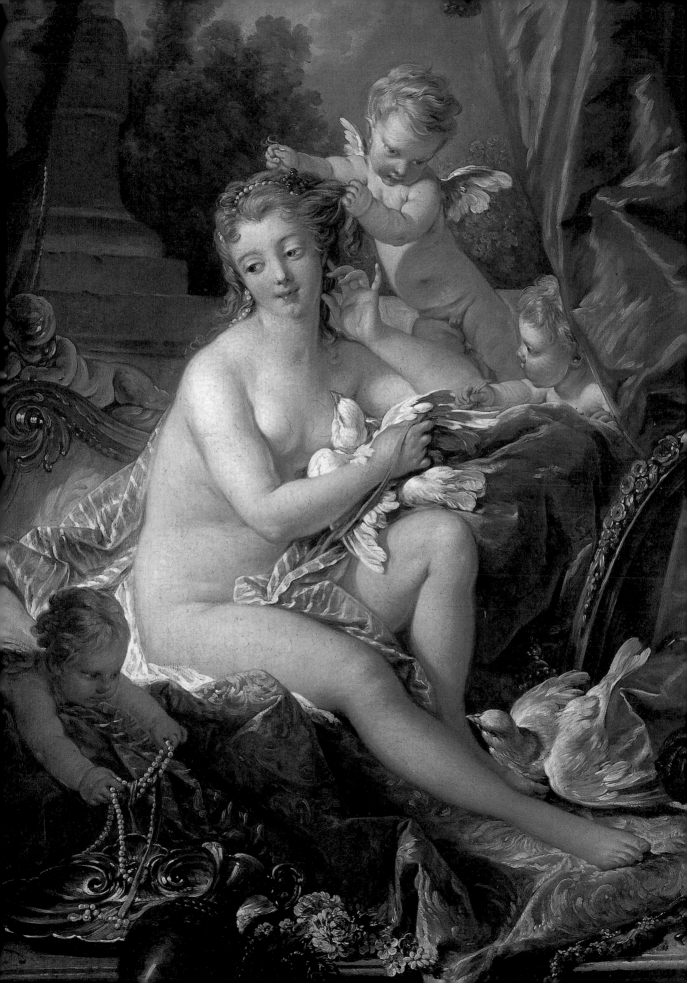

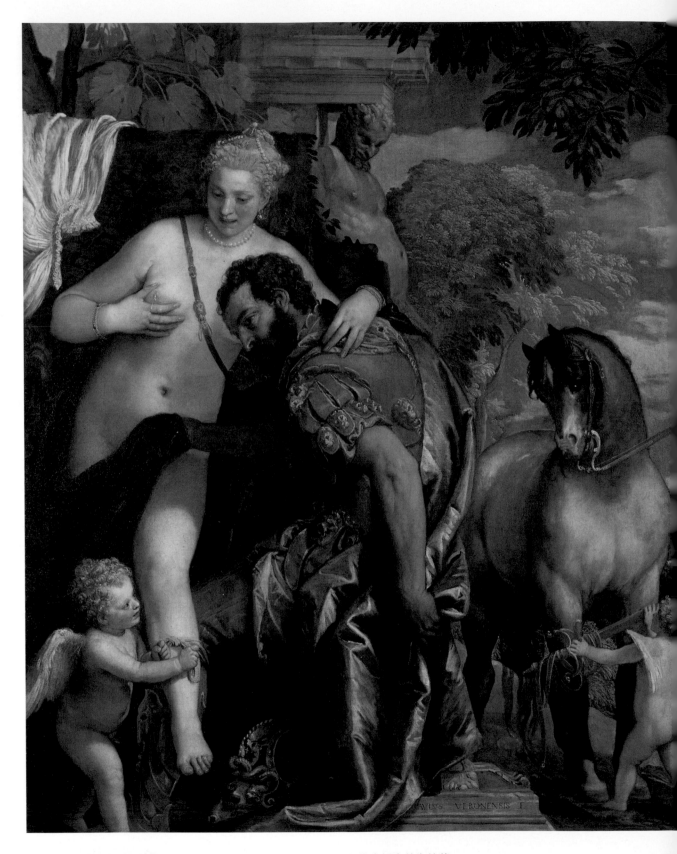

維洛內塞 **瑪爾斯與維納斯** 1578年 油彩畫布 205.7×161cm 紐約大都會美術館藏

魯本斯 **三美神** 1635年 油彩畫布 221×181cm 馬德里普拉多美術館藏 (右頁圖)

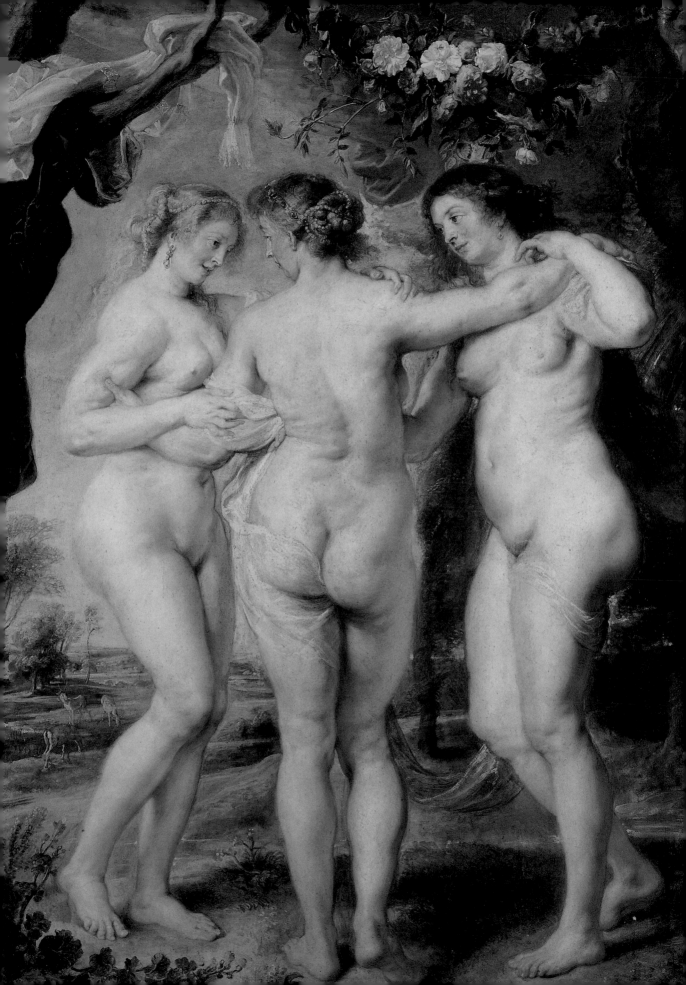

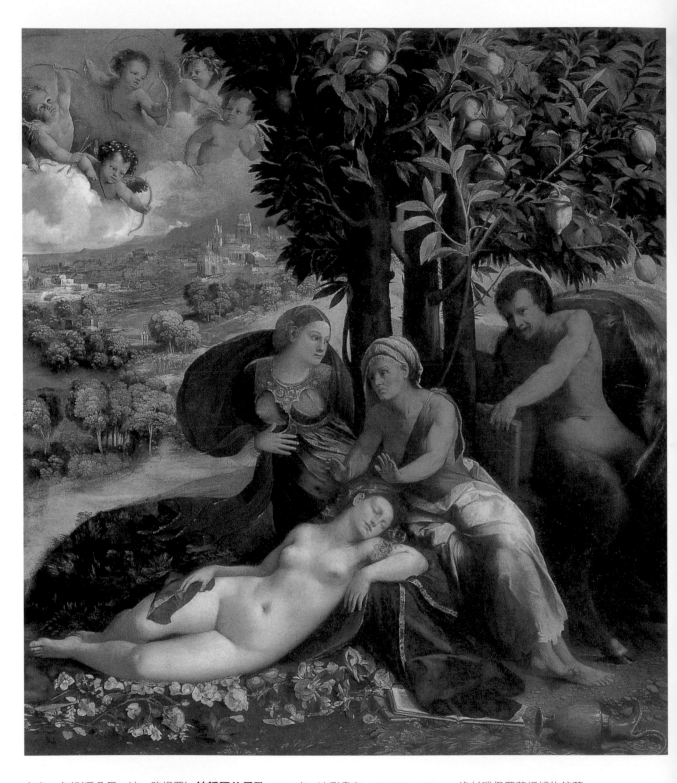

多索・多契(喬凡尼・迪・路提羅) **神話學的景致** 1524年 油彩畫布 163.8×145.4cm 洛杉磯保羅蓋提博物館藏

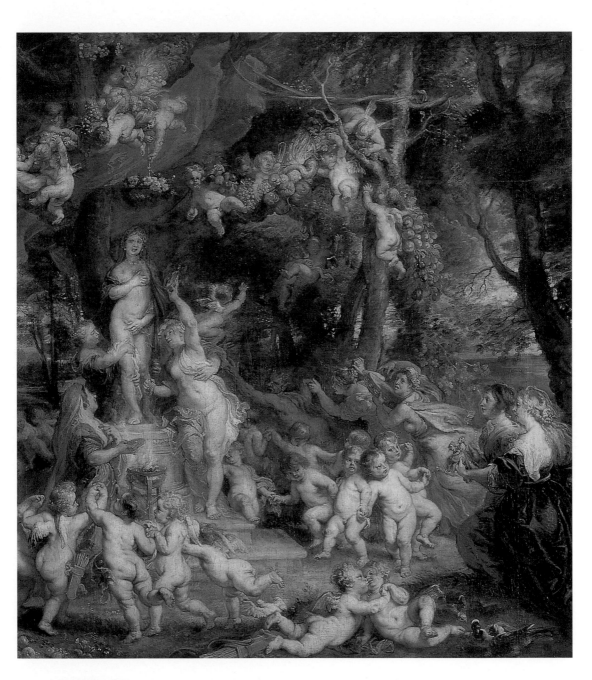

魯本斯 **維納斯的祭典**（局部） 1635-40 油彩畫布 217×350cm 維也納美術史美術館

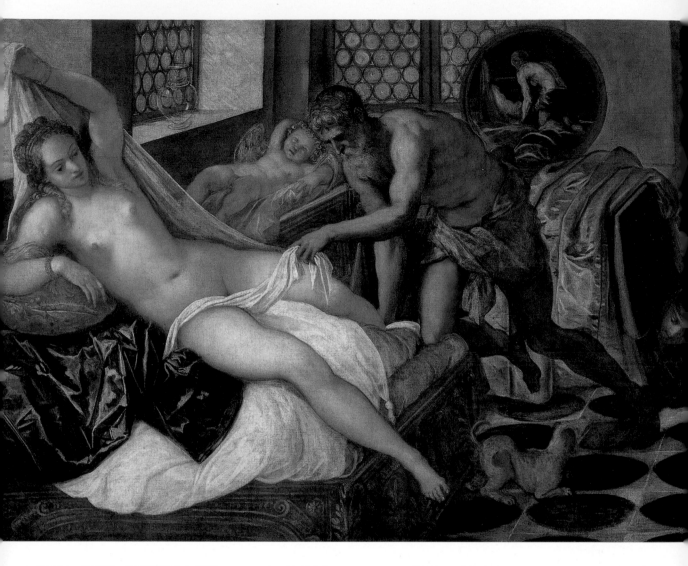

丁特列多　**維納斯、瑪爾斯與烏卡尼斯**　1551-52年　油彩畫布　135×198cm　慕尼黑國立繪畫館

羅特　**維納斯與邱比特**（裸體維納斯右手拿著桃金孃葉圈，結婚的象徵）　1526年　油彩畫布　紐約大都會美術館藏

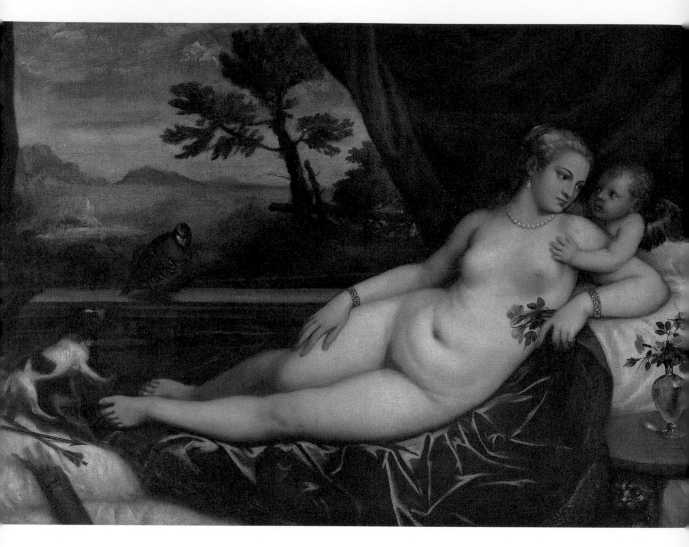

提香 **維納斯與邱比特** 1550年　油彩畫布　139×195.5cm　翡冷翠烏菲茲美術館藏

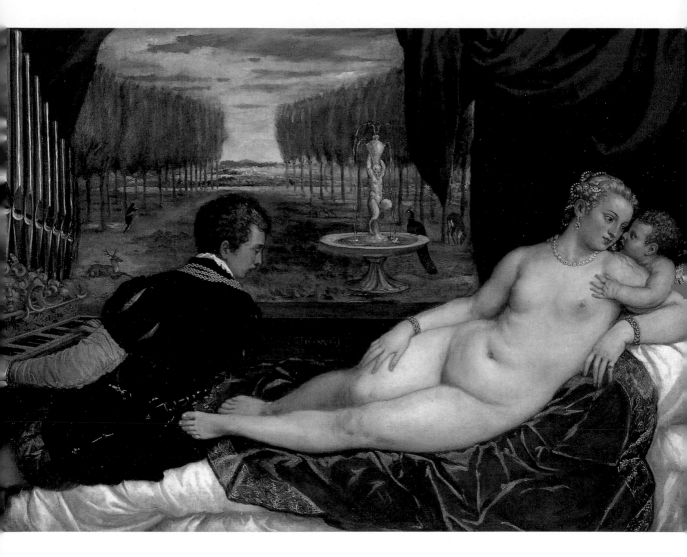

提香 **維納斯與風琴演奏者** 1545-48年 油彩畫布 148×217cm 馬德里普拉多美術館藏

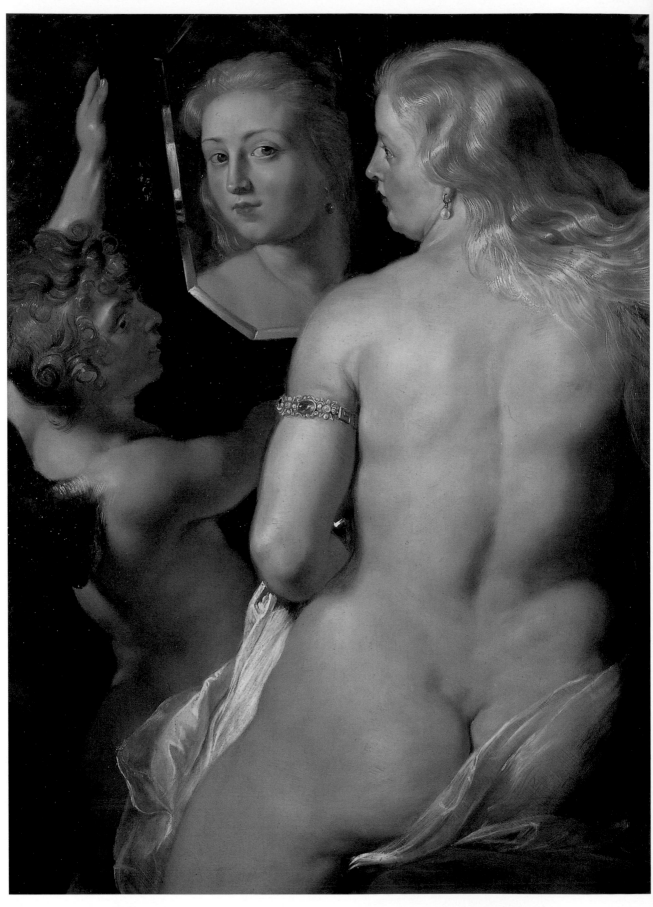

　魯本斯　**維納斯的化粧**（局部）　油彩畫布　1612-15年　123×96cm　油彩木板　李希登史達因收藏

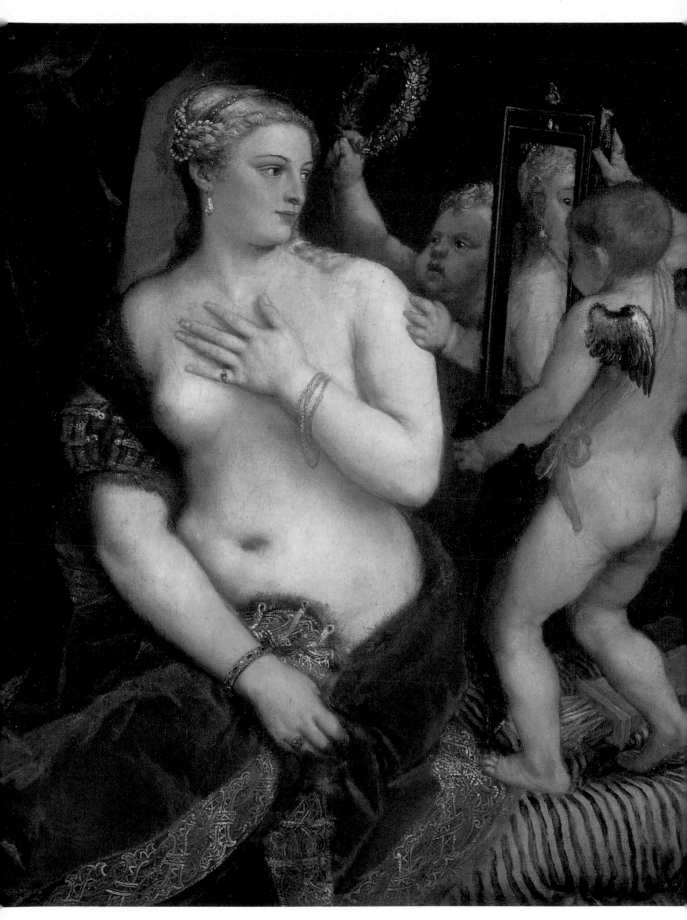

提香　**照鏡的維納斯**　油彩畫布　1551-1555年　124.5×101.5cm　華盛頓國立美術館藏

123

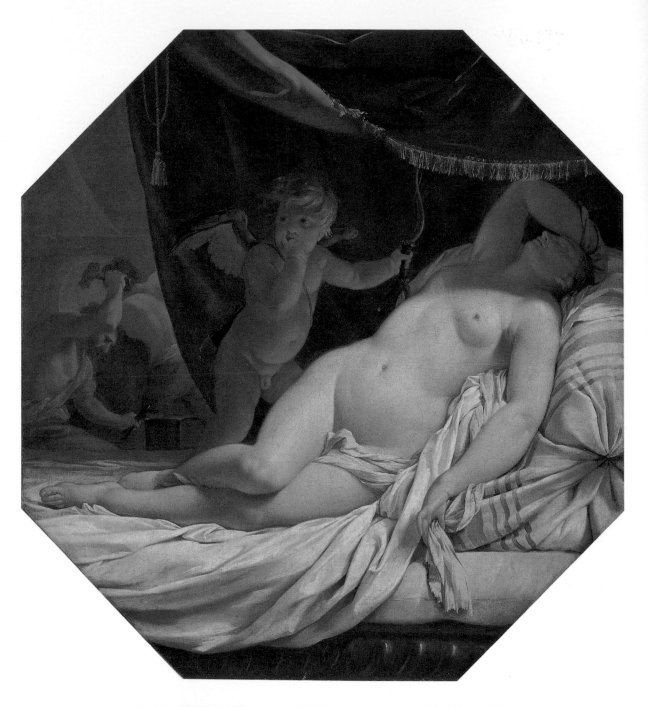

勒索埃 **睡眠的維納斯** 1640年 油彩畫布 122×117cm 舊金山美術館藏

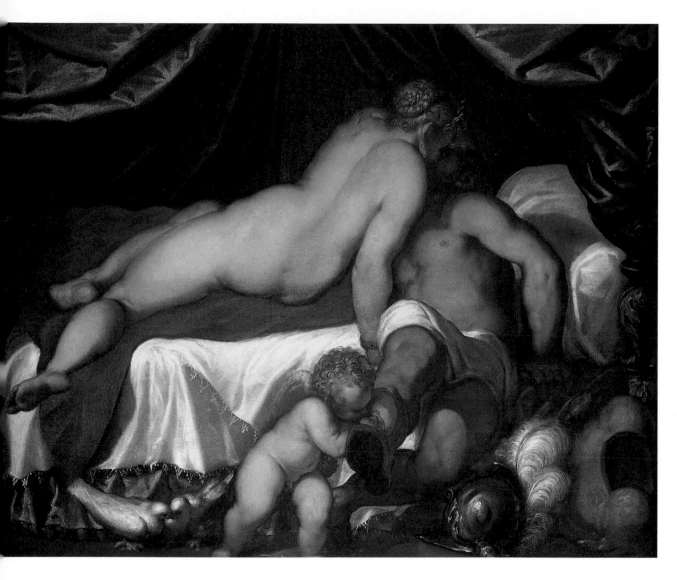

喬凡尼 **瑪爾斯，維納斯與邱比特** 1585-1590年 油彩畫布 130.9×165.6cm

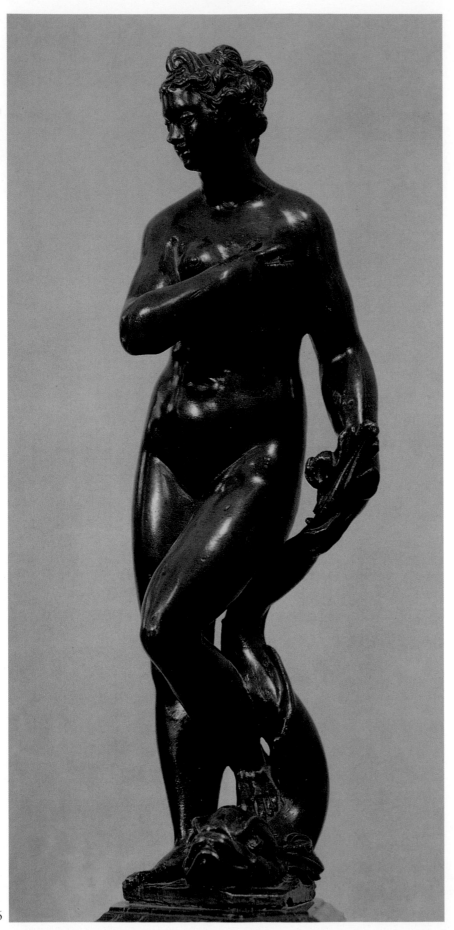

阿斯伯迪
維納斯青銅彫刻
高42.5cm
聖彼得堡艾米塔吉美術館

拉斐爾
卡拉迪雅的勝利
壁畫　1511年　295×225cm
(右頁圖)

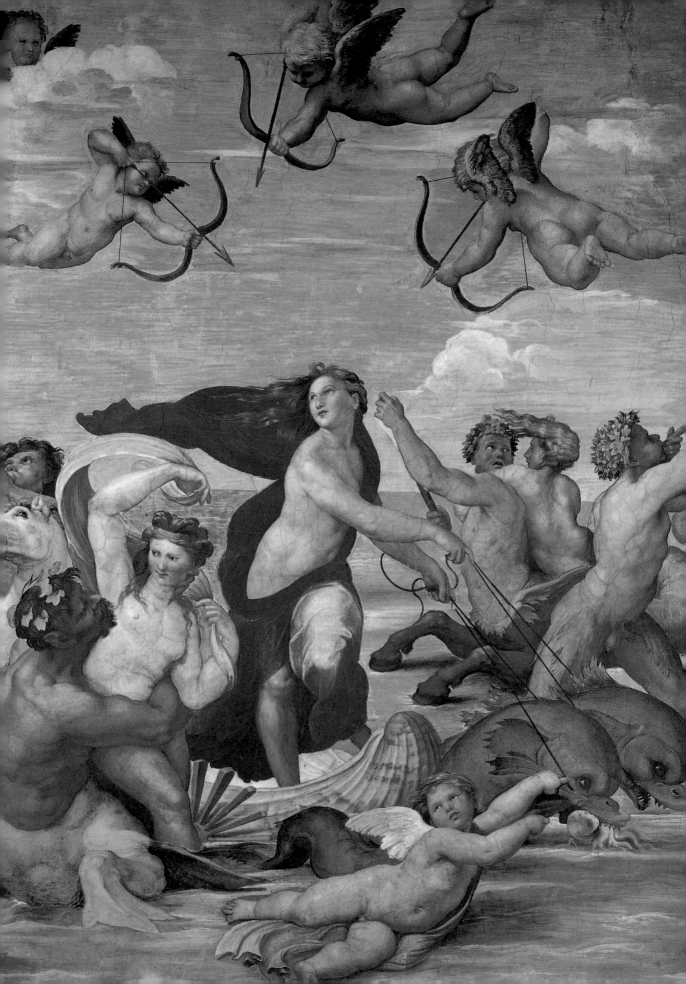

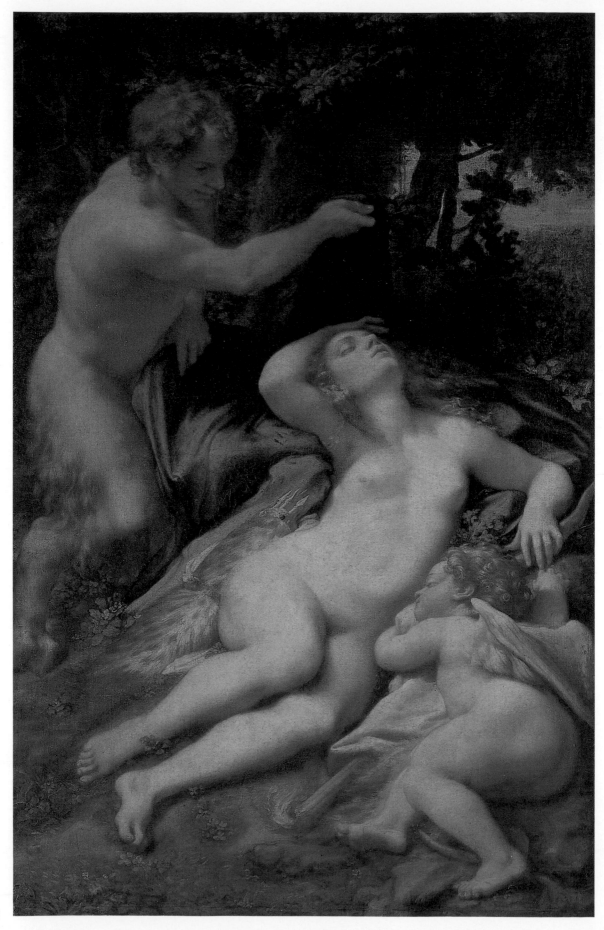

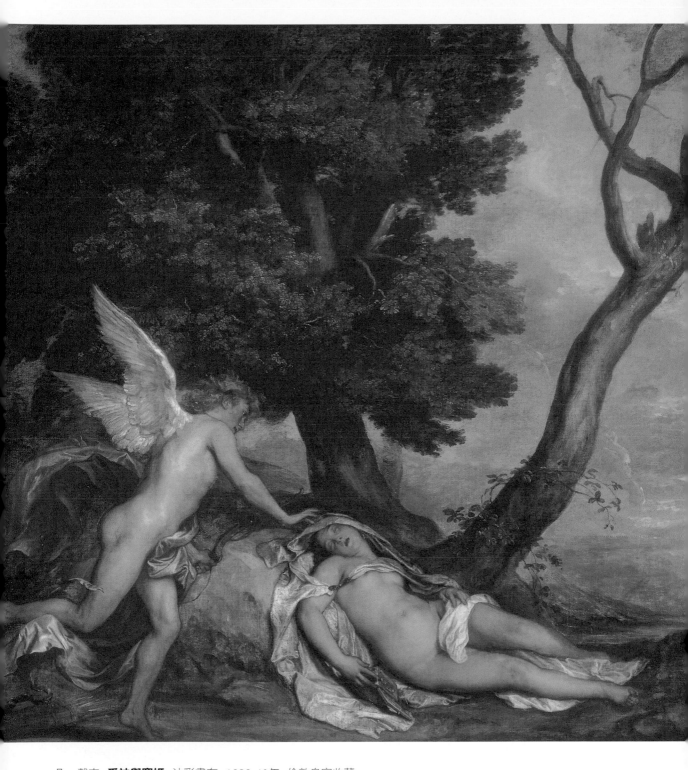

凡・戴克　**愛神與賽姬**　油彩畫布　1639-40年　倫敦皇室收藏

柯勒喬　**維納斯與邱比特**　1524-25年　油彩木板　190×124cm　巴黎羅浮宮美術館 (左頁圖)

矯飾主義篇

1、享樂的時代

　　請先看〈愛的寓言〉，這是出身翡冷翠的畫家布隆茲諾在 1540 年代前半期的作品，超群的技巧和冷峻的色情主義，在大膽的構圖上，扭動的身體以Z字型的姿勢佔滿整個畫面，以圓潤和苗條冷冷地挑動人的情慾，會產生這種畫的 16 世紀是甚麼樣的時代？

　　話說從頭起，羅馬在 16 世紀初，教皇朱里斯2世投下大量資金重建聖彼得大教堂，重畫西斯汀禮拜堂的頂蓬畫，並擴建梵諦岡宮殿，由米開朗基羅和拉斐爾負責。就如前述的〈文藝盛會〉所見，連梵諦岡也繪起了神話畫。到 1513 年利奧 10 世就任教皇之後，更積極獎勵古代古典的研究，經過幾十年之後，終於不再排斥異教世界。

　　可惜榮盛至極的文藝復興好景不常，環繞義大利霸權的神聖羅馬帝國的卡爾 5 世和法蘭西的法蘭梭華 1 世互相敵視，在攻防中得勝的神聖羅馬帝國在 1527 年攻入羅馬，造成著名的「羅馬之掠」事件，經皇軍十天極為悽慘的殺戮、搶奪和強姦等野蠻行徑，美術品也被毫不留情地被破壞無遺，連梵諦岡拉斐爾的畫上也遭塗鴨，多數的藝術家和知識人只好逃亡他國。

藝術世界為之大變，就像古代羅馬高度珍視所征服的希臘文化，這些北方的侵略者們本已覬覦良久，早被義大利的美術所迷惑。其中最明顯的是法蘭梭華1世，格外喜愛藝術的這位法蘭西皇帝，於1528年在巴黎東南方的楓丹白露開始改建楓丹白露宮，從義大利召聘藝術家，並委任在羅馬大屠殺中逃亡的盧梭·菲歐連提諾擔任設計監督，室內以最新的義大利灰泥作飾材。

由此，歐洲的美術舞台就從義大利的都市國家移到法蘭西絕對皇政下的宮殿，美術顧客也從富裕的商人移向誇示財富的皇家，藝術性格為之大變，畫家已不是畫坊的老闆，而是變成宮廷人，畫作要配合宮廷的趣味，繪畫的寓意要契合知性遊戲的樣態，較之於複雜的構圖和狂放的遠近法，更需要幻想性的畫面；維納斯在此必需展體扭身作出雜技式的姿勢，往官能性、享樂性、獨特風格世界的矯飾主義改變，才能生存發展。

2、喜愛冰冷的肌膚

前此，拉斐爾在1520年去世時才37歲，讓次一世代的畫家們極為困惑，在達文西、米開朗基羅和拉斐爾等三位前輩巨匠們龐大優秀的作品群之下，自己已很難表現出新的個性，因此也只能從巨匠們謹慎開發出的姿勢中，向更極端的方向去延伸嚐試。

如前所述、文藝復興在進入16世紀時已開始思考人間內在所隱藏的美的本質，維納斯的姿勢不僅是外在的美，也有內在的安祥。古代希臘人在〈持槍男人〉中表現的雖是休息姿勢，重要的不僅是7頭身比例的樣式化，也不是持槍戰鬥，要能在「安穩」中看出動態和美感意義才是重點，維納斯的表現也應在這個系譜上。

要談美感概念，只追求姿勢和形態的美是不充分的，如果不能經由態度、舉止和作為來表現人格，美術一定會趨向形骸化。這種概念出現在16世紀中期，正好是表現人間內面

瓊波羅尼
維納斯
大理石 131cm高 1572-73年
翡冷翠波波里庭園藏
16世紀矯飾主義藝術的代表作品之一

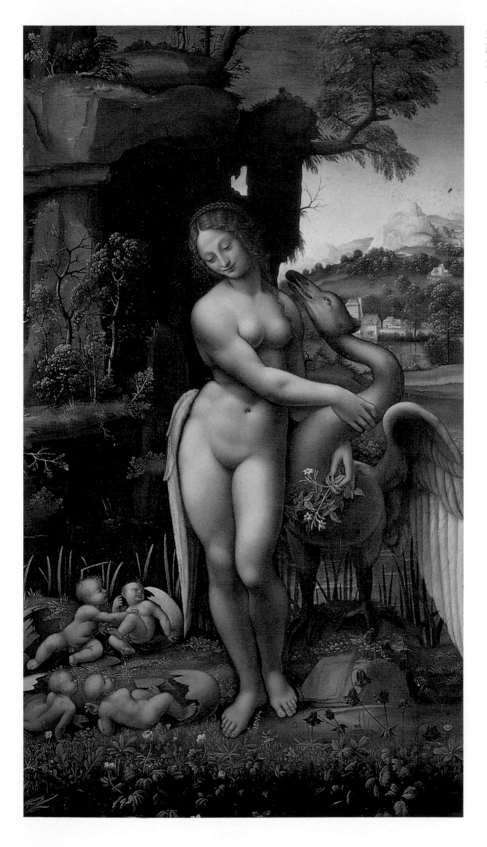

達文西的弟子法蘭傑斯柯模寫
麗達與天鵝
油彩畫布　130×77.5cm
烏菲茲美術館

和人格的文藝復興思想已開始逐漸遠離之時，因為當時已進入以胡亂姿勢、只求趣味優先的時代。

例如達文西的〈麗達與天鵝〉被模繪的作品，可看出他的興趣是在右腳邊破裂的卵，也就是女性的生育機能。之後他的弟子瓊波洛尼將這幅畫改作成的〈維納斯〉彫刻，不但卵不見了，卻強調姿勢、彎曲左腳和右手，甚至更扭曲肩膀。瓊波洛尼是 16 世紀矯飾主義的代表藝術家之一，他創作的很多維納斯題材的唯美彫刻，被作為庭園裝飾。

彭托莫的〈維納斯與邱比特〉(圖見137頁) 也就同樣理所當然似的，也是根據米開朗基羅的草圖畫成的，其源頭就是麥第奇家墓的彫刻〈夜〉的姿勢，這對後世造成很大的影響，以致演化出各式各樣的質變，他雖然因襲米開朗基羅式的強健體型，但到了 16 世紀末阿羅里畫出〈維納斯與邱比特〉(圖見137頁) 的時代，也就出現了身體線條的明顯錯誤，和腳也不可能如此之長的維納斯。

此外，由於米開朗基羅彫刻作品的壓倒性存在感，白色大理石本身也許喚起了冷峻的色情，以致人體的肌膚變白，肢體也變的又白又細又光滑。

如此，肉少瘦身、身體就更容易扭轉，於是出現了布隆茲諾〈愛的寓言〉中雜技式的姿勢。這幅畫看起來很舒適，說起來很有趣，也就自然很有名：首先是維納斯與邱比特的接吻表示肉體的愛和情欲，難免會煽起周邊愛欲感情的萌生，這是描繪人間各種感情的寓意；在維納斯右肘下搔頭的老婆婆是「忌妒」，在維納斯背後手持粉紅花束跳舞的阿摩爾代表夢境的快樂，遺落腳邊的面具代表虛假；維納斯在快樂中以稍微冷峻的臉色「欺瞞」偷看的半身獸，因為愛人或忌妒時會偽裝自己的美；為了欺騙競爭者，投向自己的戀心，就像兩手各拿蜂蜜和蠍子是「欺瞞」的象徵，愛是甜蜜的，反之，打擊也大。

作者是麥第奇家族的畫家，地位和教養都很高，可視為宮廷人之一，技法也達頂峰，這幅作品雖然姿態上有些不自然，但畫面上充滿了複雜的寓意，幾乎像是說理的世

米開朗基羅
夜
1526-31年　大理石　長194cm
翡冷翠羅倫佐教堂

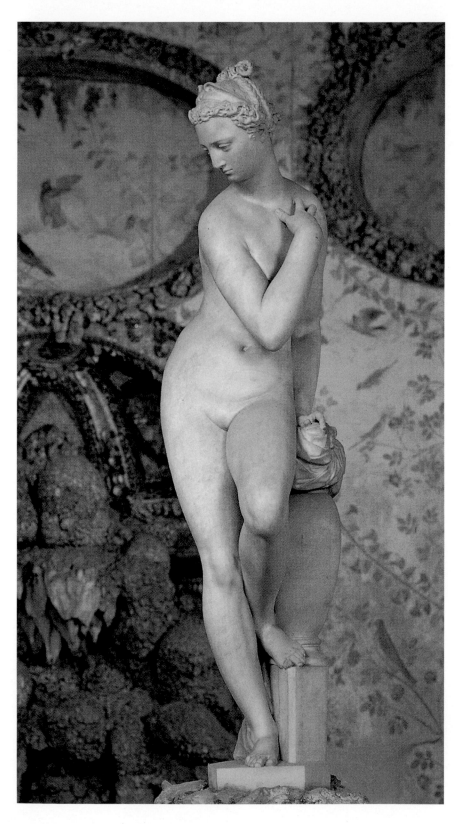

瓊波洛尼
維納斯
1570年 大理石
翡冷翠波波里庭園藏

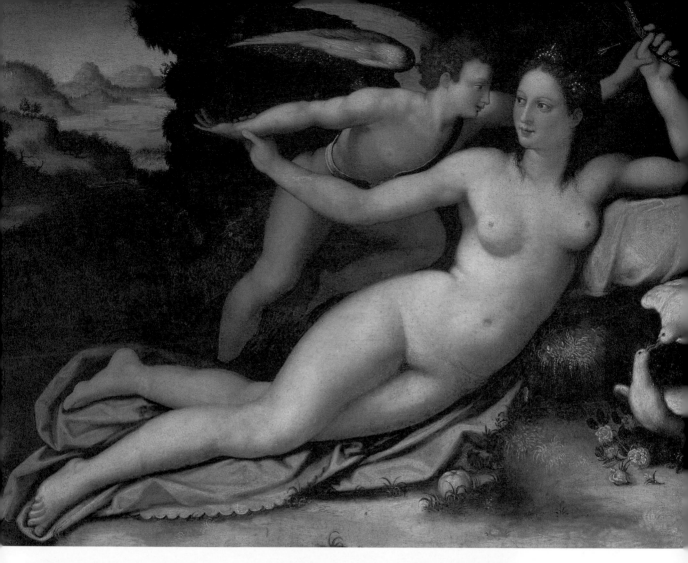

界，這符合宮廷人的知性水平和趣味。他雖然積儲了高度的教養，卻不得不忘記文藝復興盛期的平衡思想，他從頭到尾都作這種近乎知性的遊戲，所以在此情況下所完成的這類作品，與其說是精神性的產品，不如說是難解之謎。

此外，邱比特右手挾著維納斯的乳頭和兩人幾乎互相接觸的嘴唇，的確有夠妖艷，是描繪非常色情的世界，顯示在共和體制崩潰、科西莫1世君主專制下的佛羅倫斯是極端封閉的宮廷社會，在宮廷中是甚麼事都可以作的。

米開朗基羅的弟子瓦沙利是科西莫 1 世贊助的活躍畫家兼建築家，在前章中曾介紹過他的兩件作品，他強調以乃師為首的文藝復興巨匠們的極端風格手法，〈烏卡斯的鍛冶場〉

就是這類特殊風格的作品，在鍛造場中全裸工作是危險的、也是不可能的方式，畫中維納斯的姿勢似乎沒有作那種動態的理由，服裝也是不必要的情色，本來應該隱藏的乳房卻故意外露，以裝飾其他部分，這些都是不自然的裸體，而是技巧性、裝飾性的裸身。

15 世紀的麥第奇家族雖然實質性的支配翡冷翠，但畢竟還是在共和體制都市建構下的貴族之一，因此他的宅邸也要謹慎地表現明顯的儉樸，但變成專制君主的科西莫 1 世已經無所懼怕，喬吉歐・瓦沙利才得以毫無顧忌地加強維奇奧宮的裝飾。

瓦沙利
烏卡斯的鍛冶場
1565年　油彩畫布　38×28cm
翡冷翠烏菲茲美術館

亞歷山大・阿羅里
維納斯與邱比特
油彩木板　29×38.5cm
翡冷翠烏菲茲美術館 (左頁上圖)

彭托莫
維納斯與邱比特
1533年　油彩木板　128×197cm
翡冷翠美術學院藏 (左頁下圖)

前章已經敘及，義大利的帕爾瑪是一個獨特的城鎮，歡迎像〈邱比特的教育〉一類的白色肌膚。柯勒喬的後繼者帕米賈尼諾，除了師承的白色肌膚之外，身體極端引伸的比例也更加精練，成為矯飾主義初期的第一人，但可惜的是他不畫裸體像。

他畫過很多身體拉長的聖母子像，比較容易瞭解的女性全身比例，是頂蓬畫〈三位愚笨的女人〉，由於考慮從下往上看的效果而拉長肢體。

和帕爾瑪冷白肌膚相反的，是和拉斐爾大約同時代的貝卡夫米・多米尼克的〈維納斯〉，在米開朗基羅式的健壯上半身下伸出不自然的長腳，雖未細畫比例，但衣服的人工顏色非常突出，是自然界不存在的美艷桃花紅，髮型和化妝也

帕米賈尼諾
三位愚笨的女人
帕爾瑪聖馬利亞教堂天井畫

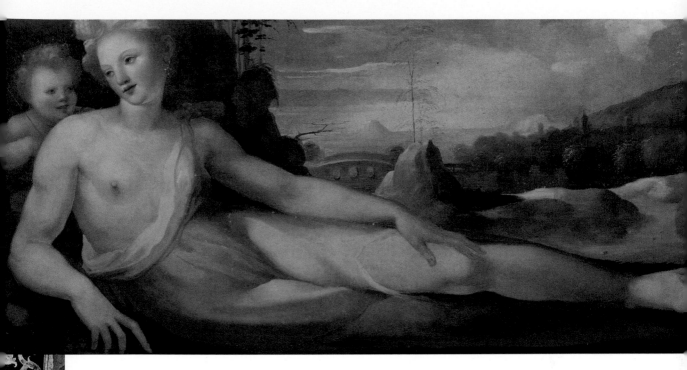

非常古怪、逸出常軌。

　　像這類以華美的裝飾品、極端引伸的身體和使用人工顏色的畫家們，已具備了矯飾主義的要素，在 1530 年之後為法蘭梭華 1 世起的瓦羅亞王朝的貴族們所雇用，他們不斷地集中到楓丹白露，產生了許多別具獨特美意識的裸體畫，被後世稱之為「楓丹白露派」。

3、楓丹白露派的奇特世界

　　楓丹白露位在巴黎東南約 64 公里的鄉下塞納河左岸，因有「楓丹白露森林」之稱的公園，從 12 世紀起本是法蘭西皇家的狩獵場，16 世紀法蘭梭華 1 世在此闢建楓丹白露城館，成為宮廷人短暫停留的歡樂場所，從華麗裝飾的神話畫中漂盪著濃郁的非現實又富幻想的氛圍，馳名海內外。

　　「楓丹白露」之原名意指「美麗之泉」，（可見「楓丹白露城館」其實是誤用了地名）既然有湧泉就

貝卡夫米・多米尼克
維納斯
1519年　油彩木板　71.7×138cm
伯明翰巴巴研究所藏

會聯想上水浴，再自然結合上戴安娜之類的神話：傳說職司狩獵的處女神戴安娜在此地的水泉中沐浴時，被人間王子愛克頓看見裸身，憤怒的戴安娜潑水將他變成一頭牡鹿。

由最初期被招聘的羅梭‧菲歐連提諾和普利馬提奇歐合作，首先為法蘭梭華 1 世裝飾畫廊。從〈維納斯與睡眠的愛神〉可看出維納斯已不是向來從海中升上的姿勢，她的生活已在地化，改在人造大水浴場中作水浴了。

對義大利的藝術家而言，裸體女神幾乎已是維納斯公認的姿態，但對職司純潔的戴安娜女神，本來就不認為是要裸身的。到了安里時代，國王愛上大 20 歲的戴安娜‧波娃德，由於名字和戴安娜扯上一點邊的關係，叫人將她以女神之名製作〈戴安娜〉(圖見141頁) 的彫像。前此、表現維納斯的裸體像在被變更稱呼的同時，手腳卻被變細又雅緻，塞進了法蘭西宮廷的趣味，這些矯飾主義的女神是時髦的女性，這種優雅的女性不應該算作自然維納斯或神聖維納斯的同一類，但這個裸體像就被定著為之後的楓丹白露派樣式。

羅梭‧菲歐 連提諾
維納斯與睡眠的愛神
1534-40年 楓丹白露宮殿裝飾壁畫

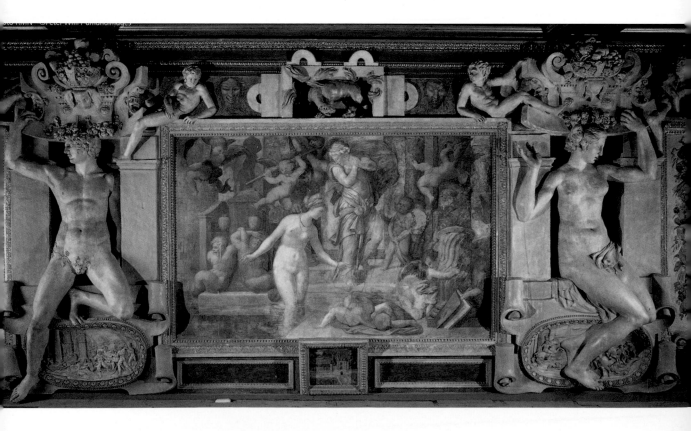

雖然有些藝術史家對此以人間不可能有如此之美的細長體型而讚不絕口，但藝術家的感覺並非一朝一夕所能改，〈維納斯與睡眠的愛神〉就是有趣的例子：上半身以戴安娜為模特兒繪成較瘦、但下半身還是古典的姿態，成為上、下半身姿勢參差不齊的變身，而且愛神的表情也是悲喜劇式的、不知是哭還是笑。

契里尼的〈楓丹白露的林澤仙女〉(圖見135頁) 也是以戴安娜為模特兒畫成的，他在翡冷翠時的作品是古典的身體，但服務法蘭梭華之後就伸展為 10 頭身，單她的腿就有 6 頭身之長，而且在安里 2 世即位後，為戴安娜所作的銅像就立在她所住的亞內城，更不服輸似的堂堂伸長肢體。

尚克桑的〈夏娃・權力・潘朵拉〉(圖見142頁) 也許是法蘭西人所繪的第一幅裸體畫，圖中的女性右手拿禁果的蘋果枝，左手伸向潘朵拉之甕，如題名夏娃和潘朵拉都是罪孽深重的惡女，但無論多麼邪氣的女人也有她冷酷的官能性。安里2世在位時的巴黎已增強了對異教徒的管制，在此宗教開始顯在對立化的時期，基督教的價值觀也開始動搖，宮廷之中也只有楓丹白露宮仍然是能浸沉在短暫歡樂中的場所。

能恰當表現這種氛圍的是尼可洛・狄拉巴德的〈阿里斯提厄斯與歐律狄克〉(圖見144頁)，畫中的人物都沒有在陽光下的真實感，連風景也是如此，全是背叛存在的人工性世界，很難想像質樸剛健的法蘭西人為什麼會喜歡這種虛構的、輕飄飄的人體，這種恐佈的感覺只要存在於幻想中就足夠了。

這幅作品對肉體倒有非常精美的描繪，但是生命感則是稀薄的，尤其是充滿流動韻律的跳動人體，好像能看出生

戴安娜
大理石銅鑄　高155cm
巴黎羅浮宮

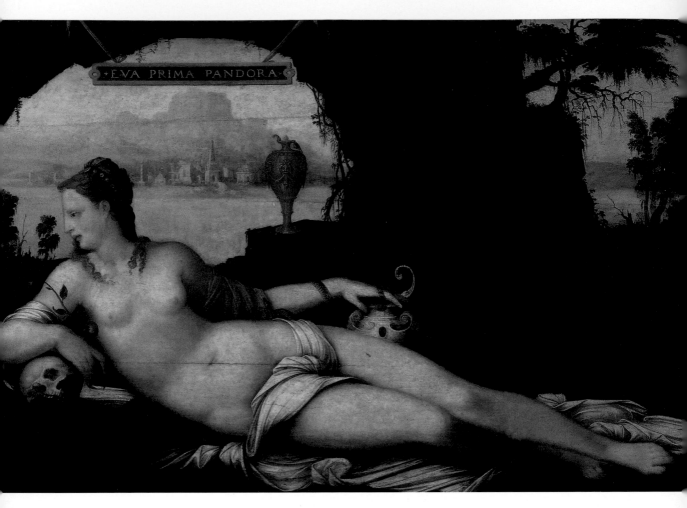

EVA PRIMA PANDORA

尚克桑
夏娃、權力、潘朵拉
1549年 油彩木板 97.5×150cm
巴黎羅浮宮藏

命,但希望隨即落空,這種虛幻是廢墟趣味式作品的先驅。

其實楓丹白露派有很多露骨的「神神之愛」近乎性行為的作品,可惜多在法國大革命時被憤怒的群眾所毀,從流傳到北方的版畫集中可看到很多這類過份情色的作品。

4、逐漸成熟的身體

這裡介紹 2 件較穩健的作品:〈化妝的維納斯〉(圖見146頁) 中有豪華的裝飾品和浴盆,剛從沐浴中起身要化妝的維納斯好像要作甚麼事情似的。和戴安娜不同的是她在輕柔中有肌肉,作者雖然不詳,但蛋臉、小唇、尖鼻是楓丹白露派的典型,此派的裸體原是完全的「男性視線」,而這幅畫

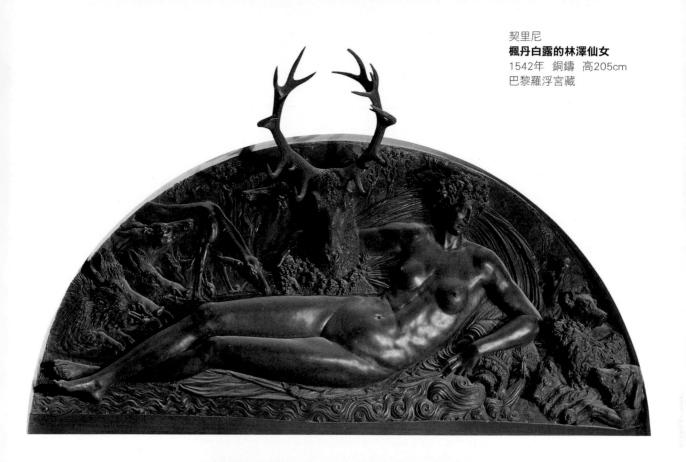

契里尼
楓丹白露的林澤仙女
1542年 銅鑄 高205cm
巴黎羅浮宮藏

雅柯普·本
油彩木板 107.4×74cm
艾克安文藝復興美術館

尼可洛・狄拉巴德　**阿里斯提厄斯與歐律狄克**　1552-71年　油彩畫布　189.2×237.5cm　倫敦國家畫廊

薩比那・波比亞　16世紀後半　油彩木板　82×66cm　日內瓦美術史美術館藏 (右頁圖)

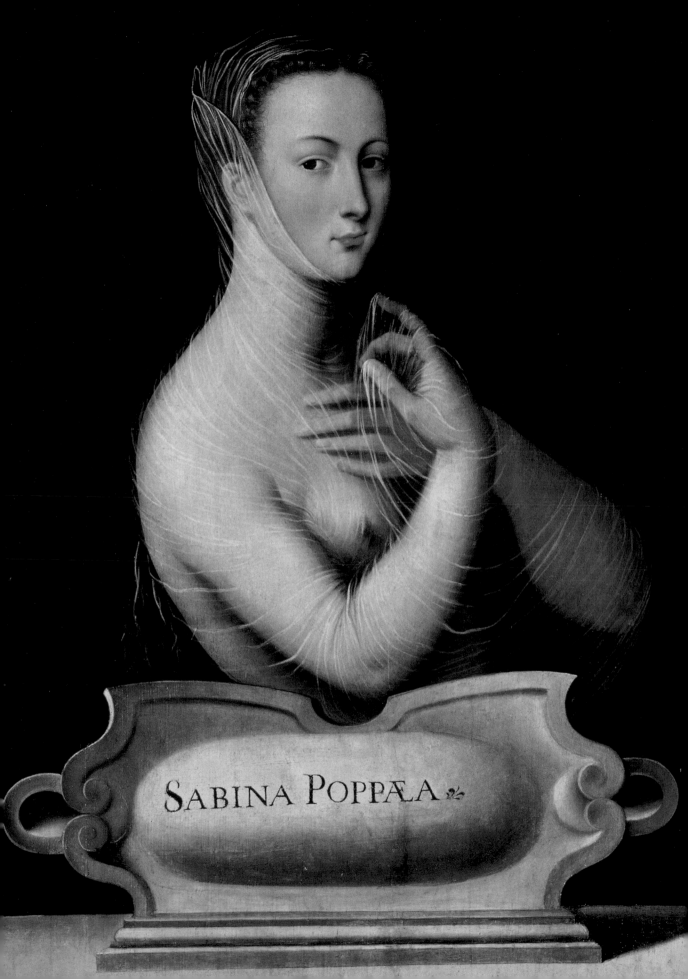

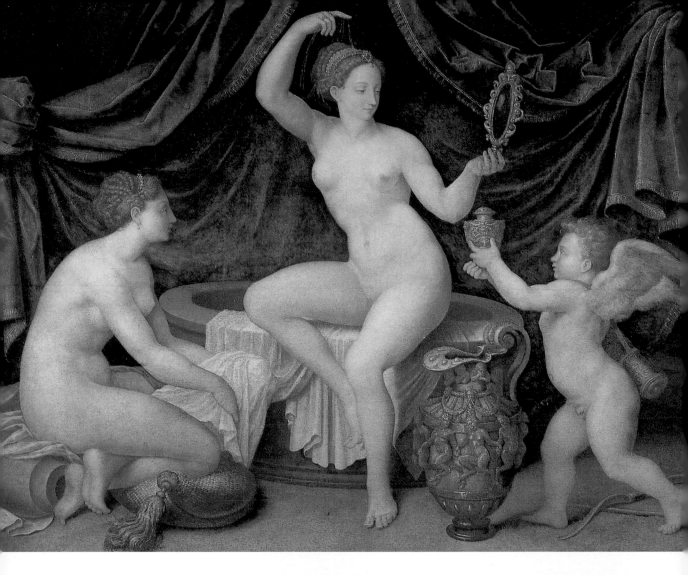

楓丹白露派
化粧的維納斯
1550年　油彩畫布　97×126cm
巴黎羅浮宮美術館
（右圖及右頁圖為局部）

則是少有的「女性視線」作品。

在這時代的婦女流行穿緊身胸衣，從古典到矯飾主義雖然都一直有流傳理想比例，但實際上婦女們所想矯正的身裁，都朝和這項理想美完全不同的體型發展，這真是不可思議。緊身胸衣綁住胴體，強調乳房和腰部，乳房暫且不論，強綁腰身像畸形似的不讓它自然豐腴起來，已逐漸遠離維納斯的體型。

總而言之、維納斯的體型雖是繪畫的理想，也表示男性內心的願望：女性的腰身要柔軟豐腴。從人類長遠的歷史來看，以削瘦女性為美的價值觀是特殊的。

另一件作品是楓丹白露派最後的修飾，在16世紀後半作者不詳的〈薩比那‧波比亞〉（圖見145頁）是羅馬皇帝尼祿愛妾的肖像，幾乎薄得透明的絲紋實在很美，連頭部都覆蓋住也很少見，這幅畫最有趣的是，難以說清楚的不可思議的微笑，仿彿有蒙娜麗莎般的表情，碰巧就在這時在楓丹白露城館中法蘭梭華1世剛買下〈蒙娜麗莎〉，因此作者在當時可能看過這幅名畫。

矯飾主義至此終於結束，第 2 章介紹的中世紀北方，也在 1530 年由克拉納哈作結尾。

北方矯飾主義的行動在 1500 年代中期開始，於尼德蘭商業都市安特衛普開花，出現了有義大利導向的畫家被稱之為「安特衛普矯飾主義畫家」，他們雖然拼命學習義大利，但受北方意識的牽引，因此只接受到表層的東西，他們對肌肉的處理方法有相當的研究，只可惜缺乏整合性，例如黑姆斯史克爾克的〈維納斯與愛神〉就是典型的例子，姿勢雖是正宗的義大利型式，但人體卻是笨拙無比。由於採行矯飾主義的極端姿勢，身體的線條反而不能流暢，各部分斷不能互相配合自然不美，上半身的肌肉雖然誇張，從腰骨到腳線條卻還不錯，但左右腳的

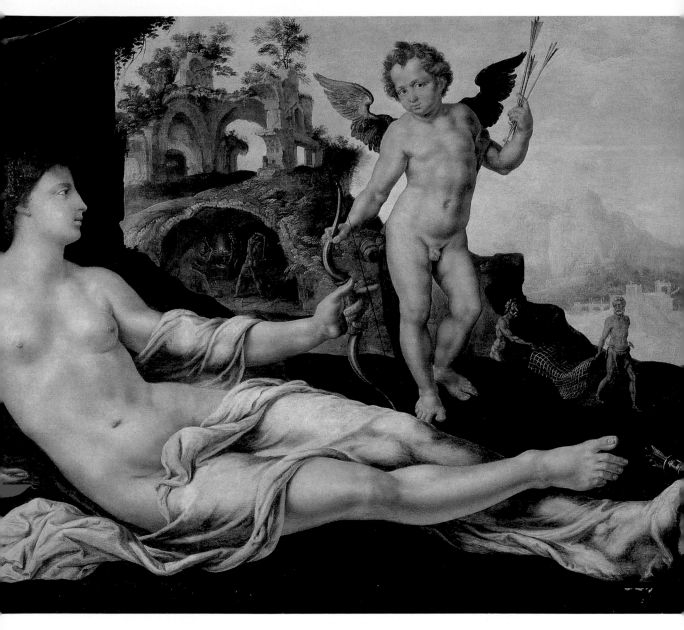

里姆斯史克爾克 **維納斯與愛神** 1545年 油彩木板 108×157.5cm 科隆瓦拉夫・里希茲美術館

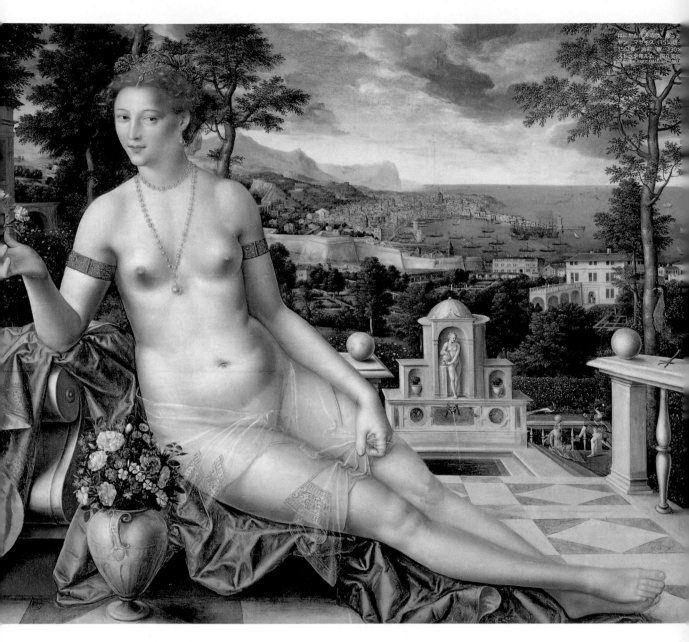

楊・馬塞斯 **古德拉的維納斯** 1561年　油彩木板　130×156cm　斯德哥爾摩國立美術館

育阿希姆・魏德瓦 **佩賽絲與安特洛墨達** 1611年　油彩木板　180×150cm　巴黎羅浮宮藏 (右頁圖)

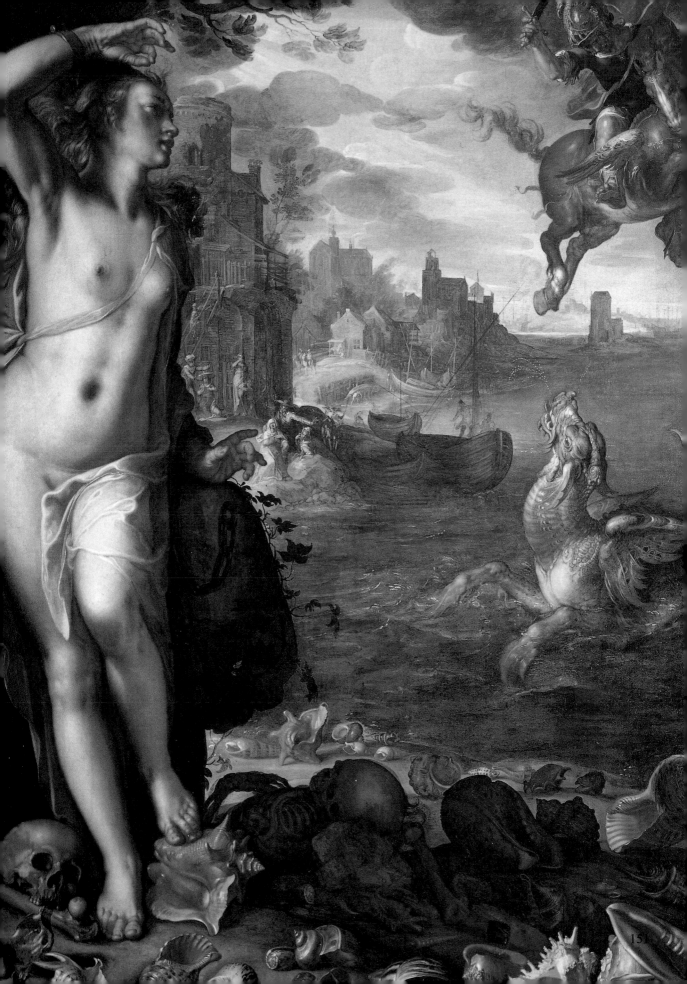

長度並不相同，這是北方獨特風格中才有的現象。

北方獨特風格矯飾主義畫家所繪的裸體像，為什麼會成為肌肉男？這大概和解剖學有關，因為1943年有位布魯塞爾的名解剖學者曾出版《人體結構論》，其中載有人體解剖的版畫，作者可能太瞭解並重視真實肌肉的緣故。

令人奇怪的是，前面敘述過 15 世紀初期的法蘭德斯已有蘭布爾兄弟的那種獨特的人體線條美，但之後卻後繼乏人無疾而終。

15 世紀末布爾哥紐公國衰敗，尼德蘭南北分離，北方獨立為荷蘭，初期尼德蘭繪畫曾出現巨匠布魯格爾，他對人群的描繪雖然倍受讚譽，但他不畫個別的人體，由於只畫民眾、市民的集合，當然就沒有蘭布爾的單體優美。由此回顧從義大利所引進的矯飾主義特殊風格潮流，蘭布爾兄弟的人體就在如此的混亂中消失無蹤。

所謂的宮廷式優美，雖是神聖羅馬帝國魯道魯夫 2 世從布拉格請來的畫家們，被稱之為布拉格矯飾主義的一種樣式。〈睡眠中的維納斯〉有梵·拉亞斯登個人式的趣味，雖然很有哈布魯斯王朝的豪華，但魯道魯夫雇用了太多國的畫家，反而引起彼此的混亂。他是萬物收集狂，從鱷魚標本到南洋植物也都在內，在裸體畫上也沒有規範和方向性，於是釀成折衷樣式，私底下卻隱藏情色，顯示了他的趣味。

這幅作品雖少克拉納哈式風格，但並非沒有，從腋下到腰臀的腹部線條稍長，可見他雖然學自義大利，但無論如何始終沒能消化。

將古典作好消化，在北方描繪裸體的畫家中，荷蘭畫家育阿希姆·魏德瓦〈佩塞斯與安特洛墨達〉(圖見150頁) 的肢體美是不錯的。揚·馬塞斯的〈吉德拉的維納斯〉，由於完美地接承尼德蘭的系統，遵照肩窄、胸小的型態。

畫中的維納斯有微笑，這在歐洲的人物畫中是意外的

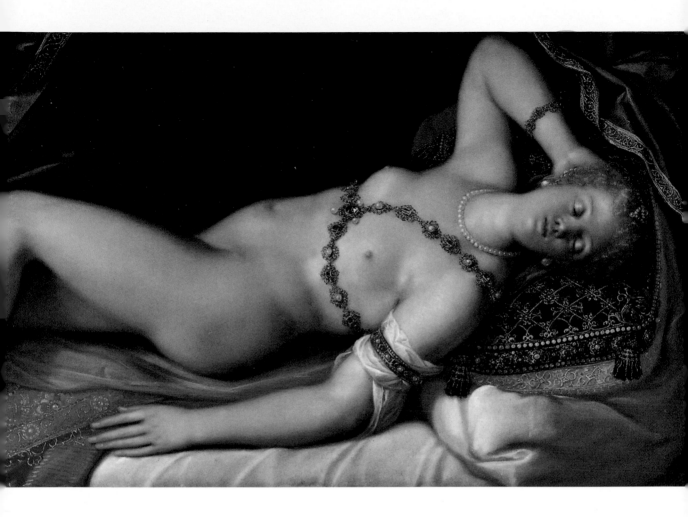

少，實際的問題是不可能要模特兒一直維持微笑狀。繪者
也可能知道楓丹白露派的微笑，因此這張笑臉和蒙娜麗莎的
系統不同，她在青白色稍帶光輝的肌膚中是東洋式的清涼笑
臉，宛如冷淡的愛神。

　　另一位在布拉格活躍的巴格多羅梅斯·史布蘭哈爾是位
天才，他的〈維納斯與亞多尼斯〉(圖見154頁) 中有光輝的肉
體，也有情色的表現，在皮膚下可感覺出內臟，之前別人畫
的裸體只能感覺到皮下脂肪而已，從中史布蘭哈爾所畫的維
納斯的肌肉可感覺到腹中有腸子，皮膚像絲綢一樣薄，像是
剛從沐浴中出來，發出的光輝令人無法逼視。

梵·拉亞斯登
睡眠的維納斯
1608年　油彩木板　80×152cm
維也納美術史美術館

尚‧米紐 **巴里斯審美** 16世紀銅版畫 31.5×43.2cm

尚‧米紐 **阿克代昂的變身** 16世紀銅版畫 43×57.4cm 巴黎法國國立圖書館藏

巴多羅梅斯‧史布蘭哈爾 **維納斯與亞多尼斯** 1595年 油彩畫布 163×104.3cm 維也納美術史美術館藏 (右頁圖)

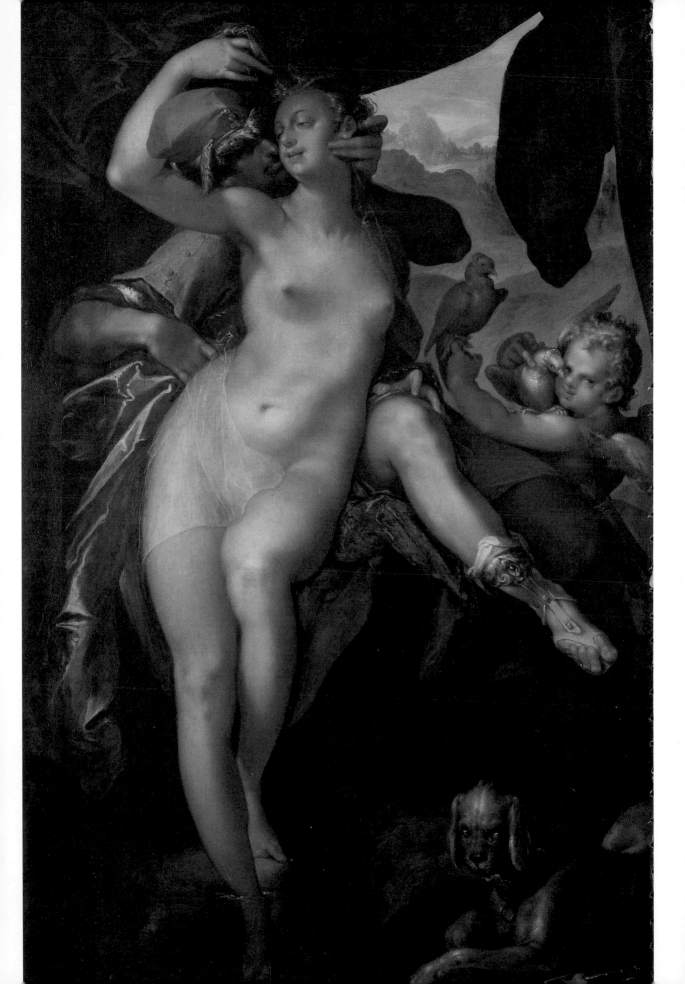

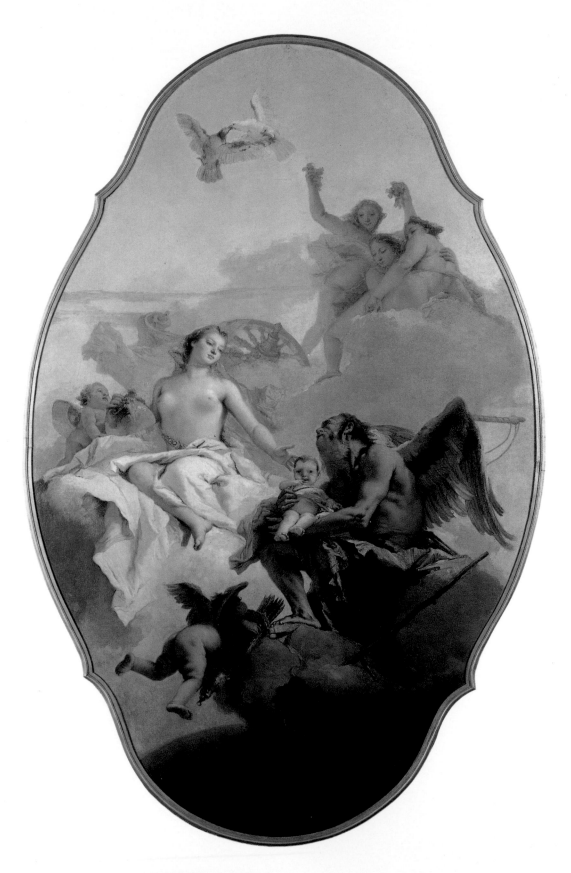

迪埃波羅 **維納斯與時間之子的擬人像** 1754-57年 油彩畫布 倫敦國家畫廊藏

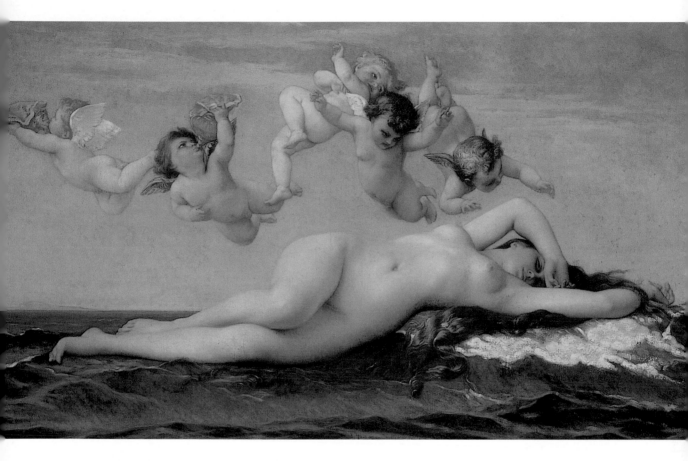

卡巴內 **維納斯的誕生** 油彩、畫布 106×182.6cm 1875 紐約大都會美術館藏 John Wolfe贈

愛神與美青年那基索斯
1世紀　古代濕壁畫　76×73cm
龐貝壁畫

十九世紀篇

1、羅馬之母

　　永遠之都的羅馬，在大街小巷中到處陳列著希臘彫刻家們創作的各種姿勢的維納斯像模刻品，讓越過2000年之後的人們還能夠鑑賞到，真是羅馬人萬歲！

　　尤里衛斯‧凱撒將維納斯‧格內多麗克斯（作了母親的維納斯之名）封為「孕育萬物之母」，崇拜為他的家族之神，並在紀元前46年於羅馬郊區建築神廟祭祀，現在還有列柱遺跡，但本尊已不存。也許露出左胸的阿芙羅蒂更適合作母親的維納斯型態。

　　自文藝復興以降，從古代羅馬貴族宅邸遺蹟中發掘出的維納斯彫像，持續給予藝術家們很多靈感，這就意味著維納斯不僅是在背後繼續守護古代羅馬文化之母，也延伸為全體造形藝術之母。

2、迷亂的時代

　　歷經矯飾主義、巴洛克和洛可可時代，各種變貌的維納斯隨著19世紀的臨近，又再重回古典美的姿勢，作為喚起對古代嚮往的女神，她又再度君臨在畫家們之前，這個意外的遠因出在龐貝遺蹟。

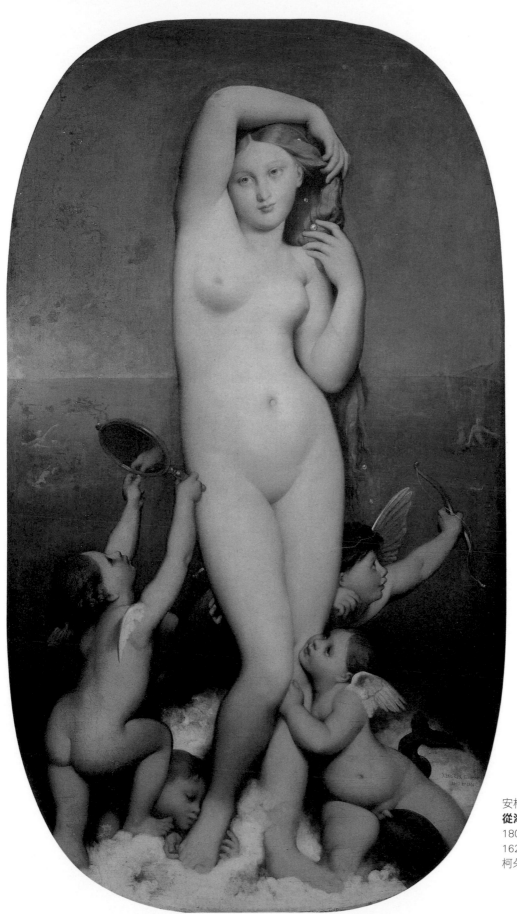

安格爾
從海中升起的維納斯
1808-48年
162.8×92cm
柯朵美術館藏

紀元前 79 年 8 月 24 日由於威蘇威火山的大爆發，龐貝在一天之中被火山漿掩埋，這個悲劇城鎮在18世紀初被一位挖大理石的農夫發現之前早已被人遺忘，但開始的發掘並無定見，直到 1748 年才有組織性的行動。

昏睡近 1700 年的龐貝壁畫和美術品的完成度之高和色澤之優美，驚動了西班牙的宮廷人，也大大牽動了知識人的興趣。當時的開發著眼在用很多金銀所製作的高價裝飾品，不同於現代的發掘現場的作法。

德國考古學之祖溫格爾曼對此提出激烈抗議，他在 1755 年所著的《希臘藝術模倣論》中關心龐貝和古代文明的理念在歐洲擴散，他主張古代的彫刻和繪畫已臻於完璧之美的境界，讓藝術家模倣是最佳方式，這是之後新古典主義盛行的理論性支柱。

另一方面、啟蒙思想家和詩人們也大幅提高對古代的關心，像哥德在旅行義大利中前往現場探訪的許多知識人，也都引發古代風潮，歐洲各國的學者們 260 年來對此遺蹟仍然持續著迷的也大有人在。

當然在此之前歐洲各都市的美術學院教學，都是持續文藝復興以來對古代美術的導向，這種對文學和思想等文化整體的擴散，背景來自以龐貝的發掘為契機而引起的考古學風潮。

在這項 18 世紀末的古代熱中，拿破崙自比「古代羅馬皇帝」，急於將「羅馬美術」推向頂峰，在此情況下，19 世紀的美術學院靠大衛等新古典主義畫家們的努力，古典姿勢的維納斯得以再現光環，但就在思考女神地位是否安泰的那一瞬間，學院自身突然面臨危機，維納斯繪畫不得不又開始迷走起來。

3、多采多姿的新古典繪畫

義大利從16世紀廢除徒弟制舊弊，在羅馬誕生的藝術學院到17世紀時，已擔當國家藝術政策的人才養成機關，之後

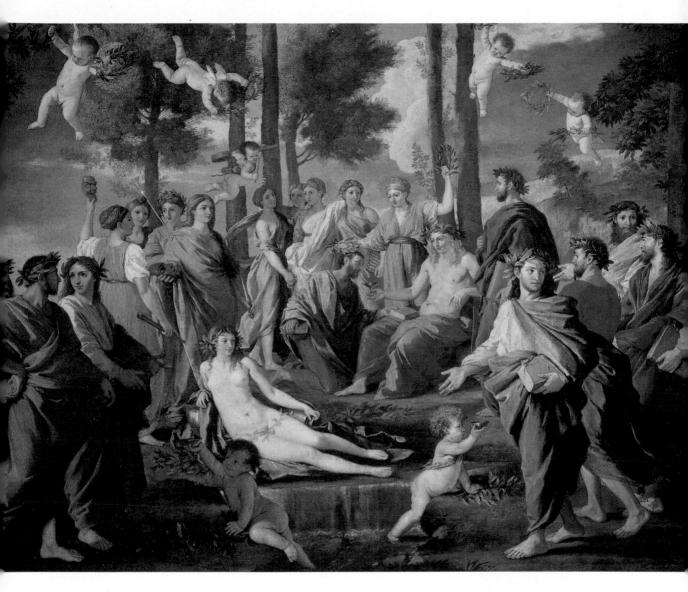

藝術學院也在歐洲各國次第成立。尤其是法蘭西熱心吸收古希臘的古典美術，在 1648 年成立巴黎繪畫彫刻學院，畢業頂尖的學生賞與羅馬獎，並授予去羅馬學習繪畫和彫刻的獎學金，這種「在羅馬學習古典真品」的方向性，對普桑產生很大的影響。

　　普桑活躍於 17 世紀的巴洛克全盛時代，年輕時繪過巴洛克式的畫，到羅馬之後，受到神話畫極大的影響，例如〈文藝盛會〉明顯地是以梵諦岡署名廳拉斐爾所繪的同名畫〈文藝盛會〉為底稿所構思出來的。

普桑
文藝盛會
1630年 油彩畫布 145×197cm
馬德里普拉多美術館藏

維納斯像
1世紀年半葉 大理石
龐貝遺跡出土 高60cm
此彫像受希臘彫刻家普拉克西杜雷斯
影響的希臘化時代的維納斯像
(左頁上圖)

水浴的維納斯
濕壁畫 龐貝遺跡出土 45X47cm
(左頁下圖)

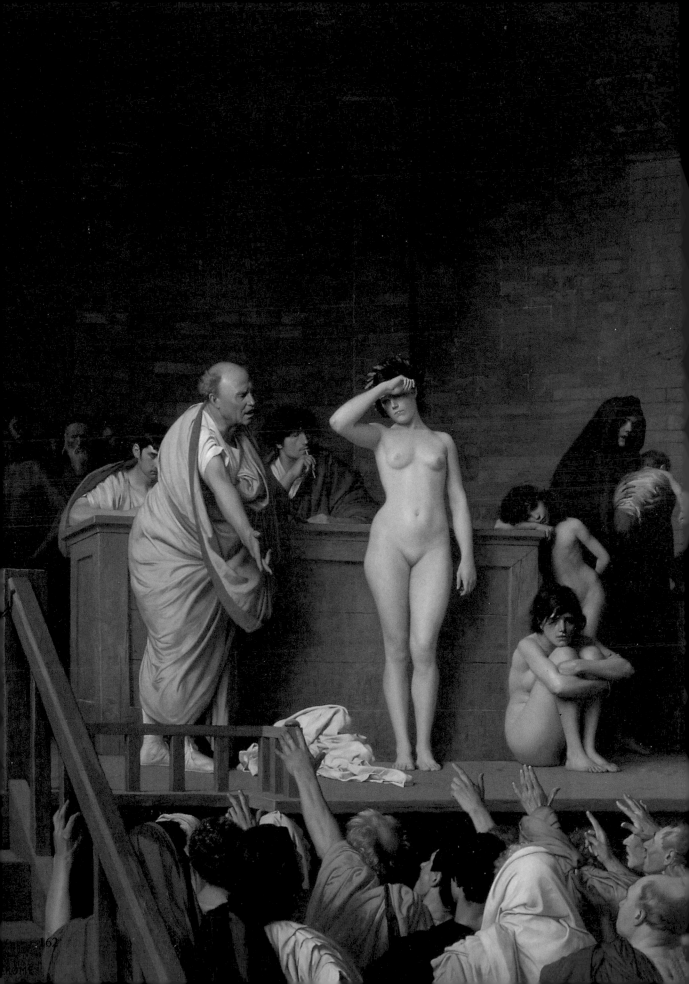

他之所以學拉斐爾有兩項理由，達文西的作品在羅馬沒有，米開朗基羅的西斯汀禮拜堂壁畫當時還沒有公開，在三巨匠中實際所能見到的只有拉斐爾的作品。另一個理由是主題的問題，米開朗基羅只有基督教的宗教畫，不繪希臘神話，因此要學古代神話的歷史畫，只有朝向拉斐爾研究。

對巴黎的繪畫彫刻學院而言，繪畫就是歷史畫。歷史畫要畫人，既要畫人就必需從裸體的素描開始，於是學院的基本是裸體畫，但普桑為了拜見發源地的古典裸體而去羅馬，重點的拉斐爾反而極少這類作品，著衣的神話畫卻很多，於是他以在羅馬所學的學院畫家的樣式為基礎，在 19 世紀建構了新古典繪畫，其影響力既深且廣，雖然為時不長。

為了方便，自拿破崙以降的學院動向稱之為「新古典主義」，實際上仍是古典主義，但只是單純地拷貝古典也不是新古典主義，例如在人體上對 8 頭身的比例略作調整、調味以顯出畫家的個性，其中最佔上風的是大衛和安格爾。

安格爾的〈從海中升起的維納斯〉(圖見159頁) 是新古典主義範本的人體像。仔細測量她不是8頭身，大約只有 7.3 頭身，這個差異就是安格爾的加味所在，這幅畫雖然過於完美，但還是沒什麼意思。他一直用方格鏡片作模特兒寫生，因此都繪成沒有什麼價值的畫。

用製圖描圖紙就像照相般地正確繪出輪廓，但只有正確並不能成畫，就像描繪背向婦人〈土耳其浴女〉，雖然被挪揄為「背脊骨多了三節」的變形，但因為它帶有強烈個性，且體態溫柔，色彩典雅，充滿異國情調和視覺官能十足，直接誘惑了觀賞者，可說是楓丹白露派的巔峰之作。

大衛的〈維納斯與被三美神解除武裝的瑪爾斯〉，寓意以柔克剛，相對於戰爭的是愛情的勝利，馬爾斯在維納斯身旁姿態安祥地入睡。由於畫中人物盡是白色肌膚，加上缺少內心誠意的人造笑臉，反而給人一種超現實世界的感覺。

對宮廷人而言，繪畫是觀賞物，並不想從中看到現實，因此能夠看到脫離現實的、人工世界的有趣，才能顯示畫家的本事。對大衛而言、如白瓷般的光滑肌膚質感決定他的勝

傑羅姆
拍賣奴隸
1884年　油彩畫布　92×74cm
聖彼得堡艾米塔吉美術館藏 (左頁圖)

163

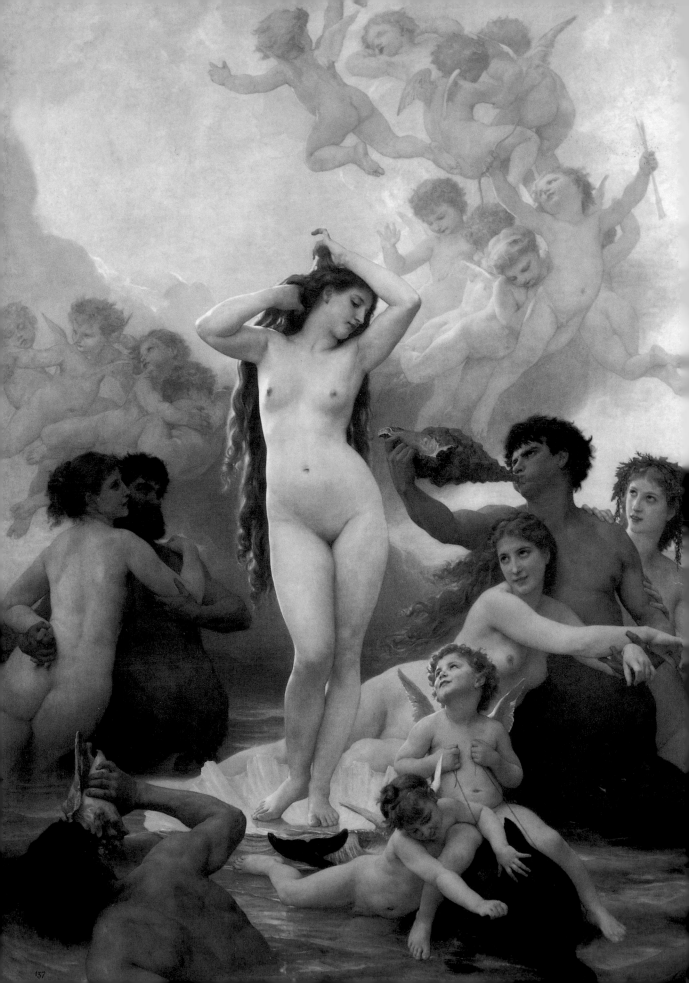

負。這也許和自 18 世紀洛可可時代宮廷大量收集東洋瓷器有關，因長期偏愛白冷光亮的陶瓷器而影響了 18 世紀的人物畫。

到 19 世紀後半，就容易找到理想的人體模特兒，學院裡上課初期雖然也用男性模特兒，但女性也是精選比例較佳的才能擔任。

法國亞歷山大‧卡巴內在 1863 年創作的〈維納斯的誕生〉，他曾獲美術教育頂峰的羅馬獎遊學義大利，回國後擔任藝術學院教授。他向以嚴謹構圖、穩健處理和正確描寫細部的歷史畫著稱，是沙龍的健將，這件〈維納斯的誕生〉(圖見157頁)將神話女神的裸體理想化而榮獲拿破崙3世的購藏。畫中維納斯的圓潤曲線和腰部的穩重轉折，有如漂浮在流動密奶中的充滿女性魅力風情，由玫瑰色和白色所調出的肌膚和骨格，就像由杏仁所精製的甜點，清香宜人，反映出資產階級的趣味，雖然略顯通俗，但深受大眾好評。

〈拍賣奴隸〉(圖見162頁) 的系列作品讓尚‧雷奧‧傑羅姆在1890年左右一舉成為名畫家，他不但將人體畫拉到現實世界，還將女神描繪成極具現實性，足以睨視權威藝界，由於設定在古代的奴隸市場，所以女奴隸也可以接近現實的體型，女奴隸的頭髮一刀剪短，而且也非金髮，反而是漂散惡德氣味的黑髮。由於設定為「被販賣的女人」更能刺激男人們的好奇心和欲望，來評定女性。

理想主義的威廉姆‧亞道爾夫‧布格羅在 1879 年所作的〈維納斯的誕生〉，維納斯佇立在雪白的貝殼上，身材婀娜，肌膚豐潤，雙手舉在頭上撩撥著飄至臀部的長髮，她的周邊環繞著吹海螺的海神，美麗的風神和可愛的小天使，她們神采飛揚地注視著維納斯的誕生。

畫面有完美平衡的構圖、透明的質感和精細的色調，飄盪著冰心醉人的詩意。可惜皮膚色和身上的線條並不是很好，身體的線條雖是古典式的手法，但並未完全消化，但這些不佳的調整反而增加了少許情色的成份。

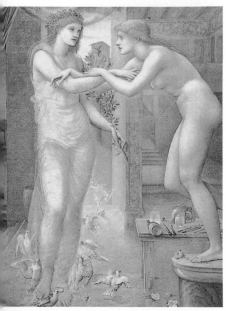

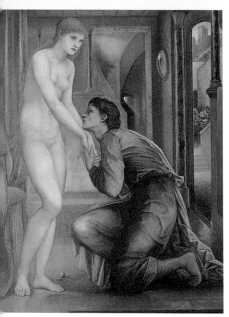

新浪漫主義的英國畫家愛德華‧布恩‧瓊斯在 1868 至 1878 年間，所創作的匹克美梁組畫之一，是取材於前述希臘神話：塞普魯斯國王迷戀自己所刻的阿芙羅蒂象牙彫像，女神感於他的真情，給彫像注入生命，因此得以成長，他們最後終成眷屬的故事。

這是同一故事四連作的第三幅，名為〈匹克美梁與彫像—女神賦予生命〉，描繪經點化注入生命後的女人正由阿芙羅蒂攙扶走下彫刻台的一幕。故事雖然簡單，但畫作構圖和描繪都細緻入微，極為感人，人物雖然略顯憂鬱，卻很優雅，畫面充滿遠離人間煙火的氛圍。

另一位古典主義英國畫家阿爾伯特‧摩爾，他在 20 多歲旅行羅馬時觸發了對古典彫塑的興趣，也受到大英博物館中收藏的大理石彫刻的影響，開始創作以古典裝束的女性為題材、且呈現和諧優美的畫作。〈夏夜〉是他 1884 到 1890 年間的作品，畫中的裸女或坐或臥，或正面或背影，都呈現永恆美麗的容顏和體態，摩爾並且拆除了她們身後的那堵牆面，改為露天的棚架和交織的花串，棚架後漆黑天空的遠處，露出一些蒼白的浮雲和粼粼波光中的遠方海島，溫暖的臥室、溫馨的裸女和超越特定時空的背景，如真如幻，古典而優美。

他向以取法希臘羅馬時代的藝術為主，大量創作古裝人物和場景，在 1885 年所創作的另一幅〈黃色房間〉，描繪一位有希臘體形的裸體女性，戴著維多利亞式的帽子，表情完全是希臘彫塑式的靜穆平和、姿態典雅，證明女性身體的美遠遠超過當時維多利亞時代庸俗的色情概念，可惜當時的道德家們仍然只見淫逸，因此這件佳作在當時仍倍受打壓。

布恩‧瓊斯
女神賦予生命(匹克美梁組畫之一)
1869-70年　油彩畫布　99×72.6cm
伯明罕美術館藏 (上圖)

布恩‧瓊斯
驚喜還魂(匹克美梁組畫之一)
1869-79年　油彩畫布　99×72.6cm
伯明罕美術館藏 (下圖)

4、再見！維納斯

在 1800 年，巴黎的人口約 55 萬人，到 1900 年時已增加到 270 萬人，其中幾乎是階級很低的農家男女，男的從事

摩爾 **夏夜** 1890年 油彩畫布 129.5×224.8cm 英國利物浦沃卡藝術畫廊藏

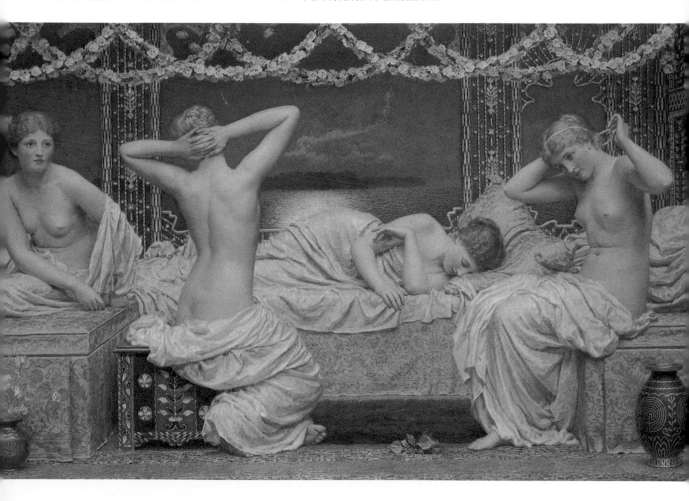

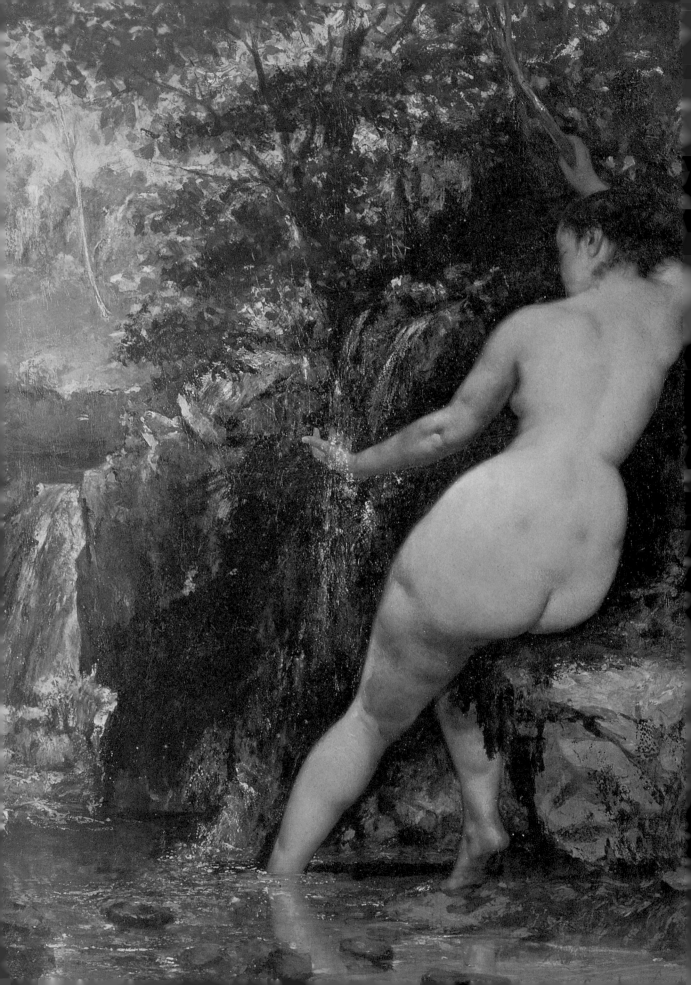

肉體勞動，女的如不從事洗衣婦、女舞者或模特兒等工作時，幾乎會餓肚子，巴黎成為充滿「出賣女人」的悲慘城市，200多萬人的汗水都流向穿過都心的塞納河，就可想而知遊河其上是何等的情景。

庫爾貝在 1868 年創作〈泉〉(圖見168頁)時，正是巴黎無論在生活、藝術和政治上都是混沌的時期，這件畫作是要對抗安格爾在 1856 年所發表、也深受好評的同名畫作〈泉〉，前者描繪半坐姿勢的背面，真實通俗；後者則畫正面的站姿，晶瑩剔透，因為安格爾在裸女頭上左側畫了一個雙手高舉的水壺，並從壺中流落泉水的構圖。對年齡已過 70 仍然一成不變地描繪古典姿勢的裸體，庫爾貝曾提問：「壺中能流出泉水嗎？不是應該從自然之中才能如此湧出來的嗎？」來揶揄它的虛構性。

庫爾貝的〈泉〉是斜坐在溪谷瀑布旁的背向女性，可看出明亮的肉體表現，不僅有生動情境的現實感，也能引領觀賞者進入空想及傳說的世界。畫中的女性明顯的是常穿緊身胸衣的體型，這是由 19世紀市民階級所裝扮的裸體，因為他曾對學院派的畫壇說過；「直視現實的裸露吧！」也就是指要畫「穿緊身胸衣的維納斯！」

可惜 3 年之後，他因煽動巴黎公社暴動而被捕，在失意中去世，因此他的這項呼籲並未獲得多大的回響，巴黎又回到嚴酷狀態之下，到1880 年代，畫家們只好各自逃出巴黎，四散尋找人工樂園，或投靠親友而去。

例如庫爾貝稍早也是趁著都市開發的浪潮輾轉遷進蒙瑪特的，後來也因為上述的原因，無可奈何地逃往妻子的故鄉埃蘇瓦，選擇過田野樂園的日子。

稍早的 1862 年、庫爾貝即曾以提香的〈烏比諾的維納斯〉的構圖為基礎，參考當時流行的人體

庫爾貝
泉
1868年　油彩畫布　128×97cm
巴黎奧塞美術館藏 (左頁圖)

安格爾
泉
1856年　油彩畫布　163×80cm
巴黎奧塞美術館藏

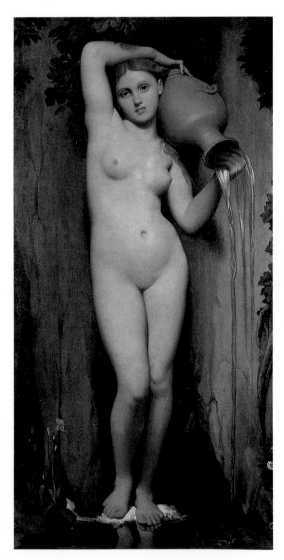

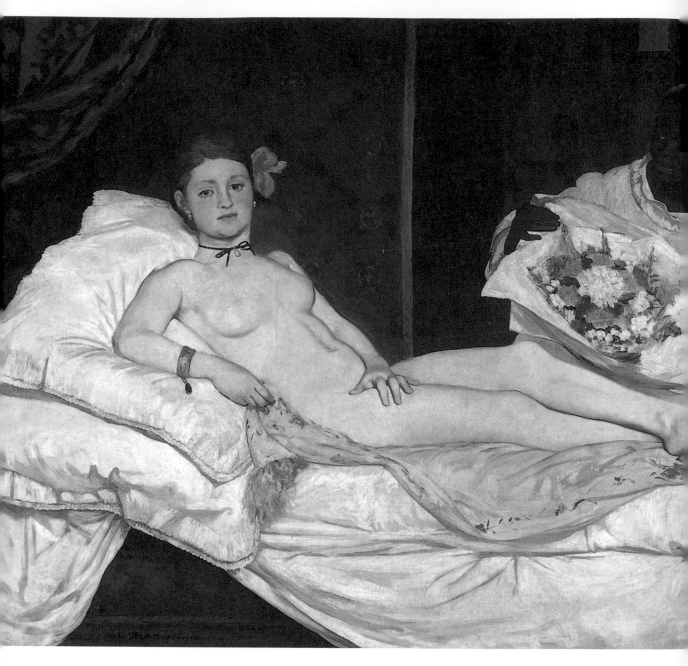

馬奈 **奧林匹亞** 1863年 油彩畫布 103.5×190cm 巴黎奧塞美術館藏

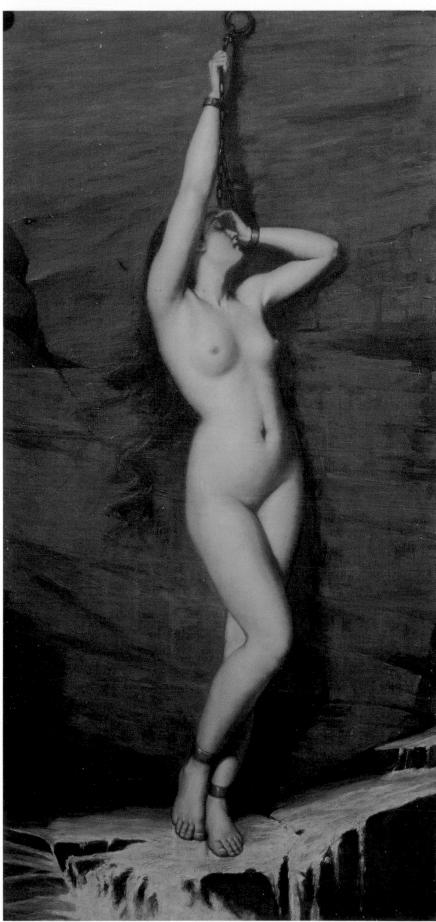

摩爾
維納斯
1869年　油彩畫布
159.8×71.6cm
英國約克市美術館藏

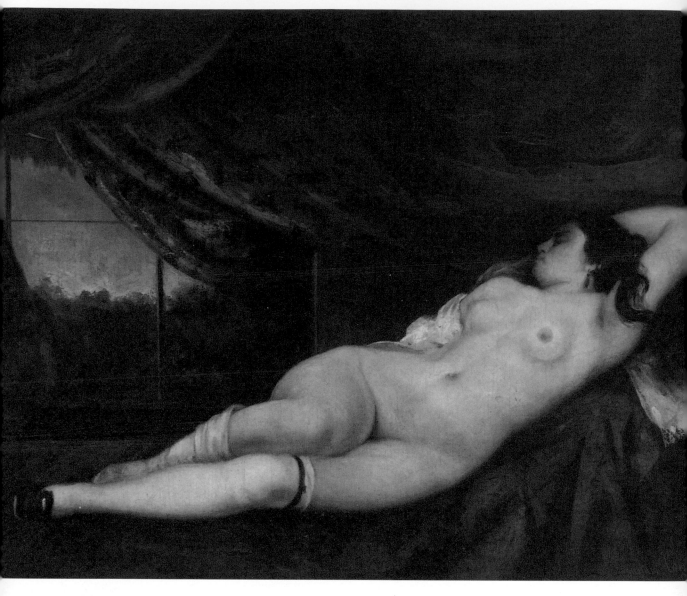

庫爾貝 **橫臥裸女** 1862年 油彩畫布 75×97cm 倫敦個人藏

立體照相的氣氛，繪了〈橫臥裸女〉(圖見172頁)，這也就是所謂的「並不是以維納斯為名的裸體，而是描繪娼婦的姿勢。」因而成為庫爾貝的招牌形象。

在新古典主義和羅馬主義相爭主導權之中，自然主義和印象派也相繼出現，庫爾貝必需正視現實，思考自己應如何因應。同時從1820年代起，詩人們也有同樣旨趣的想法，例如拉瑪爾提奴在〈瞑想詩集〉中曾歌詠：「希臘神話世界的吟唱可以停了，請在我們生長的自然中去追求主題吧！」詩和畫雖然不盡相同，但庫爾貝的主張則是相同的。

在庫爾貝英雄式寫實的同一時代，多數畫家多已分別走向淫蕩奢侈豪華或高雅清心寡欲式來掩飾事實，以滑稽的形式或塗臘般的表面，塑造非現實人體畫的藝術環境。

次（1863）年，馬奈創作〈草地上的午餐〉(圖見181頁)，畫中描繪服裝整齊的兩位青年男子和一位裸露身體的年輕婦女同坐在樹蔭下，該女轉頭直視觀畫者；另一位女伴則在稍遠處沐浴；婦女的衣服和籃中的水果等則散落在畫面的左下方。

當馬奈向沙龍提出這件作品前，已受到若干評論家和藝術家們視為當時摸索新繪畫集團的領航者；另一方面沙龍的審查委員們，卻以他的強力、自由和快速技法在畫面上留有點點筆觸，而且又以現代生活為主題的兩大理由而拒絕了這件作品。

由於這年的沙龍審查會還另有若干類似的不當作為，於是拿破崙 3 世決定另辦補救性的「落選展」，讓這些作品得以獲得大眾的重新評價。

因為當時的學院派畫壇無論如何仍然固執地描繪神界文藝盛會和山上諸神的題材。因此在歷史的架構上，馬奈所描繪的這個現代生活郊遊場景的〈草地上的午餐〉，當然成為學院派和輿論界大事攻訐的不道德的、誹謗的醜聞。而且這一年他又完成這一幅更有「問題」的作品：〈奧林匹亞〉(圖見168頁)，更是火上加油。

〈奧林匹亞〉也是得自提香〈烏比諾的維納斯〉的提

摩洛
卡拉迪亞
1870-80年　油彩木板　85×67cm
巴黎奧塞美術館 (右頁圖)

示，將一位理想女性的姿態移到現實環境中描繪出來，她既非維納斯，也非女侍，而是一位生活在富裕中的女子。馬奈大膽使用強烈對比的光線和色彩所描繪的裸女，可說是從古典傳統過渡到近代藝術的橋樑性作品。

所以當馬奈的這幅〈奧林匹亞〉出現時，衛道之士才感覺到痛苦的衝擊，他們真正憤怒的原因在於，她是自從文藝復興以來第一位在可能的真實環境中，直接被描繪的真實婦女裸像，其窘迫是可以理解的，因為她沒被放在傳統的森林或泉邊的環境之中，與觀者保持適當距離。

庫爾貝和馬奈在同一時期，不約而同地描繪相同的裸體維納斯，其理由實在令人玩味。因為同年的稍早、波德萊爾曾在費加洛新聞以「現代生活的畫家」為題，發表有名的美術評論：「現代性即是一時之物、移動之物、也是偶發性之物。」也許評論家有先見之明，為他們兩人的這些作品預下註腳吧！

其實從技術性的觀點而言，馬奈的作品並不很好，也有人認為他只是美術的愛好者而已。庫爾貝在裸體畫上也決心對抗馬奈，在〈奧林匹亞〉成為話題時，他曾嘲笑：「什麼！他只是畫了一張像撲克牌女王的裸體！」意思是她像平版紙一般毫無立體感。

馬奈雖然曾為某位畫家的弟子，但沒有受過正式的美術教育，只是資產階級趣味人的延伸描繪。但是對畫作而言最重要的是視線，是由男性觀點下的眼神來作決定的。〈烏比諾的維納斯〉的視線只是意識到現場有男性存在而已，而〈奧林匹亞〉畫中的女性則肆無忌憚，以漠然的眼光凝視前面的觀畫者。她靠在榻上，旁邊有黑人女僕侍候，這種眼光象徵了某些商業交易的現象，這種畫出現在公領域的展場裡，當然令人震驚，因為觀畫者中可能有自己的太太或女兒在場。

同樣是描繪裸體維納斯，那麼為什麼只有馬奈的〈奧林匹亞〉會成為醜聞？成為被詆毀的對象？因為庫爾貝雖然倡言寫實主義，極力對抗因循守舊的官方畫展，他的畫無論在

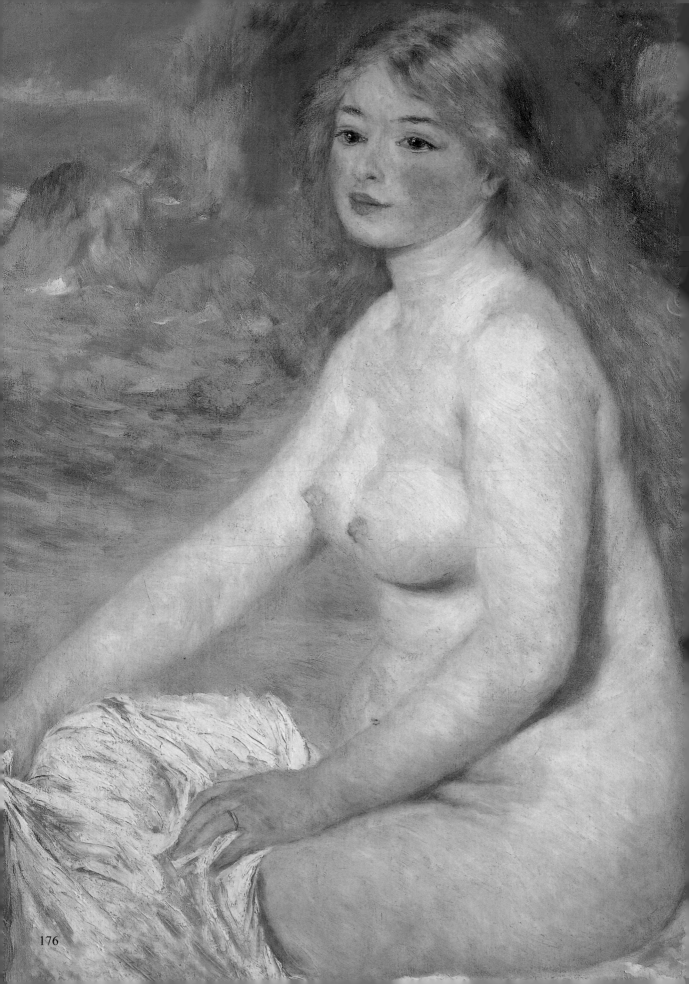

主題、畫幅、色彩和技術上，雖然也都具革命性地向舊習挑戰，但他並沒有在根本上表現出對新世界的看法，因此最後仍然被認為是衝不破傳統的畫家。

對千百年來擁戴維納斯繪畫的廣大美術愛好者而言，最嚴重的致命傷是馬奈的〈奧林匹亞〉堂堂地直視對方，這樣的挑釁視線反而破滅了男人們歷代潛藏的欲望，想看優雅、柔軟、豐腴、溫馨的裸體，現在卻被藉託在這種現代式的、毫無感情的維納斯像中，男人們兩千多年的夢想至此終於難以為繼！

到了1881年，維納斯已經被貶抑的支離破碎，並且在學院派僵硬創作和巴黎庸俗生活的壓力下，光彩照人的形象已經不可能再統治、滿足人們的想像力了。就在這一年四十歲的雷諾瓦覺得巴黎對自己已不是必要的環境，於是割捨而去，和新婚妻子到那不勒斯度蜜月時，在拿坡里明亮的太陽下，讓妻子同坐遊艇上，在岩石蔭影中裸身供他作畫。

當時的氣氛和精神狀態都猛然躍入畫中，最棒的是她兼具了客觀性和主觀性，表情自然可親，肉體有相當的張力，也有親密的氛圍。

這幅〈金髮的浴女〉是決定雷諾瓦裸女系列畫姿勢的一張畫，純樸得像珍珠般的浴女身體，在杏黃色頭髮和藍黑色地中海的襯托下，就像古希臘繪畫中的形象一樣堅實，也証明了古典主義不一定要透過因襲傳統法則才可以獲得的，肉體生命本來就具有它獨自的寧靜高貴感。

雷諾瓦從1885年到1919年之間，曾創作包括如〈大水浴〉(圖見185頁) 在內的一系列裸體畫，是偉大藝術家對現世維納斯最令人滿意的讚頌之一。可惜之後、他未能獨力突破印象派用光、影的點來切斷輪廓，和用顏色來表現形式的雙重藩籬，因此不能更進一步再造、發揚理想的古典型人體繪畫。他之前的成就，竟然成為維納斯藝術走過歷史巔峰之後的迴光返照。

相對於雷諾瓦捨棄荒涼的巴黎，摩洛卻反被畫室吸引進去，作成〈卡拉迪亞〉(圖見175頁) 般的非現實瞑想世界。

雷諾瓦
金髮的浴女
1881年　油彩畫布　81.8×65.7cm
克拉克藝術協會藏 (左頁圖)

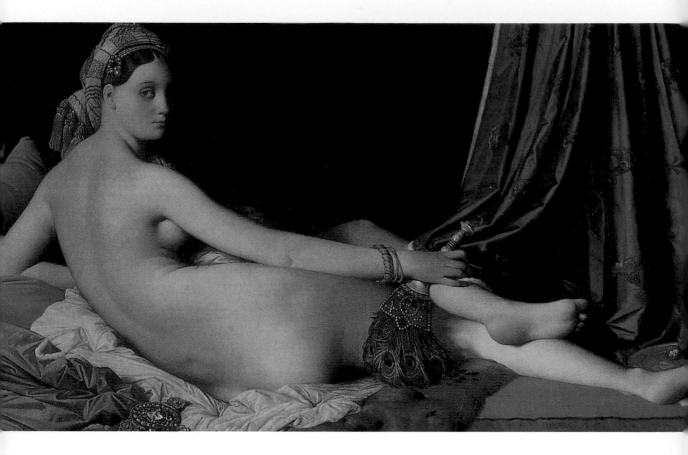

安格爾 **宮女** 1814年 油彩畫布 92×163cm 巴黎羅浮宮藏

摩洛 **維納斯** 1870年 水彩畫紙 23.8×14.3cm 美國哈佛大學佛格美術館藏(右頁圖)

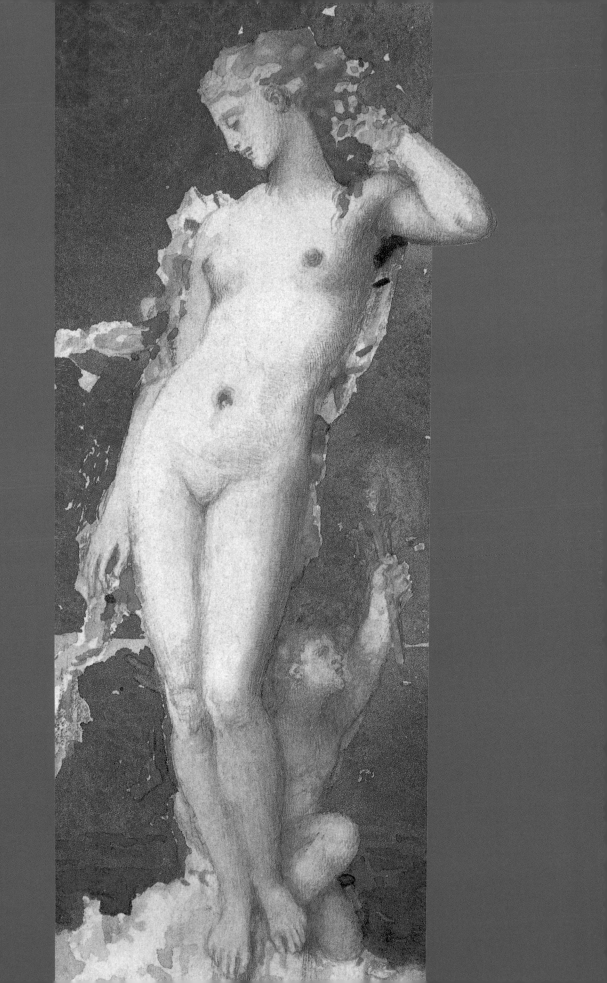

而對外聲稱對女性沒有興趣，家中卻隱藏美麗的愛人，馬諦斯和畢卡索都是趣味相投，以畫室為名，浸沈在人工樂園的類型中。之後的雷諾瓦和摩洛又各自呈現肥胖和青白色的裸體，那麼古典型的維納斯裸體美究竟到哪裡去了？

在馬奈之後有位青年畫家竇加，也繼續出頭反對虛假的傳統沙龍人體畫，如〈浴後〉(圖見184頁)，是他在1886年用粉彩描繪洗滌身體的裸婦，在侷促的空間裡以短縮法形態表現遠近感，用鮮明的色調和平行但有明暗的線條強調肌膚的光澤，並以敏銳的目光準確紀錄了女性身體的明顯和突出部分，雖然他這一系列的粉彩畫作，形態玲瓏、光彩剔透，且每件多是真實、透明且清新，在平凡題材人物中放出光芒魅力的作品，但可惜都缺乏維納斯式的整體感人溫馨，也引不起人們進一步的幸福聯想。

同一期間、卻出現了一個用色大膽、線條有力的盧奧，他在1903年左右畫了一系列如描繪青樓裸體妓女的陰鬱作品，雖然他是在冷靜表現社會底層的現實，但醜陋、墮落的出賣肉體者形象，更進一步徹底摧毀了人們長期追求維納斯的理想美。

維納斯裸體藝術從最初創造時的健康結構、和諧佈置，兩千年來發展到溫馨、愉悅，足以讓令人一再重溫美好舊夢、尋求人性慰藉的境界，稍能彌補人們在進入工商業社會後，內心空虛的感情生活。

社會規範開始崩解的 19 世紀，也是古典藝術開始喪失力量的世紀。過去被奉為圭臬的理想美的維納斯裸像藝術，被貶抑為逃避現實的溫情繪畫，因而逐漸式微沒落。藝術家們長期持續追求的完美維納斯，最後卻在 19 世紀末、20 世紀

波納爾
化粧
1931年　油彩畫布　153.5×104cm
威尼斯國際現代美術館

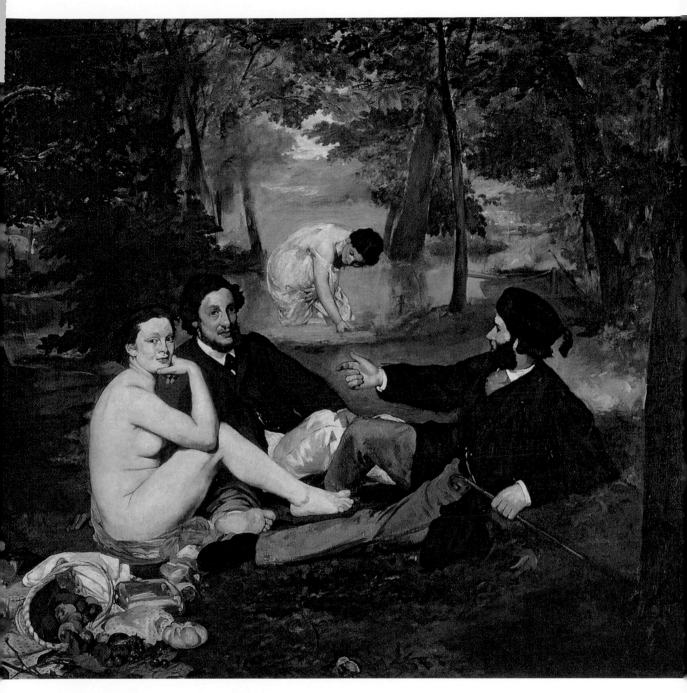

初由於民主社會生活發展，美學觀念呈現變化，傳統寫實的維納斯形象逐漸畫下休止符，轉而出現了許多現代生活化的人體藝術，這是一種時代美學觀念的轉變與特長。在失落中也許可以找出新的美學價值。

馬奈
草地上的午餐
1863年　油彩畫布　208×264.5cm
巴黎奧塞美術館

結語

對維納斯彫刻和繪畫歷史故事的探求，可說是一件對人性、美感意識和理想原鄉的回溯過程。

在追尋藝術家先驅們的史料和圖像中，除了由衷讚賞他們嘔心瀝血的大作之外，也緬懷他們為圓一個人類共同的美夢，一再前仆後繼地投入和奉獻，終於在芸芸眾生的有限生命中，能接力穿越歷史長河，傳下「維納斯藝術」這一盞人類文明的永恆燈火。

兩千多年來它曾經照亮、撫慰了無數的孤寂心靈，也豐富了他們的貧乏人生，不禁要向這些諸先驅們的創造精神肅然致上最高的敬意！

盧奧 **妓女**
1906年　水彩粉彩畫紙　29x23.5cm
根本哈根國立美術館藏(上圖)

雷諾瓦 **陽光下的裸婦**　1876年　油彩畫布　81×65cm
奧塞美術館藏　第二屆印象派展品(右頁圖)

波德里 **珍珠與波浪**
馬德里普拉多博物館藏(下圖)

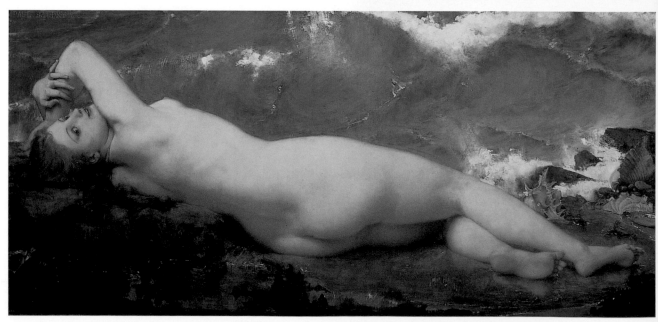

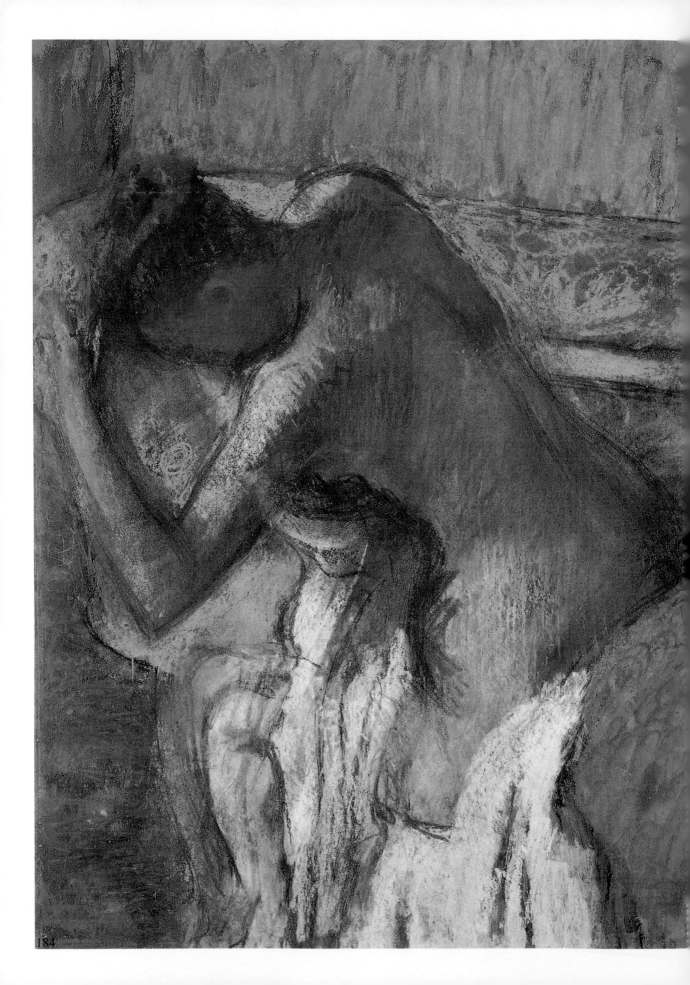

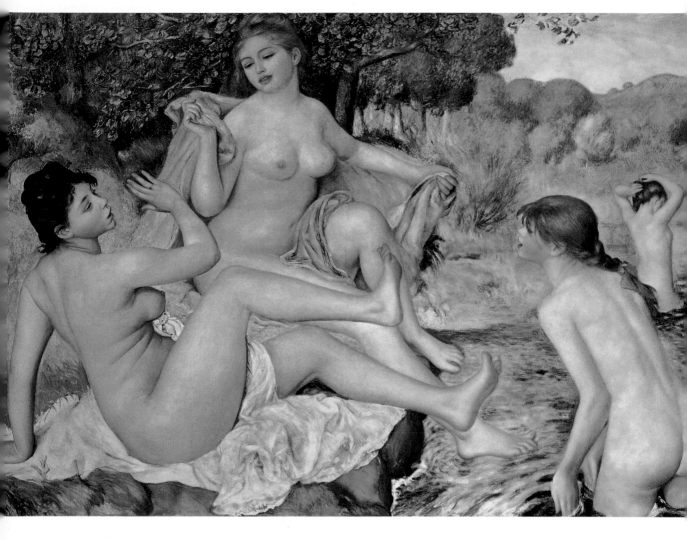

雷諾瓦　**大水浴**　1887年　油彩畫布　118×171cm　美國費城美術館

竇加　**浴後**　1900-10年　粉彩畫紙　80×58.4cm　俄亥俄哥倫布美術館（左頁圖）

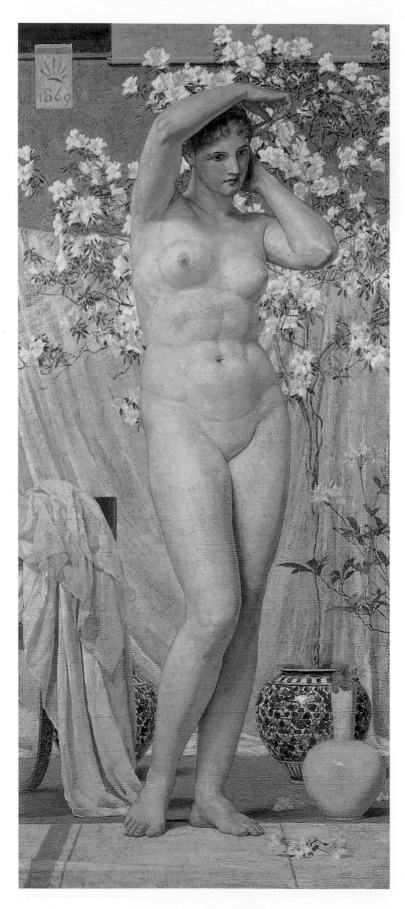

摩爾
維納斯浴後
1869年　油彩畫布
159.8×76.1cm
英國約克市美術館

德爾沃　**睡眠的維納斯**
1944年　173×199cm　油彩畫布
倫敦泰德美術館藏(右頁)

馬格里特　**在亮與暗之中的浴者**　1935　布魯塞爾私人收藏

畢卡索 **躺在床上的巨大裸女** 1943年 油畫、帆布 130×195.5cm 巴黎畢卡索美術館

維塞爾曼　**向後躺的女人**　1993年　油畫鋁板　154.9×193X20.3cm

竇加 **裸女** 1888-90年 粉彩畫紙 42×40.5cm 私人收藏

國家圖書館出版品預行編目資料

維納斯藝術的故事 = Venus / 謝其淼編撰.
　初版.　臺北市 ： 藝術家,
　2009.07
　面；　公分
　ISBN 978-986-6565-45-8(平裝)

　1.古希臘藝術 2.藝術史 3.希臘神話
909.401　　　　　　　　98013190

VENUS
維納斯藝術的故事

謝其淼◎編撰

發行人　何政廣
主　編　王庭玫
編　輯　謝汝萱・陳芳玲
美　編　張娟如
出版者　藝術家出版社
　　　　台北市重慶南路一段147號6樓
　　　　TEL：（02）2371-9692～3
　　　　FAX：（02）2331-7096
　　　　郵政劃撥：01044798 藝術家雜誌社帳戶

總經銷　時報文化出版企業股份有限公司
　　　　台北縣中和市連城路134巷10號
　　　　TEL：（02）2306-6842
南部區域代理　台南市西門路一段223巷10弄26號
　　　　TEL：（06）261-7268
　　　　FAX：（06）263-7698
製版印刷　欣佑彩色製版印刷股份有限公司
初　版　2009年08月
定　價　新臺幣380元

ISBN　978-986-6565-45-8(平裝)